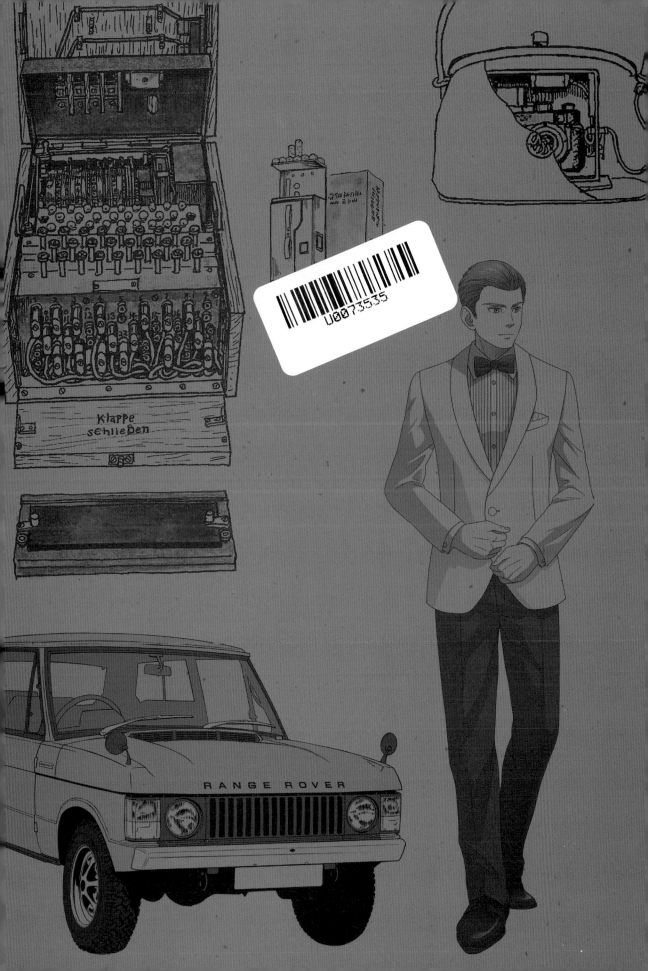

Klappe
schließen

RANGE ROVER

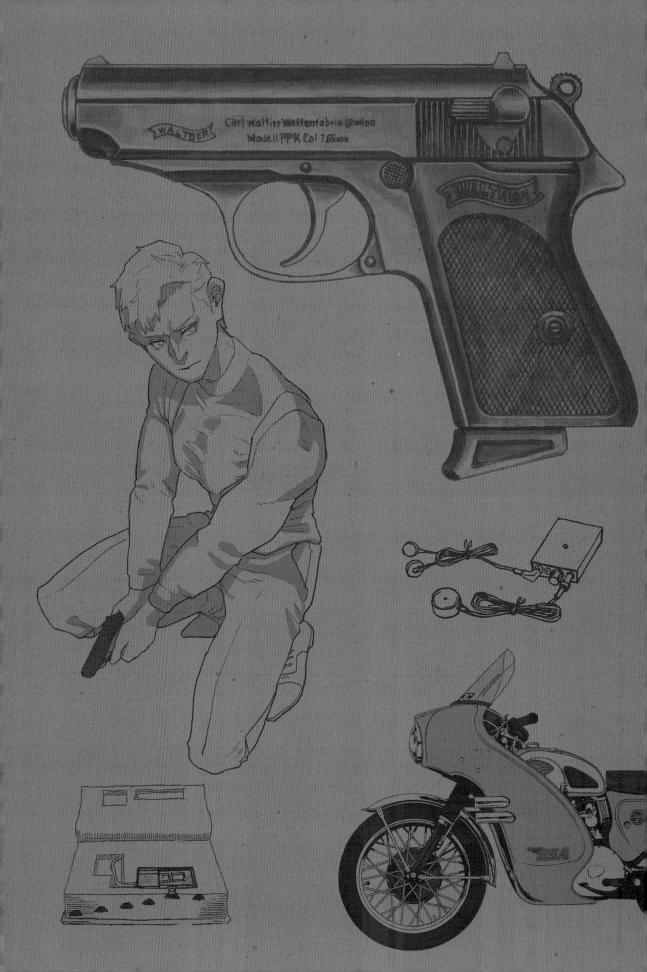

SPY

HOW TO DRAW SPIES

掌握帥氣儀態與動作的靈魂

間諜角色的
繪製技巧

株式會社 GENET　編著

林芸蔓　譯

瑞昇文化

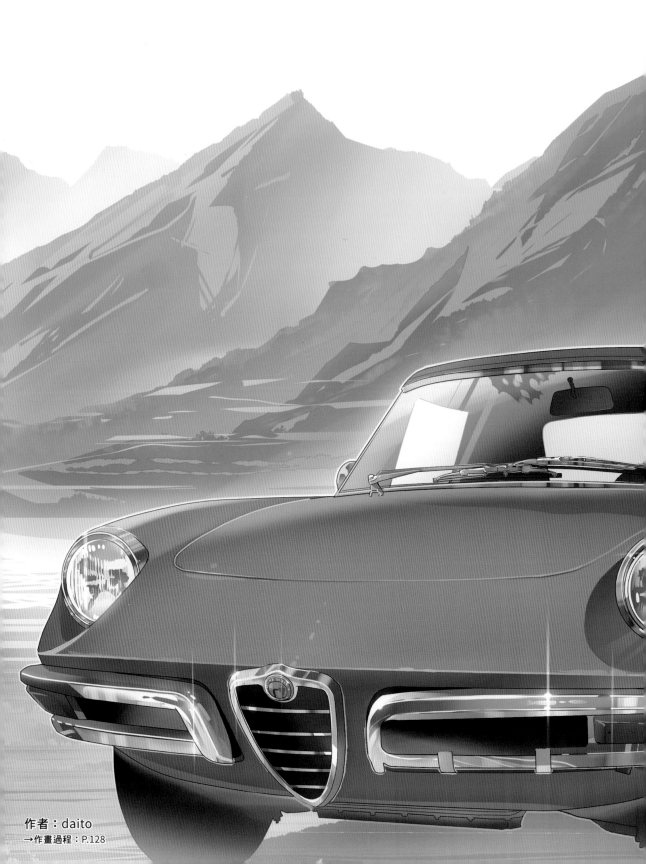

作者：daito
→作畫過程：P.128

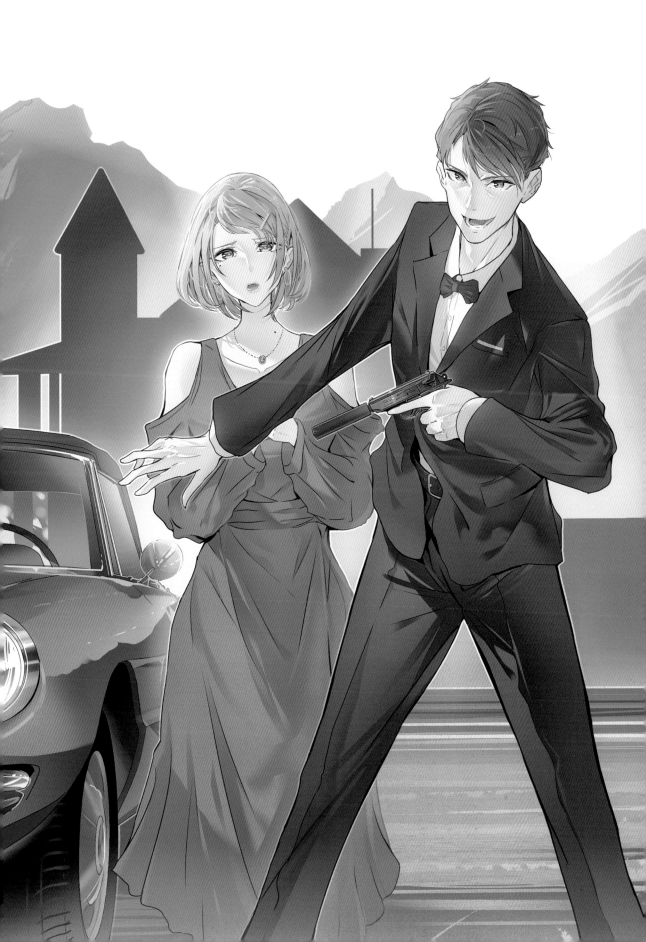

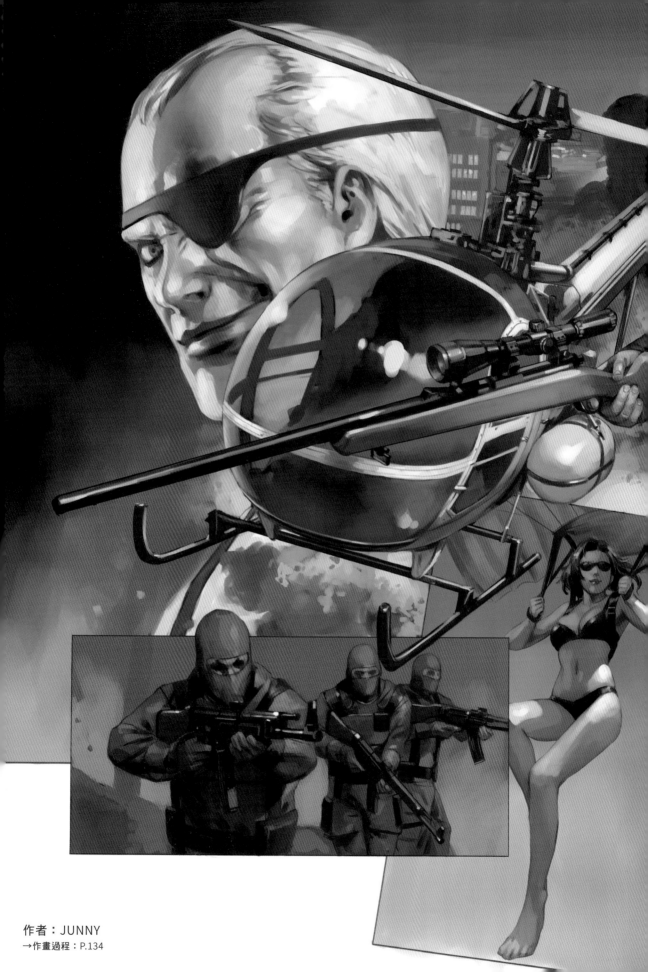

作者：JUNNY
→作畫過程：P.134

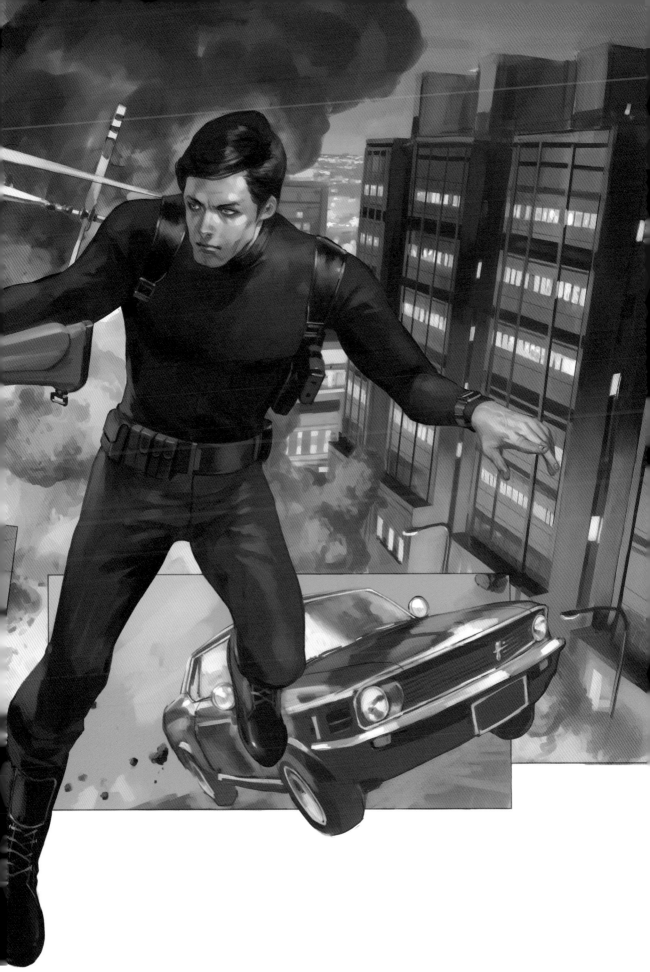

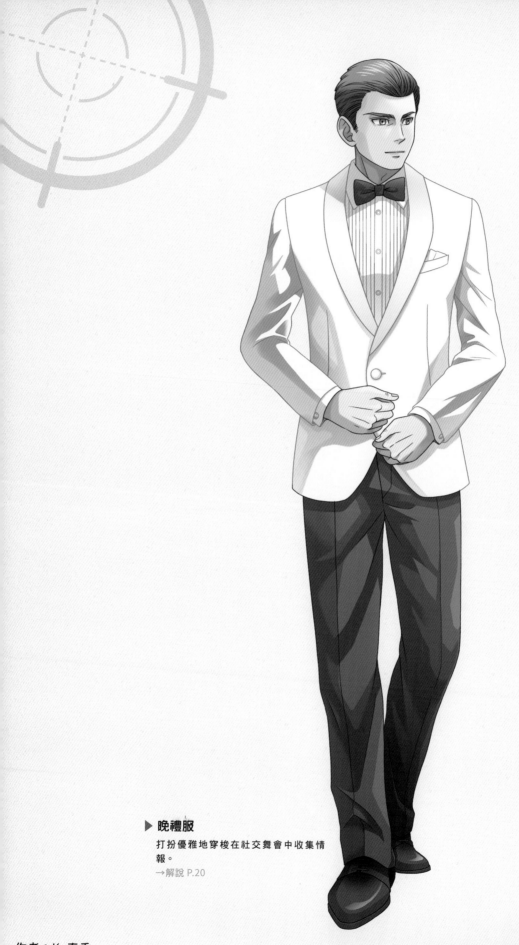

▶ 晚禮服
打扮優雅地穿梭在社交舞會中收集情報。
→解說 P.20

作者：K. 春香

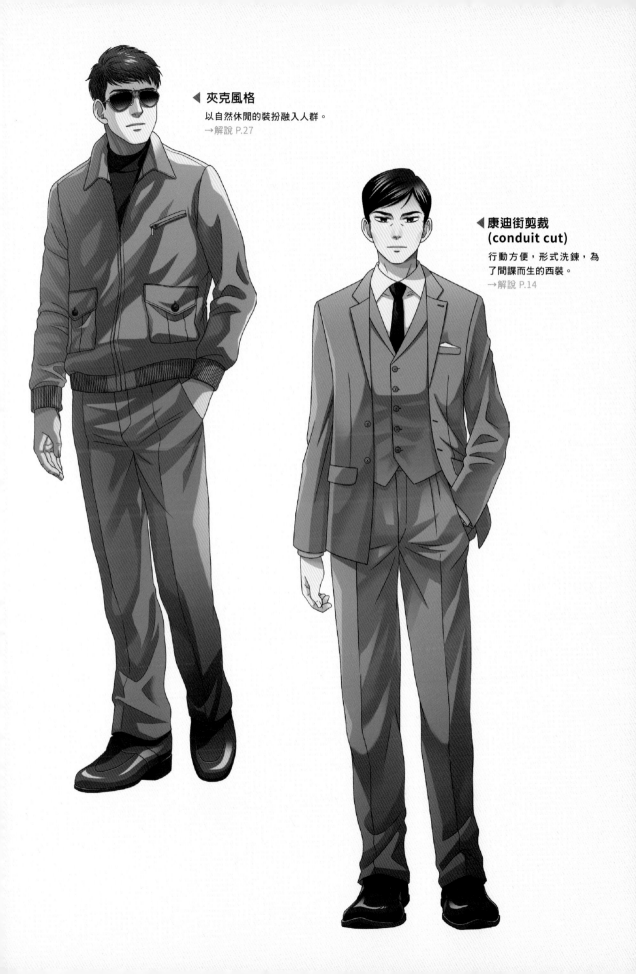

◀ 夾克風格

以自然休閒的裝扮融入人群。
→解說 P.27

◀ 康迪街剪裁
(conduit cut)

行動方便，形式洗鍊，為
了間諜而生的西裝。
→解說 P.14

間諜活躍的時代

第二次世界大戰結束後，一般認為和平終於到來。然而，東西兩方陣營間的對立隨即浮現，這種並未伴隨武力的戰爭，就是所謂的「冷戰」。

既然不是公然進行的戰爭，激烈的戰鬥當然都在檯面下進行。在此情況下，獲得敵方陣營的情報便顯得極為重要。在這種情報戰的第一線奮戰的，就是「間諜」。「冷戰」也可說是間諜活躍的戰爭。

「間諜」從數千年前起就已經存在。在戰火連綿不絕的人類歷史中，為了得知敵方兵力或作戰計畫而被遣往敵陣的間諜們，存在於歷史的陰影中。若是提到我國日本的間諜，他們被稱為「草」、「忍」，也就是「忍者」，是我們很熟悉的存在。

進入近代後，國家間的關係逐漸深化，因此，在政治、外交，以及戰爭時，國際性情報的重要性更加提升。只要能了解對象國家的資訊，就能在進行外交談判的談判桌上，讓會議往對自己有利的方向進行。除此之外，發生戰爭時，詳細掌握對手戰力和兵器，就能在戰略上取得優勢。圍繞著情報展開的戰鬥就這樣在檯面下更形激化，為試圖取得情報的「間諜」提供了活躍的舞台。

19 世紀末，法國陸軍的阿弗列・屈里弗斯 (Alfred Dreyfus) 上尉被指控為間諜，此即為有名的「屈里弗斯事件」。這個事件讓法國與德國暗中進行的活動浮上檯面，也證明了情報戰是由間諜展開的這一事實。

在第一次世界大戰中，也發生過荷蘭人舞者兼脫衣舞孃瑪塔・哈里 (Mata Hari) 以女間諜的身分暗中在法國與德國之間進行祕密活動，最後被法軍處刑的事件。

在日本被稱為「軍事偵探」的間諜們，也曾進行過調查外邦諸國的情勢與獲取情報的活動。日俄戰爭時，明石元二郎上校就曾在歐洲進行了祕密工作來支援革命派，他應該可說是讓俄羅斯從內部開始產生裂痕的代表性人物吧。

英國作家柯南・道爾 (Arthur Conan Doyle) 所創造的史上第一個名偵探夏洛克・福爾摩斯 (Sherlock Holmes) 也和間諜有關，他在作品中逮捕了「試圖盜取英國海軍密碼本的間諜」。

1991年	1990年	1989年	1986年	1985年	1980年	1979年	1978年	1975年	1973年	1972年	1970年	1969年	1968年	
蘇聯解體	兩德統一	馬爾他峰會（東西冷戰結束）東歐民主化（東歐劇變）	車諾比核災	廣場協議	兩伊戰爭	中越戰爭爆發 蘇聯入侵阿富汗	伊朗伊斯蘭革命	越戰結束	第四次以阿戰爭	簽訂第一次戰略武器限制談判	舉辦日本世界博覽會	中蘇邊界衝突	簽定核不擴散條約（NPT）	第三次以阿戰爭（六日戰爭） 歐洲共同體（EC）成立（EU前身）

這些在現實世界與創作作品中登場的間諜，自古以來就受人注目。

在 1939 年至 1945 年間發生的第二次世界大戰，是人類史上前所未有的大型戰爭。在戰爭尾聲，終極的大規模殺傷性武器──核子炸彈登場。隨著終戰而到來的和平也只維持了極短的時間，兩個超級大國：美利堅合眾國與蘇維埃社會主義共和國聯盟間的對立態勢明顯，人們害怕兩國所擁有的核子武器，會使得下一場戰爭成為危及人類存亡的核子戰爭。但是很諷刺的，這反而為朝向實際戰爭發展的路線踩下了煞車。然而，美國與西方諸國 VS 蘇聯與東方諸國，這樣東西兩方陣營對立的情況並沒有改變。未發展為直接使用武力的冰冷戰爭 (Cold War)，也就是「冷戰」，就這樣展開了。

在美國與蘇聯之間的冷戰之下，最重要的戰鬥就是「情報戰」。要如何取得敵方陣營的情報，或是反過來阻止己方情報被對手取得；亦或放出假情報讓敵方陣營陷入混亂，以及如何鑑別情報的真偽，這些與情報有關、虛虛實實的攻防，每天都在上演。

在冷戰激化的 1950 年代至 70 年代，東西兩方陣營間的情報戰也更形激烈。這是間諜在暗中活動最頻繁，也是最活躍的時期。

隱藏真實身分潛入敵國，入侵對方的重要據點以取得重要情報、散佈假情報、進行破壞工作等，間諜完成了危險的任務，成果豐碩，並對世界造成重大影響。包裹在神祕面紗下的間諜，彷彿可說是「現代的忍者」。

間諜們的活躍刺激了創作者的感性，在小說或電影中都有精彩的描寫，並且受到讀者和觀眾喜愛。其中最具代表性的例子，就是英國作家伊恩‧佛萊明 (Ian Lancaster Fleming) 所創造的詹姆士‧龐德 (James Bond)。曾實際在間諜組織工作過的佛萊明，以親身經驗為底，塑造出間諜「007」詹姆士‧龐德。從小說到電影，龐德在全世界大受歡迎。之後，隨著 007 的人氣水漲船高，出現了為數眾多的其他作品，使「間諜」成了娛樂作品的一大類別。

虛實交錯，間諜成為洋溢著浪漫情懷的冒險者。本書將以間諜最為活躍的 1950 至 1970 年代為中心，將史實與虛構內容圖像化後加以介紹。如果本書能成為您欣賞以間諜為主角的作品或進行創作的敲門磚，是我最大的榮幸。

文‧伊藤龍太郎

冷戰時期發生的世界大事

年份	世界大事
1950年	韓戰爆發
1951年	締結舊金山和平條約 / 簽訂美日安保條約
1954年	日本自衛隊成立
1955年	華沙公約組織成立 / 越戰爆發（～1975年）
1956年	第二次以阿戰爭（蘇伊士運河危機）
1957年	蘇聯發射史上第一顆人造衛星（斯普特尼克1號）
1958年	歐洲經濟共同體（歐洲共同市場，簡稱EEC）成立
1961年	柏林圍牆建立
1962年	古巴危機 / 中印邊界衝突
1963年	部分禁止核試驗條約
1964年	巴勒斯坦解放組織（PLO）成立 / 舉辦東京奧運
1966年	中國開始文化大革命
1967年	東南亞國家協會（ASEAN）成立

CONTENTS

本書的使用方式

從在間諜作品裡登場的 60～70 年代穿著、熱兵器和座駕等類別中，精挑細選出具有代表性的物品加以解說。
也會特別針對服裝的各個部位做詳細的說明。

▶ CHAPTER 01 ／ CHAPTER 03 ／ CHAPTER 04

動作姿勢集

以圖解來說明間諜的格鬥或槍戰等激烈動作的相關場面。
詳實重現可說是間諜制服的西裝，因動作而產生的皺摺與鬆垮等狀態。

▶ CHAPTER 02 ／ CHAPTER 03

 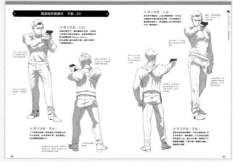

作畫流程

在手槍的解說單元裡，將會示範間諜愛用的「華瑟 PPK 手槍」的作畫過程。
此外，也記錄了封面及彩頁的繪製過程。

▶ P070-071 ／ P128-137

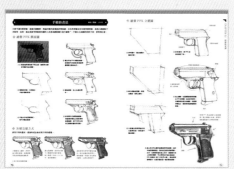 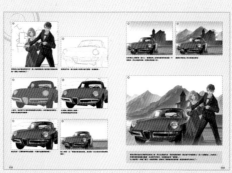

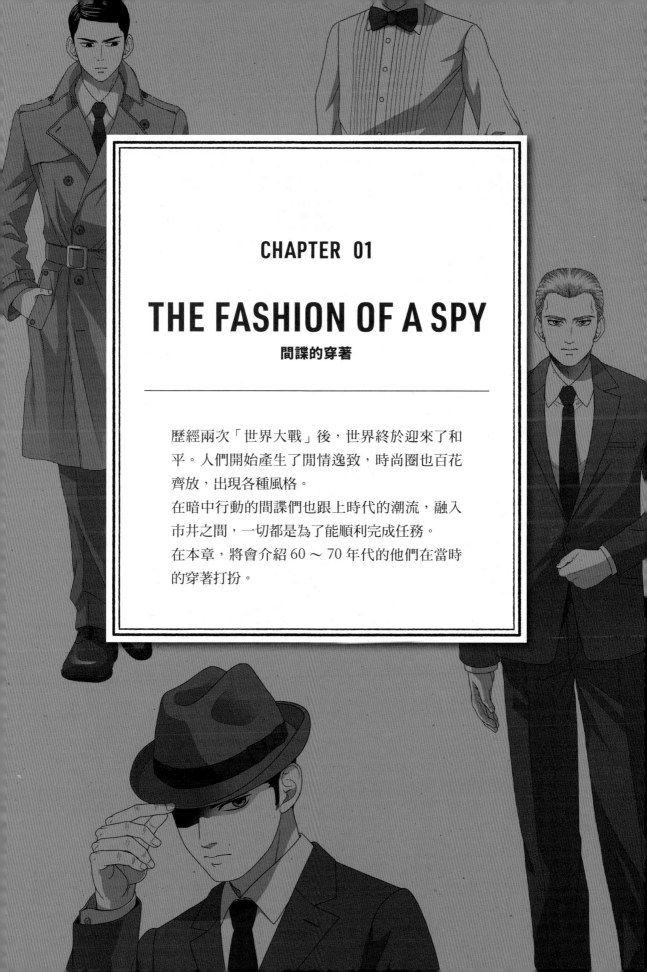

CHAPTER 01

THE FASHION OF A SPY
間諜的穿著

歷經兩次「世界大戰」後,世界終於迎來了和平。人們開始產生了閒情逸致,時尚圈也百花齊放,出現各種風格。

在暗中行動的間諜們也跟上時代的潮流,融入市井之間,一切都是為了能順利完成任務。

在本章,將會介紹 60 ～ 70 年代的他們在當時的穿著打扮。

為了盡可能地融入一般社會，間諜會隨著時代的改變，穿著當下最流行的西裝款式。一身剪裁精良的西裝，無論處在何種階級或職業，都不會顯得突兀，並且可以得到他人尊敬。西裝正是進行諜報活動時的經典穿著。

⊕ 康迪街剪裁 (conduit cut)

《007》系列確立了間諜的視覺形象。

在這部電影中，史恩・康納萊 (Sean Connery) 所飾演的初代龐德身著稱為「康迪街剪裁」的西裝登場，這是在 1960 年左右流行的款式。

康迪街剪裁的基本款式為肩線柔和、領片較細、2 顆扣子，腰線略為收緊的單排扣西裝外套，搭配打摺的**錐形褲**。與同樣源於英國，具有厚重感的**薩佛街**西裝相比，易於活動，並且給人清爽自然的印象。

白襯衫、細領帶。

略帶圓潤感，不過度強調肩膀的自然平順肩版型。

灰色、暗色系的素色或細條紋布料。

細領片（接續領口的反折部分）。

2 顆扣子的單排扣三件套（搭配西裝背心）。

外套下裝備著槍套 (P.76)。

不明顯的腰線。

打了兩褶的錐形（越往腳踝越細）褲。

黑色素面無飾皮鞋（鞋面前端沒有任何裝飾的皮鞋）。

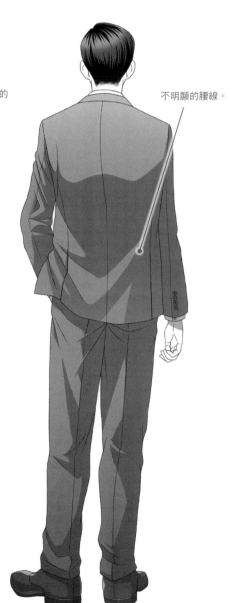

錐形褲

往褲腳漸漸變細的褲子輪廓。為正統的長褲版型，常見於英國風的西裝或正裝。這種自然的形狀也被稱為軟錐形 (Soft Tapered)。

薩佛街 (Savile Row)

位於英國倫敦中心地區的街道，這裡林立著一流的男士裁縫店，被稱為「西裝的發祥地」、「西裝聖地」。也有一說認為，這是日文中的「西裝」（背広；發音為「se bi ro」）一詞的語源。

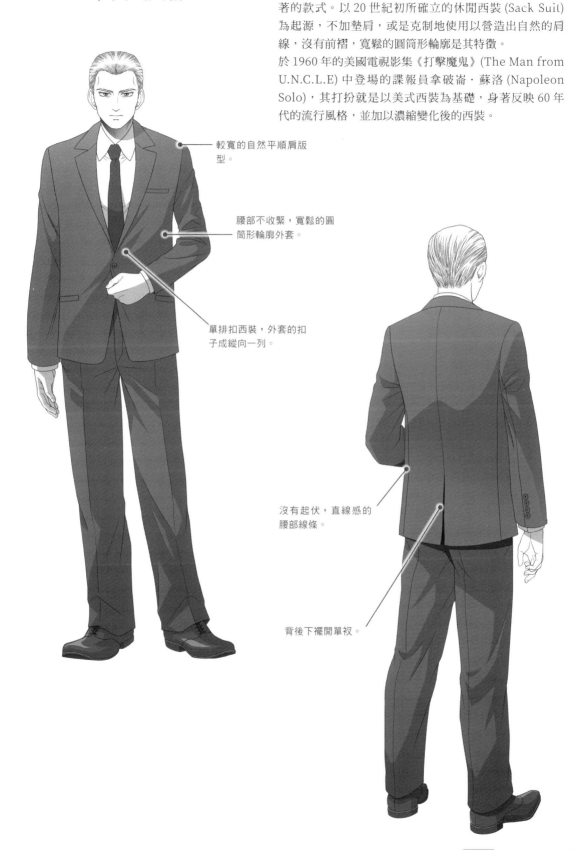

⊕ 美式風格

傳統的美式西裝，是將英式西裝改良為更加合理、方便穿著的款式。以 20 世紀初所確立的休閒西裝 (Sack Suit) 為起源，不加墊肩，或是克制地使用以營造出自然的肩線，沒有前褶，寬鬆的圓筒形輪廓是其特徵。

於 1960 年的美國電視影集《打擊魔鬼》(The Man from U.N.C.L.E) 中登場的諜報員拿破崙·蘇洛 (Napoleon Solo)，其打扮就是以美式西裝為基礎，身著反映 60 年代的流行風格，並加以濃縮變化後的西裝。

較寬的自然平順肩版型。

腰部不收緊，寬鬆的圓筒形輪廓外套。

單排扣西裝，外套的扣子成縱向一列。

沒有起伏，直線感的腰部線條。

背後下襬開單衩。

⊕ 傳統的英式風格

以西裝聖地薩佛街的 **量身訂製** 為代表，英國紳士的正統風格。這種使用墊肩營造出明顯肩線，以及從厚實的胸膛到腰部之間的曲線所描繪出的結構形式，就稱為英式垂墜 (English drape)。

在以薩佛街的高級裁縫店為舞台的間諜電影《金牌特務》(Kingsman，2014 年) 中，登場的特務身著完美的英式風格西裝，藉由雙排扣與 **劍領**，更能凸顯威嚴的氣勢。

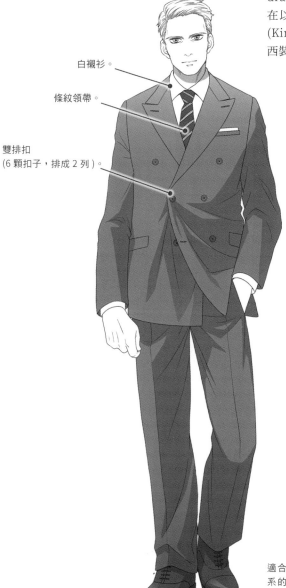

白襯衫。

條紋領帶。

雙排扣
(6 顆扣子，排成 2 列)。

加上墊肩加以強調的肩線。除此之外，還有銳利而具有立體感的腰線等要素，明確的結構性是英式風格的重點。

適合使用灰色等暗色系的素面或細條紋布料來製作。

量身訂製

源於英文「be-spoke(n)」，意指顧客與裁縫師一邊討論一邊訂製自己想要的服飾，或是使用該種方式製作出的成品。在薩佛街的裁縫店裡，這種方式是主流。

劍領 (Peaked Lapel)

「peaked」意為「尖銳的」，指的是尖端朝上，呈現尖銳銳角的下領片。雙排扣的西裝外套，一般都會搭配劍領。

⊕ 60 年代的英式風格

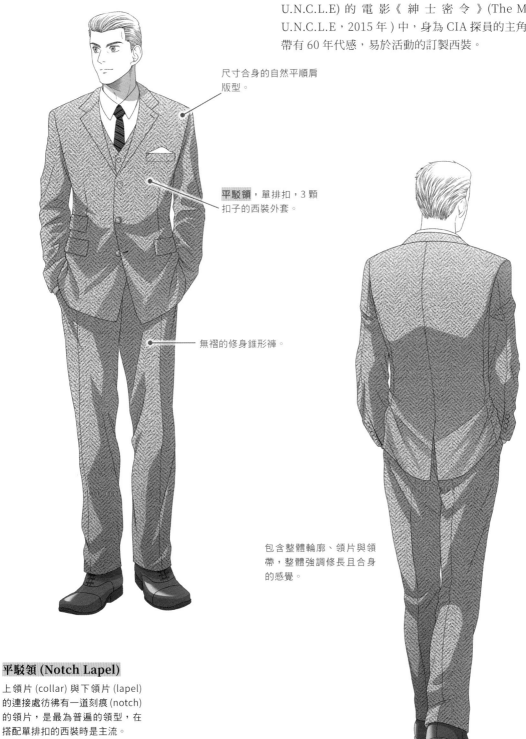

時代氛圍從保守轉向革新的 1960 年代，傳統的英式風格也產生了變化。在維持原有英式垂墜結構之美的同時，領片和胸前的 V 領區 (V-Zone) 變窄，整體輪廓變得修長，也就是說，會帶給人更加年輕摩登的感覺。

在改編自電視影集《打擊魔鬼》(The Man from U.N.C.L.E) 的電影《紳士密令》(The Man from U.N.C.L.E，2015 年) 中，身為 CIA 探員的主角就是穿著帶有 60 年代感，易於活動的訂製西裝。

尺寸合身的自然平順肩版型。

平駁領，單排扣，3 顆扣子的西裝外套。

無褶的修身錐形褲。

包含整體輪廓、領片與領帶，整體強調修長且合身的感覺。

平駁領 (Notch Lapel)

上領片 (collar) 與下領片 (lapel) 的連接處彷彿有一道刻痕 (notch) 的領片，是最為普遍的領型，在搭配單排扣的西裝時是主流。

⊕ 摩德式西裝

象徵著 **搖擺倫敦** (Swinging London) 的 **摩德族**，他們喜歡的款式為有著細窄平駁領與 V 領區的單排扣西裝外套，配上窄版領帶與無褶長褲的修身西裝款式。

名演員米高·肯恩 (Michael Caine) 在電影《伊普克雷斯檔案》(The Ipcress File，1965 年) 中，飾演一位戴著黑框眼鏡，身著輪廓貼身的西裝且憤世嫉俗的間諜，成為摩德族的偶像。此外，在《007：女王密使》(On Her Majesty's Secret Service，1969 年) 中，喬治·拉贊貝 (George Lazenby) 也以一身合身西裝的造型登場，這個造型將龐德重新打造為帥氣有型的形象。

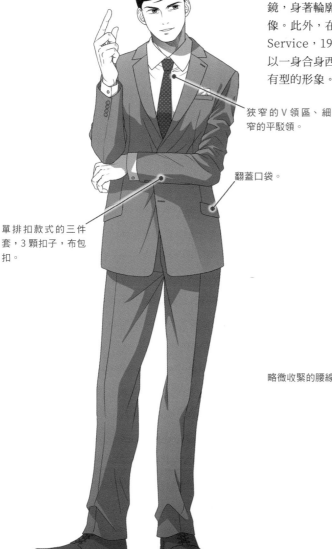

狹窄的 V 領區、細窄的平駁領。

翻蓋口袋。

單排扣款式的三件套，3 顆扣子，布包扣。

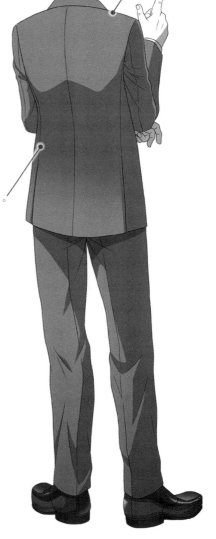

厚實的墊肩。

略微收緊的腰線。

搖擺倫敦

意指以時尚、音樂與電影等事物為主的青年文化抬頭，1960 年代充滿活力的倫敦，以及在該地開花結果的街頭文化。也稱為搖擺的 60 年代 (Swinging Sixties)。

摩德族

從 1950 年代後半起，以倫敦都市圈為中心所流行的生活形態，以及其支持者的總稱。

⊕ 70 年代風格

男性穿著變得多樣化的 1970 年代，西裝受到巴黎時尚的影響，發展為具有高度時尚性的設計。**凹肩**、從收緊的腰線往下襬變寬的線條和寬大的領片，造就具有存在感的西裝外套，還有寬版領帶、從膝蓋處漸漸變寬的喇叭型輪廓**長褲**也蔚為流行。

貫穿整個 70 年代，由羅傑・摩爾 (Roger Moore) 所飾演的第三代龐德，正是這個風格，充分展現優雅而雍容的魅力。

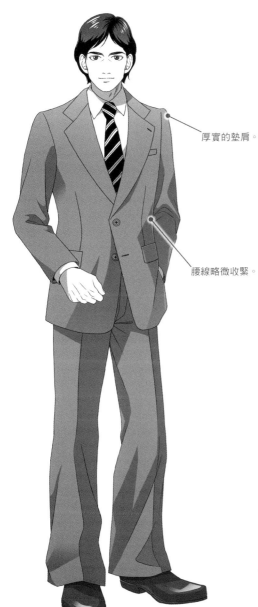

厚實的墊肩。

腰線略微收緊。

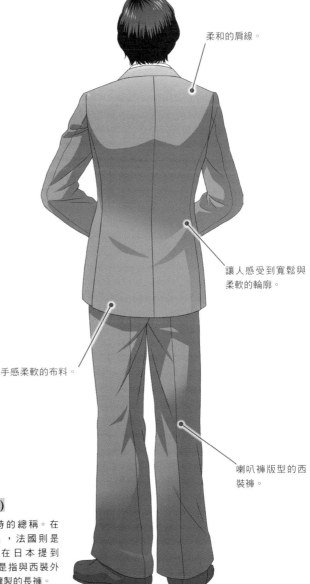

柔和的肩線。

讓人感受到寬鬆與柔軟的輪廓。

手感柔軟的布料。

喇叭褲版型的西裝褲。

凹肩 (Concaved Shoulder)

「concave」是「凹陷」的意思，讓輪廓線條在肩膀中央部分下凹，於肩膀尾端隆起，呈現弓型的肩線。是以法國為首的歐式西裝的特徵。

長褲 (Trousers)

在英國提到褲子時的總稱。在美國稱為「pants」，法國則是「pantalon」。而在日本提到 trousers 時，通常是指與西裝外套搭配成套，精心縫製的長褲。

間諜的目標大多身處政界或上流階級，因此，就算是舞會或典禮，也必須以大方自然的態度參加。這種盛大的場合正是他們的戰場。

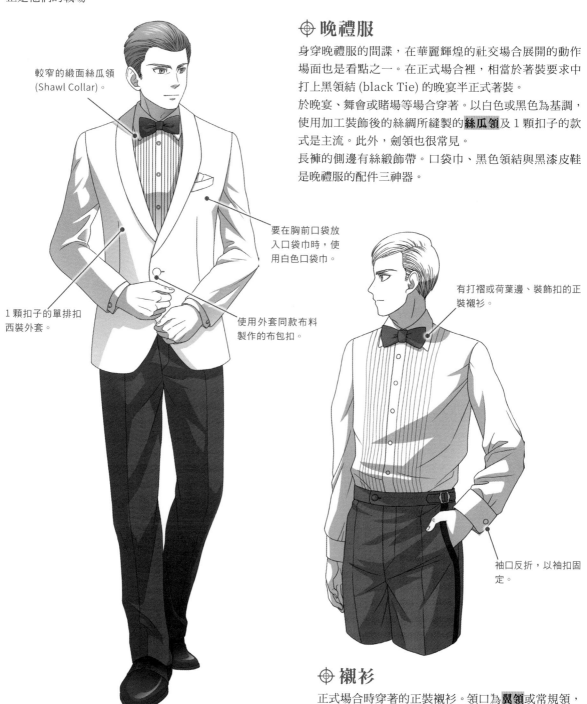

⊕ 晚禮服

身穿晚禮服的間諜，在華麗輝煌的社交場合展開的動作場面也是看點之一。在正式場合裡，相當於著裝要求中打上黑領結 (black Tie) 的晚宴半正式著裝。

於晚宴、舞會或賭場等場合穿著。以白色或黑色為基調，使用加工裝飾後的絲綢所縫製的**絲瓜領**及 1 顆扣子的款式是主流。此外，劍領也很常見。

長褲的側邊有絲緞飾帶。口袋巾、黑色領結與黑漆皮鞋是晚禮服的配件三神器。

較窄的緞面絲瓜領 (Shawl Collar)。

要在胸前口袋放入口袋巾時，使用白色口袋巾。

1 顆扣子的單排扣西裝外套。

使用外套同款布料製作的布包扣。

有打褶或荷葉邊、裝飾扣的正裝襯衫。

袖口反折，以袖扣固定。

⊕ 襯衫

正式場合時穿著的正裝襯衫。領口為**翼領**或常規領，胸前有著細緻褶痕的款式為正式的設計，穿上襯衫後配戴黑色領結。若袖口為兩層反折的款式，需要使用袖扣固定。

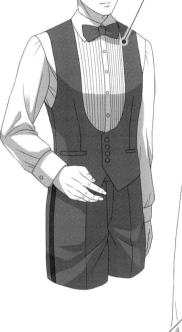

U 字型挖空的方式給人
正式的印象。

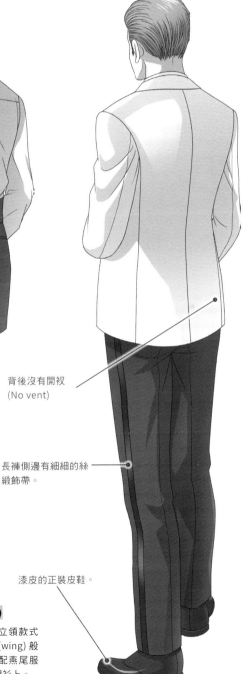

調節扣環位在腰
線的位置上。

背後沒有開衩
(No vent)

長褲側邊有細細的絲
緞飾帶。

漆皮的正裝皮鞋。

✥ 西裝背心

在晚禮服底下會穿著西裝背心。對需要
裝備槍套 (P.76) 的間諜而言，肯定會
希望讓上半身的動作盡可能保持流暢。
因此，搭配稱為腰封 (cummerbund)
的裝飾腰帶，或背部沒有布料，以調節
扣環固定的挖背西裝背心這些不會妨
礙上半身活動的單品，想必會是較為合
理的選擇。

披肩領 (Shawl Collar)

有如肩上披著披肩 (shawl) 一
般，長曲線型的領子。因為形似
絲瓜，所以又被稱為絲瓜領。主
要用於男裝，會出現在晚宴服
(dinner jacket) 或室內用的睡
袍、晨袍等長袍上。

翼領 (Wing Collar)

包裹頸部一帶並立起的立領款式
之一。領尖如鳥類翅膀 (wing) 般
反折一小角。常用於搭配燕尾服
或晚禮服等禮服的正式襯衫上。

21

⊕ 燕尾服

燕尾服 (tail coat) 是出席最正式的典禮、晚宴，以及前往欣賞戲劇或音樂會時穿著的晚間大禮服。如果著裝要求中指定白領結 (white tie) 時，就必須穿著燕尾服。原則上為黑色，領口為使用緞面加工裝飾布料的劍領，背後下襬如燕尾般拉長。

燕尾服的正面腰部部分有剪裁，雙排扣的扣子不會扣上。搭配側邊有兩條絲緞飾帶的長褲、翼領的**上漿胸飾貼布襯衫**、白色領結與口袋巾、吊帶以及有領的西裝背心。

立起的翼領襯衫，白色蝴蝶領結。

使用緞面加工裝飾後的絲綢縫製的劍領。

白色西裝背心。

黑色或深藍色的雙排扣外套。

側邊有兩條絲緞飾帶的長褲。

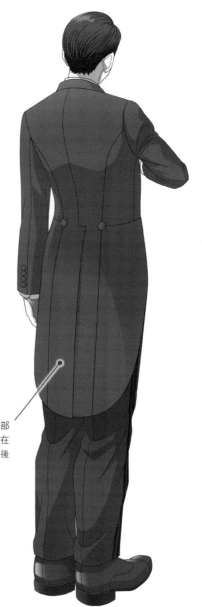

背後下襬呈現燕子尾部的形狀。衣襬的弧線在後方正中央最長，之後往兩邊逐漸縮短。

上漿胸飾貼布襯衫

在胸口處重疊了與襯衫同款的布料，並上了厚厚一層漿的襯衫，俗稱「烏賊胸襯衫」。這個部位原本是在穿著燕尾服時，作為固定勳章等物的底座使用，亦稱為「可拆卸的襯衫前襟」(dickey front)。

加工裝飾後的絲綢

用於燕尾服或晚禮服的衣領裝飾。

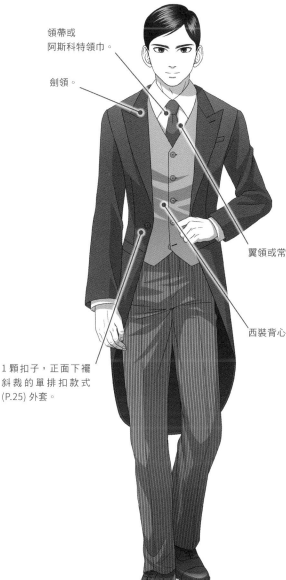

⊕ 晨禮服

晨禮服為白天穿著的大禮服。不只莊嚴的典禮，參加英國皇室主辦的皇家賽馬會等具有歷史的賽馬比賽時，也要求必須穿著晨禮服出席。外套正面的衣襬向後傾斜，長度及膝，使用黑色或灰色的素面布料，劍領，**單排扣**。

在白襯衫上打上領帶或阿斯科特領巾，穿著西裝背心。長褲多為素面或同色系的低調條紋布料。在正式場合會戴上絲綢大禮帽。

領帶或
阿斯科特領巾。

劍領。

翼領或常規領的襯衫。

1 顆扣子，正面下襬斜裁的單排扣款式(P.25) 外套。

西裝背心。

下襬正中央最長的設計，但角度並不像燕尾服那樣明顯。

黑底灰條紋的長褲。

單排扣

外套 (大衣) 前方交疊的部分為單排扣子設計的款式。

外套

除了原本用來禦寒的功用之外，也是能夠隱藏祕密道具的絕佳服裝。從大衣底下使用手槍或小刀暗殺敵人，可說是稀鬆平常的小事。對間諜而言，大衣就是他們的盔甲。

⊕ 切斯特菲爾德大衣 (Chesterfield coat)

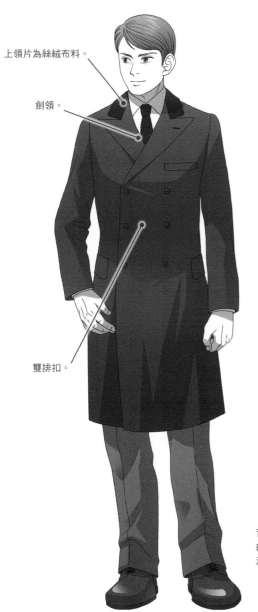

上領片為絲絨布料。

劍領。

雙排扣。

具備訂製獨特格調的切斯特菲爾德大衣，與西裝十分相配，在每一代龐德的造型中大多都能看到它的身影。

正統風格的切斯特菲爾德大衣，有著適度收緊腰線的結構性輪廓。此外，在上領片使用了黑色絲絨的平駁領，且門襟為單排扣的款式，可以散發出凜然的氣質。

如果想展現遊刃有餘的男子氣概或威嚴，也可以選擇劍領＆雙排扣的組合。建議在穿著時搭配皮手套。

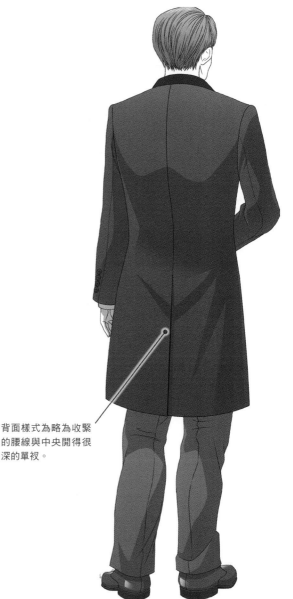

背面樣式為略為收緊的腰線與中央開得很深的單衩。

⊕ 風衣

給人冷硬派印象的風衣，也是間諜衣櫃裡的必備單品。在電影《午後七點零七分》(Le Samouraï，1967 年) 中飾演孤傲殺手的亞蘭‧德倫 (Alain Delon)，其穿搭就是絕佳範本。

忠於基本形式的卡其色風衣，輪廓略為寬鬆。為了避免下襬不小心被風吹動而發出聲響，要確實扣上扣子，繫緊腰帶。藉由立起衣領與壓低帽簷，可以自然地隱藏自己的臉部或表情。過膝長度較能展現男性經典的性感與魅力。

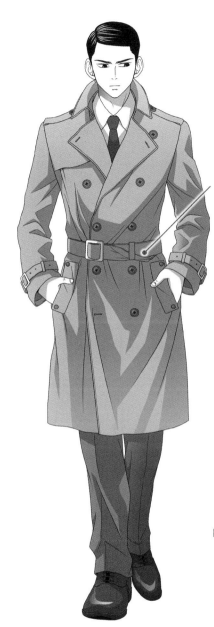

正面以腰帶固定，立起衣領的穿法。

腰帶上附有 D 型扣。

卡其色是風衣的正統設計。

購物中心、住宅區或度假勝地……間諜在這些場所也完美演繹著日常生活。與此同時，為了應付可能需要潛入或進行戰鬥等緊急狀況，會選擇易於活動的服裝。

⊕ 夏季西裝（薩佛街）

情報員經常需要以正裝來往於世界各地，因此，無論是夏季或身處度假勝地，基本上仍是穿著西裝。從高級的亞麻，到棉質或適合夏季的薄棉布料等涼爽素材的紡織品，有多種材質可選擇。顏色則以米白、淺褐與亮灰等較為明亮的色系為主，給人涼爽的印象。

清爽簡潔的平駁領單排扣西裝，修身的輪廓也是營造出夏季輕盈感的關鍵。如果情境設定為度假，也可活用搭配粉彩色系的襯衫或口袋巾，頭戴巴拿馬帽的造型。

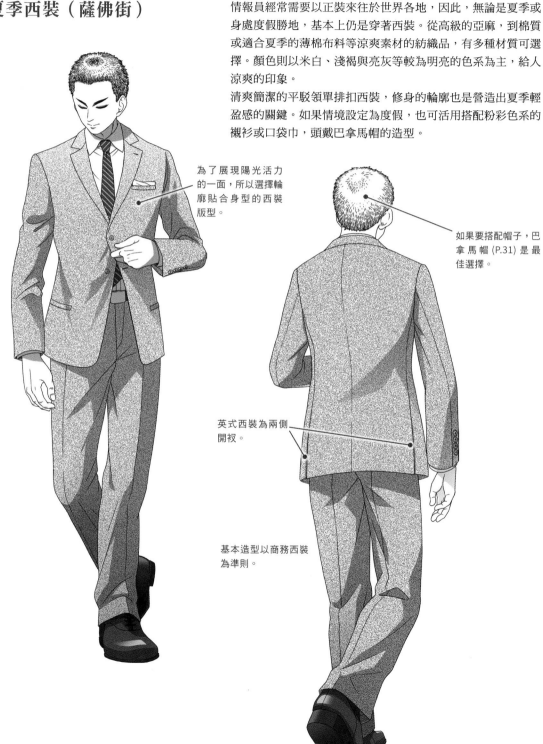

為了展現陽光活力的一面，所以選擇輪廓貼合身型的西裝版型。

如果要搭配帽子，巴拿馬帽 (P.31) 是最佳選擇。

英式西裝為兩側開衩。

基本造型以商務西裝為準則。

經典款的太陽眼鏡，或
是戴上狩獵帽 (P.31)。

外套領口不選擇羅
紋伸縮設計，以翻領
為佳。內搭高翻領針
織衫。

束腰夾克風格 (blouson jacket)

進行諜報活動時，有時也需要混入市井或勞動階層之中，此時必須脫去西裝，換上更為平凡休閒的打扮。最常穿著的就是方便穿脫的拉鍊式束腰夾克，內搭襯衫或是高翻領上衣。

比起牛仔褲配運動鞋，選擇羊毛的修身長褲或休閒褲搭配查卡靴 (chukka boots) 等，如同可在電影《紳士密令》中看見的打扮，搭配帶有一定程度正式感的單品，較為符合過往的間諜形象。此外，這個造型也非常適合搭配狩獵帽。

麂皮的拉鍊式束腰夾
克。輪廓合身，不會過
度寬鬆。

掀蓋口袋或拉鍊口
袋的位置與整體取
得良好平衡。

羊毛、粗花呢絨
的長褲。

⊕ 海灘風格（短褲）

想扮演一名充滿魅力的男性，就算在海灘上，也必須打扮得時尚而不粗俗。搭配短褲型泳褲的不是 T-Shirt，而是高級的亞麻或棉質卡布里襯衫 (capri shirt)。

柔和的色調、條紋或格紋花樣，可以營造出復古的度假風情，史恩·康納萊在電影《霹靂彈》(Thunderball，1965 年) 中的造型可作為參考範本。

色彩明亮的素面或條紋的
開襟襯衫 (卡布里襯衫)。

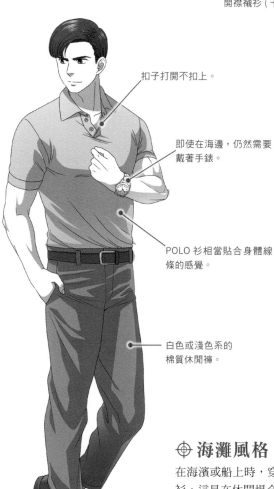

扣子打開不扣上。

即使在海邊，仍然需要
戴著手錶。

POLO 衫相當貼合身體線
條的感覺。

長度較短的短褲可
以讓造型看起來具
有平衡感。

白色或淺色系的
棉質休閒褲。

皮質的綁帶涼鞋或赤腳。
需要在瞬間做出反應時，
海灘拖鞋會妨礙行動。

⊕ 海灘風格（棉質休閒褲）

在海濱或船上時，穿著棉質休閒褲搭配卡布里襯衫或 POLO 衫，這是在休閒場合也能展現優雅品味的海洋風造型。

穿著 POLO 衫時，選擇貼合輪廓的版型為佳，可以襯托出幾經鍛鍊的身體線條。考慮到身分為「正在進行任務的情報員」，手腕上會戴著潛水錶。鞋子適合搭配甲板鞋或草編鞋（espadrilles，鞋底以麻編織的帆布工作鞋）。

運動

不用說，身為間諜當然擅長各種運動。他們精通所有競技，並且能夠華麗地穿搭從事該運動時特有的服裝。

⊕ 馬術服

作為上流階級的嗜好，騎馬這項運動相當要求優雅。
一般會穿著稱為馬術外套 (hacking jacket) 的傳統格紋粗花呢絨外套。
從收緊的腰際擴展出的喇叭型輪廓，斜口口袋與背後開得很深的單衩是其特徵。再穿上腰部一帶寬鬆的馬術褲與長靴，領口處繫上阿斯科特領巾，英國風的騎馬造型就完成了。

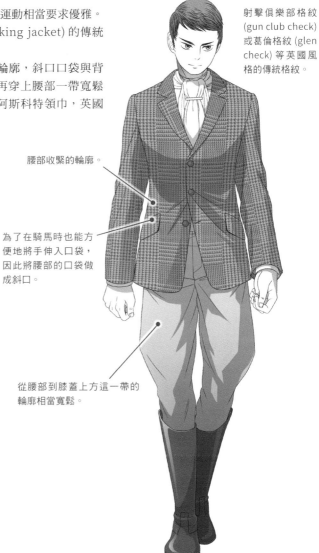

射擊俱樂部格紋 (gun club check) 或葛倫格紋 (glen check) 等英國風格的傳統格紋。

腰部收緊的輪廓。

為了在騎馬時也能方便地將手伸入口袋，因此將腰部的口袋做成斜口。

從腰部到膝蓋上方這一帶的輪廓相當寬鬆。

貼合身體曲線的拉鍊式外套。底下也可內搭高翻領上衣。

貼身的滑雪褲。要有意識地讓整體輪廓呈現修長的感覺。

⊕ 滑雪裝

以雪山為舞台，極具震撼力的滑雪動作場面。類似的場景以電影《007：女王密使》(1967 年) 為首，可說是間諜電影不可或缺的情節。
在本片中飾演龐德的喬治・拉贊貝，身著藍色緊身滑雪服，英姿颯爽。風格與現今的滑雪板玩家有所區別，選擇具有古典品味的服裝，更符合帥氣有型的間諜形象。

帽子

不只可以讓自己顯得時尚有型，也能夠在瞬間隱藏起自己的臉。對間諜而言，帽子是很重要的配件。

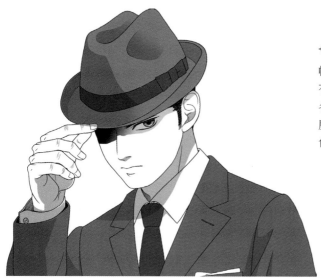

⊕ 特里比帽 (Trilby)

帽身較矮，帽沿較窄的軟中折帽。具備毛氈布料特有的正式感，同時也因為形狀簡潔，可以輕鬆搭配各種造型。

歷代龐德會配合西裝，戴上黑色或褐色、灰色等暗色系的特里比帽。

帽身

⊕ 費多拉帽 (Fedora)

與特里比帽相同，使用柔軟的毛氈製成的帽子。但因為帽身較高且帽沿較寬的緣故，給人更加古典的印象。在電影《午後七點零七分》(1967 年) 中，亞蘭·德倫身穿風衣，戴著壓低帽簷的灰色費多拉帽，是相當值得參考的穿搭範本，其造型散發著時髦講究主義的美學。

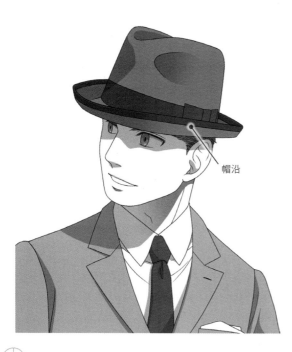

帽沿

⊕ 霍姆堡氈帽 (Harmburg)

以硬毛氈製成的中折帽。反折的帽沿設計是其特徵。可以為西裝造型增添一份盛裝感。

作為時尚人物而廣為人知的愛德華 7 世帶起了霍姆堡氈帽的流行。從此之後，這種帽子長久以來便深受英國紳士的喜愛。

⊕ 博勒帽 (Bowler hat)

有著圓形的帽身與反折的硬帽沿，也被稱為「圓頂禮帽」。
在 1960 年代的英國電視影集《復仇者》(The Avengers)
裡，這種帽子是派屈克‧麥克尼（Patrick Macnee）所飾
演的間諜的註冊商標。因為在現代很少見，所以十分推薦用
它來打造古典風格的穿搭。

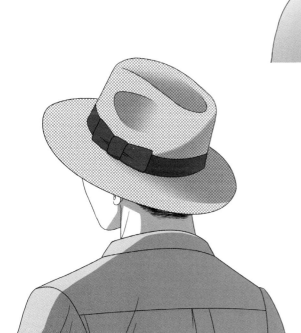

⊕ 巴拿馬帽 (Panama hat)

即使綜觀各種使用植物材質製成的草帽，這款選用
產自厄瓜多的巴拿馬草作為材料、由職人手工編織
而成的類型也屬於高級品。
以顏色自然的中折帽為主流，編織細密的成品泛著
美麗的光澤，為夏日的西裝造型畫龍點睛。

⊕ 狩獵帽 (hunting hat)

雖然這種帽子是作為上流階級狩獵用的帽子而生，但現在
已經是相當普遍的日常單品。除了很適合搭配休閒的服裝
外，還具備棒球帽或針織帽所沒有的氣質。
具有間諜風格的戴法是壓低帽簷，讓陰影落在眼部一帶。

《007》系列 詹姆士·龐德 (James Bond)

隸屬英國祕密情報局（通稱軍情六處，MI6）的情報員。出身於蘇格蘭，年齡推估為 35 至 39 歲間。自伊頓公學畢業後進入牛津大學就讀，專攻東方語言，後順利畢業。以中文和日文為首，能流利使用超過 10 種語言。此外，也學會了所有的格鬥技，其中特別擅長在伊頓公學時相當投入的柔道。

第二次世界大戰時，龐德以海軍士官的身分踏上戰場，晉升至海軍中校，戰後成為 MI6 的情報員。在 MI6 訓練設施內歷經磨練後，習得了超群的槍法。

在 MI6 中，只有屬於最優秀等級的極少數探員才能獲得「00」的代號，龐德即為其中一人，代號「007」。持有殺人執照是身為「00」探員的證明，意即允許持有此執照的探員在執行任務時，如果判斷有此必要，即可取人性命。

龐德是言行舉止相當紳士的獨行俠，並且擁有確實的判斷力、優秀的戰鬥能力，以及面對任何危險都不會動搖的使命感，一直都是最優秀的間諜。並且，無論任務有多困難，都能理所當然地完美達成。

因為持有「殺人執照」，所以會為了任務毫不猶豫地殺人，但內心似乎為此所苦。

MI6 的負責人「M」（MI6 的長官一律以此代號稱呼）也對龐德寄予極大的信任，總是派他進行最困難的任務。而這種任務當然是要阻止足以破壞世界和平的巨大陰謀，換句話說，完全沒有允許失敗的空間。因此，派出身負重大使命的龐德，MI6 同時也提供了最大限度的後勤支援。

特別值得一提的，是由在 MI6 被稱為「Q」的鬼才，布斯羅伊德 (Boothroyd) 陸軍少校所開發的各種特殊且奇特的祕密裝備。龐德可以在瞬間掌握裝備的本質、性能與效果，並且完美使用。

龐德有時會露出討人喜愛的笑容，使他顯得更有魅力。這樣的他吸引了無數女性，但能讓他付出真感情的對象少之又少，除了因為他恪守個人職業領域的倫理之外，也可說是身為間諜的宿命吧。

登場作品

小說：（作者：伊恩·佛萊明）
《007》系列長篇 12 部，短篇集 2 部 (1953～1966)

電影：（主演：史恩·康納萊）
《第七號情報員》(Dr. No，1962)
《第七號情報員續集》(From Russia with Love，1963)
《007：金手指》(Goldfinger，1964)
《霹靂彈》(Thunderball，1965)
《雷霆谷》(You Only Live Twice，1967)
《金鋼鑽》(Diamonds Are Forever，1971)
《巡弋飛彈》(Never Say Never Again，1983)
※ 此外，還有其他 20 部電影，共 6 名演員飾演過龐德。系列電影仍持續進行中。

文：伊藤龍太郎　插圖：永岩武洋

CHAPTER 02

ACTION POSES OF A SPY

間諜的行動

大多穿著西裝，融入日常生活的間諜們，即使是平凡無奇的小動作，也都帶著緊張感。一旦開始執行任務，在身穿西裝的情況下與敵人搏鬥也是理所當然的事。希望各位能充分享受本章所介紹的各種華麗動作姿勢。

⊕ 普通平凡的動作

身為間諜，時時觀察周遭情況並保持警戒是最基本的。即使只是普通地行走，也不會放鬆警惕。此外，不要讓周圍的人察覺這份緊張感也很重要。

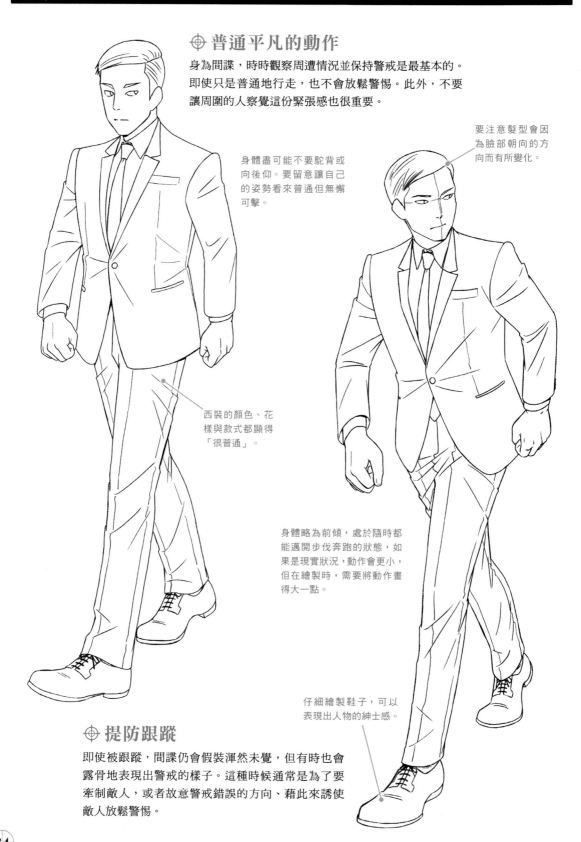

身體盡可能不要駝背或向後仰。要留意讓自己的姿勢看來普通但無懈可擊。

要注意髮型會因為臉部朝向的方向而有所變化。

西裝的顏色、花樣與款式都顯得「很普通」。

身體略為前傾，處於隨時都能邁開步伐奔跑的狀態，如果是現實狀況，動作會更小，但在繪製時，需要將動作畫得大一點。

仔細繪製鞋子，可以表現出人物的紳士感。

⊕ 提防跟蹤

即使被跟蹤，間諜仍會假裝渾然未覺，但有時也會露骨地表現出警戒的樣子。這種時候通常是為了要牽制敵人，或者故意警戒錯誤的方向、藉此來誘使敵人放鬆警惕。

這裡採用的也是破綻較少的姿勢。雖然線稿有點難以辨識，但人物的右手與左腳正往後擺。可在完稿時加上陰影來表現出肢體的遠近感。

眼神的方向也很重要。

⊕ 輕輕點頭致意

間諜在打招呼時，最多只會輕輕點頭致意。避免過大的動作或發出過大的聲響，盡可能不要引起周圍注意。不讓周圍的人對自己留下印象，是身為間諜的基本功。

掌握頭部的形狀。

以「連重新戴好帽子的動作都好帥！」的心情來描繪此動作。繪製時可以畫出淡淡的輔助線來掌握被手臂和帽子擋住的部位，要意識到「在手臂後方與帽子底下有著什麼」這一點。

⊕ 手按帽子點頭致意

帽子是很有用的配件。如果他人的注意力被遮住頭髮或部分臉部的帽子吸引，對本人的印象就會變得薄弱。此外，帽子還具有方便隱藏視線，讓他人難以看穿自身想法的效果。

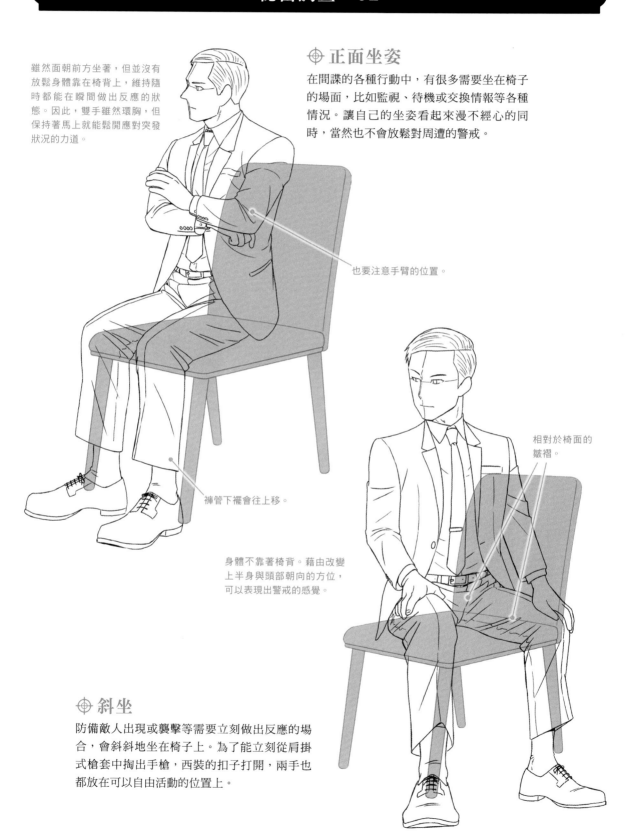

雖然面朝前方坐著，但並沒有放鬆身體靠在椅背上，維持隨時都能在瞬間做出反應的狀態。因此，雙手雖然環胸，但保持著馬上就能鬆開應對突發狀況的力道。

⊕ 正面坐姿

在間諜的各種行動中，有很多需要坐在椅子的場面，比如監視、待機或交換情報等各種情況。讓自己的坐姿看起來漫不經心的同時，當然也不會放鬆對周遭的警戒。

也要注意手臂的位置。

相對於椅面的皺褶。

褲管下襬會往上移。

身體不靠著椅背。藉由改變上半身與頭部朝向的方位，可以表現出警戒的感覺。

⊕ 斜坐

防備敵人出現或襲擊等需要立刻做出反應的場合，會斜斜地坐在椅子上。為了能立刻從肩掛式槍套中掏出手槍，西裝的扣子打開，兩手也都放在可以自由活動的位置上。

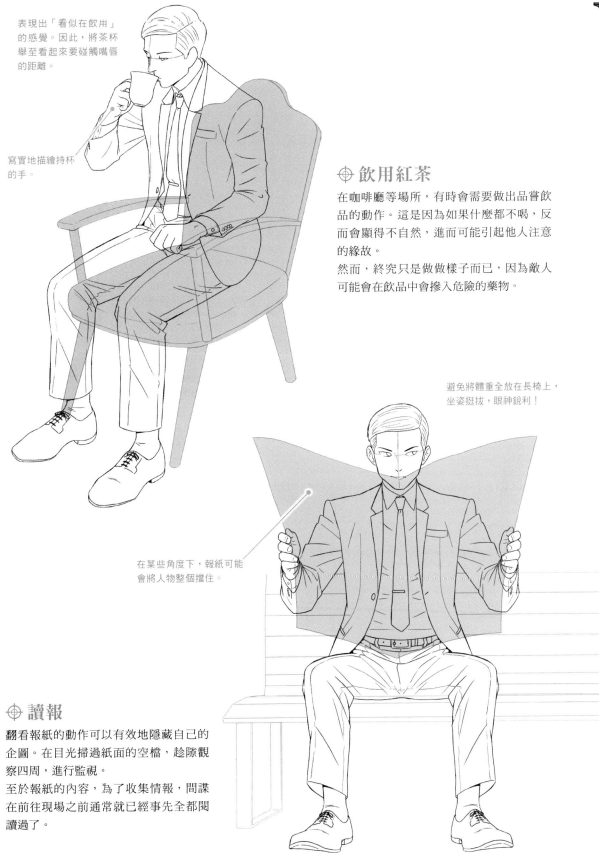

表現出「看似在飲用」
的感覺。因此，將茶杯
舉至看起來要碰觸嘴唇
的距離。

寫實地描繪持杯
的手。

⊕ 飲用紅茶

在咖啡廳等場所，有時會需要做出品嘗飲
品的動作。這是因為如果什麼都不喝，反
而會顯得不自然，進而可能引起他人注意
的緣故。

然而，終究只是做做樣子而已，因為敵人
可能會在飲品中會摻入危險的藥物。

避免將體重全放在長椅上，
坐姿挺拔，眼神銳利！

在某些角度下，報紙可能
會將人物整個擋住。

⊕ 讀報

翻看報紙的動作可以有效地隱藏自己的
企圖。在目光掃過紙面的空檔，趁隙觀
察四周，進行監視。

至於報紙的內容，為了收集情報，間諜
在前往現場之前通常就已經事先全都閱
讀過了。

⊕ 社交舞

為了接近頗有權勢地位的人物而潛入舞會時，跳舞是必備的技能。擁有華麗的舞技，就可以成為接近目標的好機會。

然而，也絕對不可以因為太過出色而引人注目。該如何適度地展現舞技，這件事需要相當程度的技巧。

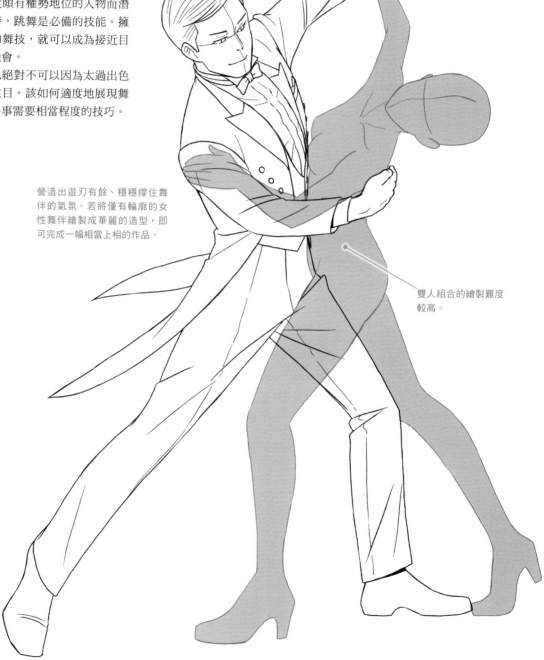

營造出遊刃有餘、穩穩撐住舞伴的氣氛。若將僅有輪廓的女性舞伴繪製成華麗的造型，即可完成一幅相當上相的作品。

雙人組合的繪製難度較高。

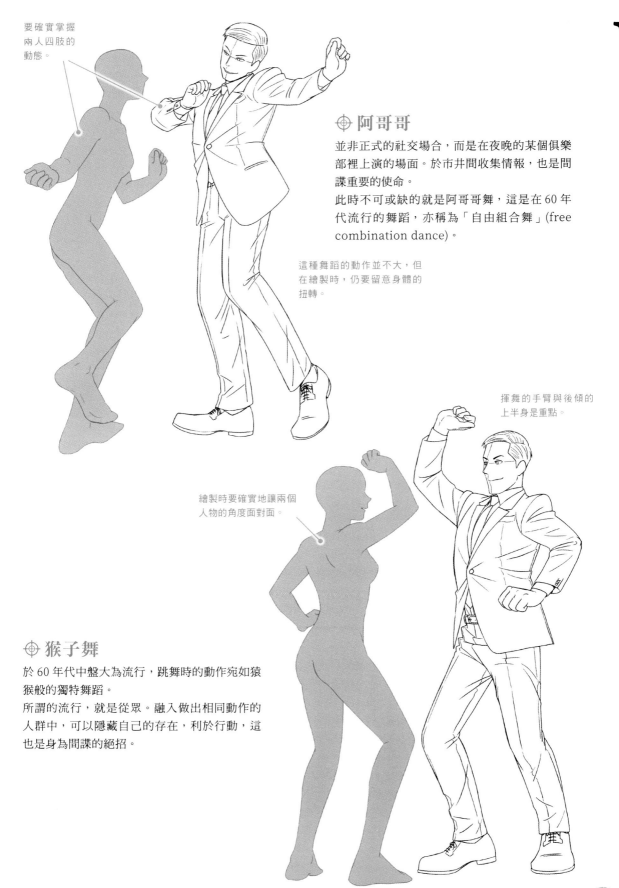

要確實掌握
兩人四肢的
動態。

⊕ 阿哥哥

並非正式的社交場合，而是在夜晚的某個俱樂
部裡上演的場面。於市井間收集情報，也是間
諜重要的使命。

此時不可或缺的就是阿哥哥舞，這是在 60 年
代流行的舞蹈，亦稱為「自由組合舞」(free
combination dance)。

這種舞蹈的動作並不大，但
在繪製時，仍要留意身體的
扭轉。

揮舞的手臂與後傾的
上半身是重點。

繪製時要確實地讓兩個
人物的角度面對面。

⊕ 猴子舞

於 60 年代中盤大為流行，跳舞時的動作宛如猿
猴般的獨特舞蹈。

所謂的流行，就是從眾。融入做出相同動作的
人群中，可以隱藏自己的存在，利於行動，這
也是身為間諜的絕招。

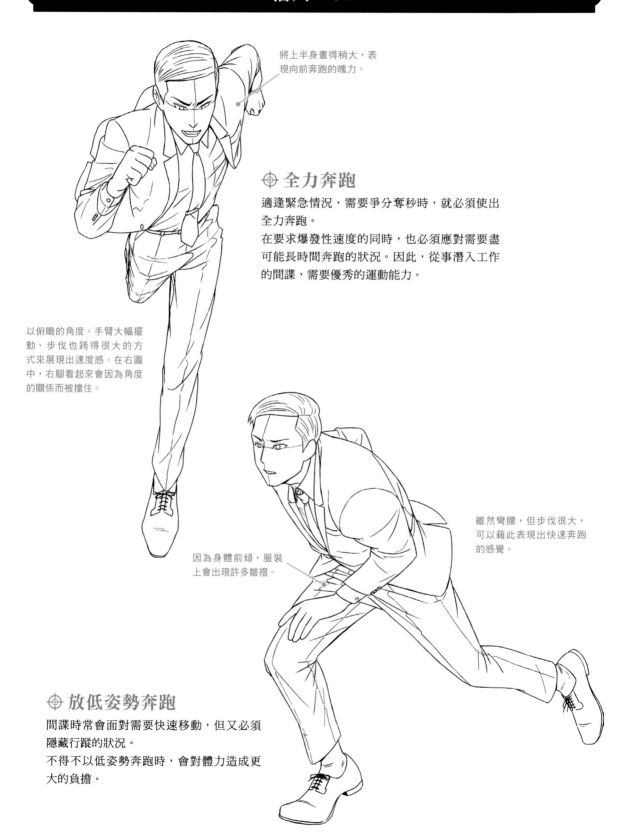

將上半身畫得稍大，表現向前奔跑的魄力。

⊕ 全力奔跑

適逢緊急情況，需要爭分奪秒時，就必須使出全力奔跑。

在要求爆發性速度的同時，也必須應對需要盡可能長時間奔跑的狀況。因此，從事潛入工作的間諜，需要優秀的運動能力。

以俯瞰的角度、手臂大幅擺動、步伐也跨得很大的方式來展現出速度感。在右圖中，右腳看起來會因為角度的關係而被擋住。

雖然彎腰，但步伐很大，可以藉此表現出快速奔跑的感覺。

因為身體前傾，服裝上會出現許多皺褶。

⊕ 放低姿勢奔跑

間諜時常會面對需要快速移動，但又必須隱藏行蹤的狀況。

不得不以低姿勢奔跑時，會對體力造成更大的負擔。

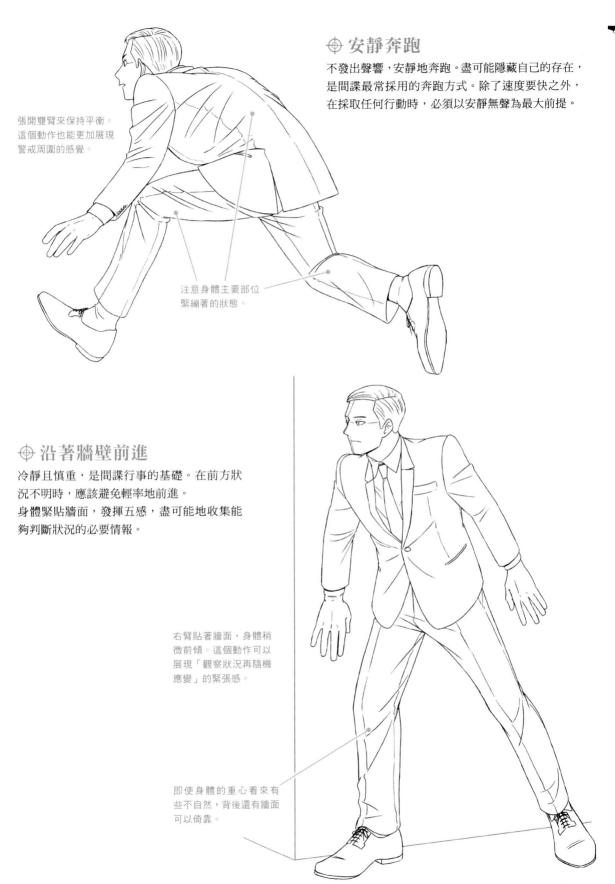

⊕ 安靜奔跑

不發出聲響，安靜地奔跑。盡可能隱藏自己的存在，是間諜最常採用的奔跑方式。除了速度要快之外，在採取任何行動時，必須以安靜無聲為最大前提。

張開雙臂來保持平衡。這個動作也能更加展現警戒周圍的感覺。

注意身體主要部位緊繃著的狀態。

⊕ 沿著牆壁前進

冷靜且慎重，是間諜行事的基礎。在前方狀況不明時，應該避免輕率地前進。
身體緊貼牆面，發揮五感，盡可能地收集能夠判斷狀況的必要情報。

右臂貼著牆面，身體稍微前傾。這個動作可以展現「觀察狀況再隨機應變」的緊張感。

即使身體的重心看來有些不自然，背後還有牆面可以倚靠。

⊕ 跳躍

身為體力與身體素質都很優秀的間諜，即使
是有點高度的障礙物，也能輕鬆越過。
需要快速行動時，可以大幅縮短時間。但必
須注意落地處的情況和安全與否。

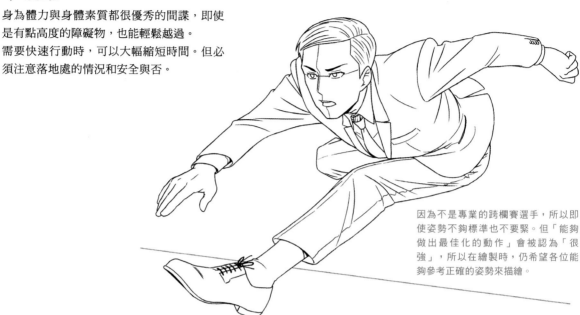

因為不是專業的跨欄賽選手，所以即
使姿勢不夠標準也不要緊。但「能夠
做出最佳化的動作」會被認為「很
強」，所以在繪製時，仍希望各位能
夠參考正確的姿勢來描繪。

⊕ 以手支撐身體躍過障礙物

以手臂作為支點，可以越過更高的障礙物。
若是察覺障礙物的對面有危險，則停留在障
礙物上不跳下去，可以隨機應變。

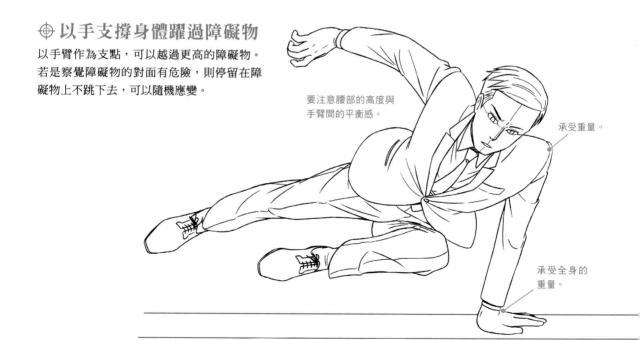

要注意腰部的高度與
手臂間的平衡感。

承受重量。

承受全身的
重量。

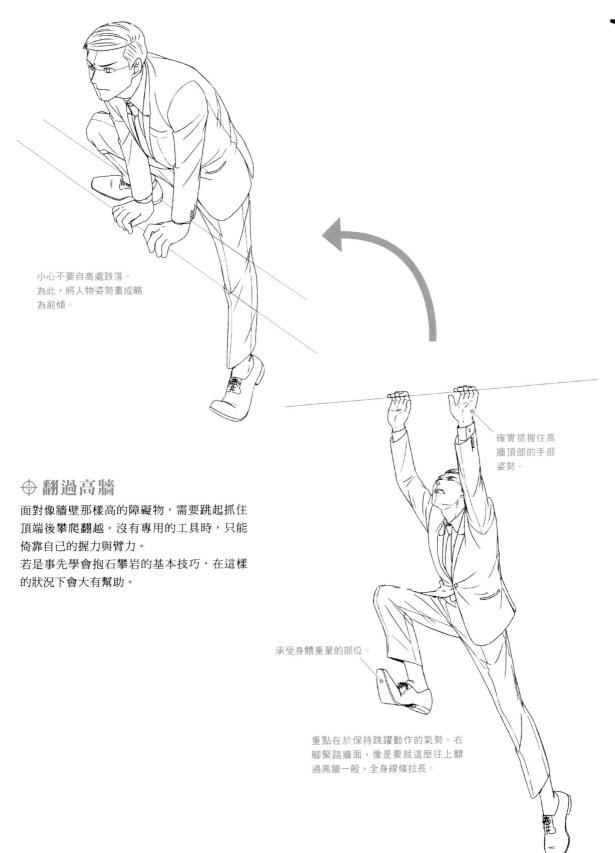

小心不要自高處跌落。
為此，將人物姿勢畫成略
為前傾。

確實抓握住高
牆頂部的手部
姿勢。

⊕ 翻過高牆

面對像牆壁那樣高的障礙物，需要跳起抓住
頂端後攀爬翻越。沒有專用的工具時，只能
倚靠自己的握力與臂力。
若是事先學會抱石攀岩的基本技巧，在這樣
的狀況下會大有幫助。

承受身體重量的部位。

重點在於保持跳躍動作的氣勢。右
腳緊踏牆面，像是要就這麼往上翻
過高牆一般，全身線條拉長。

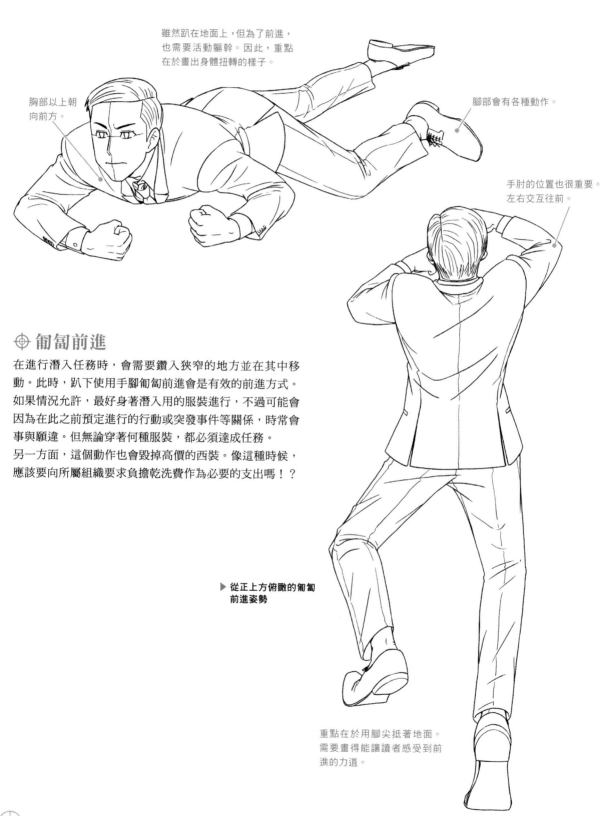

雖然趴在地面上，但為了前進，
也需要活動軀幹。因此，重點
在於畫出身體扭轉的樣子。

胸部以上朝
向前方。

腳部會有各種動作。

手肘的位置也很重要。
左右交互往前。

⊕ 匍匐前進

在進行潛入任務時，會需要鑽入狹窄的地方並在其中移
動。此時，趴下使用手腳匍匐前進會是有效的前進方式。
如果情況允許，最好身著潛入用的服裝進行，不過可能會
因為在此之前預定進行的行動或突發事件等關係，時常會
事與願違。但無論穿著何種服裝，都必須達成任務。
另一方面，這個動作也會毀掉高價的西裝。像這種時候，
應該要向所屬組織要求負擔乾洗費作為必要的支出嗎！？

▶ 從正上方俯瞰的匍匐
　前進姿勢

重點在於用腳尖抵著地面。
需要畫得能讓讀者感受到前
進的力道。



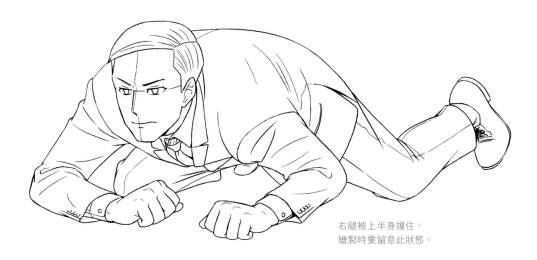

右腿被上半身擋住。
繪製時要留意此狀態。

⊕ 手腳併用爬行

這也是對體力有所要求的動作。不只是爬行前進，還要注意不發出任何聲
響。因此，更需要續航力。此時正是展現平日鍛鍊成果的時候。

通過天花板等非常低矮的地方時
的感覺。表現出從上方受到壓迫
的緊張感。

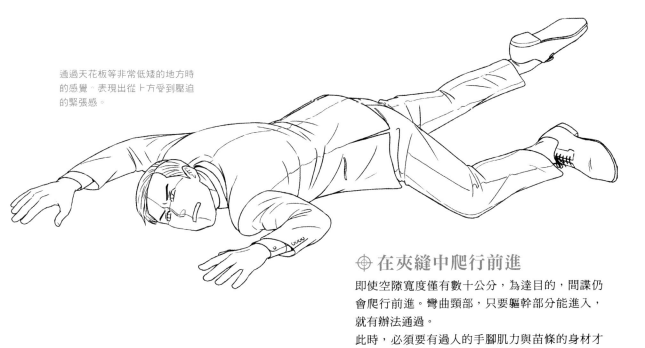

⊕ 在夾縫中爬行前進

即使空隙寬度僅有數十公分，為達目的，間諜仍
會爬行前進。彎曲頸部，只要軀幹部分能進入，
就有辦法通過。
此時，必須要有過人的手腳肌力與苗條的身材才
能順利穿越。

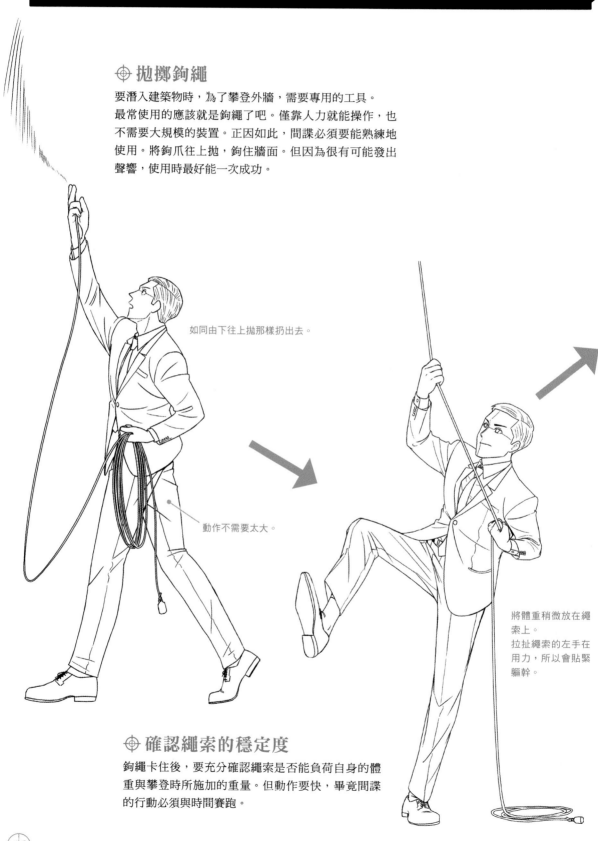

⊕ 拋擲鉤繩

要潛入建築物時，為了攀登外牆，需要專用的工具。
最常使用的應該就是鉤繩了吧。僅靠人力就能操作，也
不需要大規模的裝置。正因如此，間諜必須要能熟練地
使用。將鉤爪往上拋，鉤住牆面。但因為很有可能發出
聲響，使用時最好能一次成功。

如同由下往上拋那樣扔出去。

動作不需要太大。

將體重稍微放在繩
索上。
拉扯繩索的左手在
用力，所以會貼緊
軀幹。

⊕ 確認繩索的穩定度

鉤繩卡住後，要充分確認繩索是否能負荷自身的體
重與攀登時所施加的重量。但動作要快，畢竟間諜
的行動必須與時間賽跑。

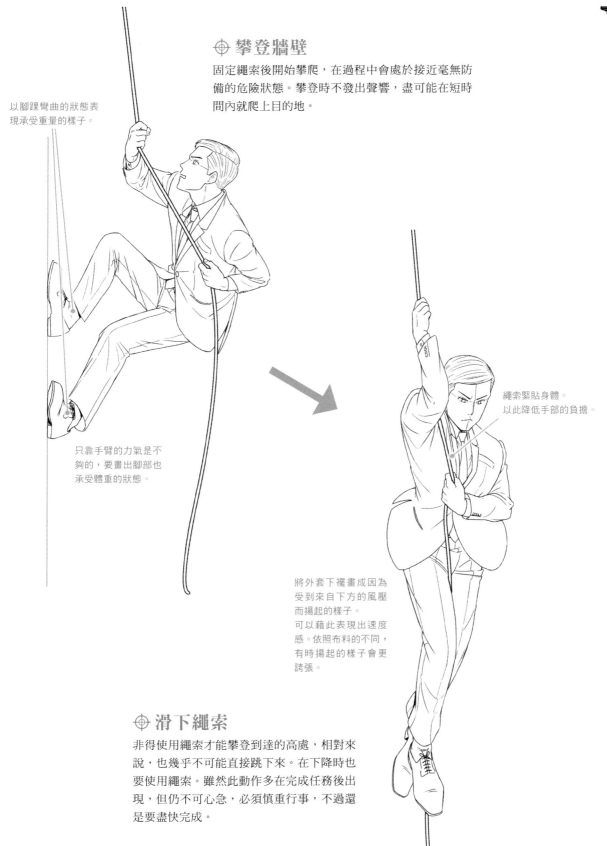

⊕ 攀登牆壁

固定繩索後開始攀爬，在過程中會處於接近毫無防備的危險狀態。攀登時不發出聲響，盡可能在短時間內就爬上目的地。

以腳踝彎曲的狀態表現承受重量的樣子。

只靠手臂的力氣是不夠的，要畫出腳部也承受體重的狀態。

繩索緊貼身體。以此降低手部的負擔。

將外套下襬畫成因為受到來自下方的風壓而揚起的樣子。可以藉此表現出速度感。依照布料的不同，有時揚起的樣子會更誇張。

⊕ 滑下繩索

非得使用繩索才能攀登到達的高處，相對來說，也幾乎不可能直接跳下來。在下降時也要使用繩索。雖然此動作多在完成任務後出現，但仍不可心急，必須慎重行事，不過還是要盡快完成。

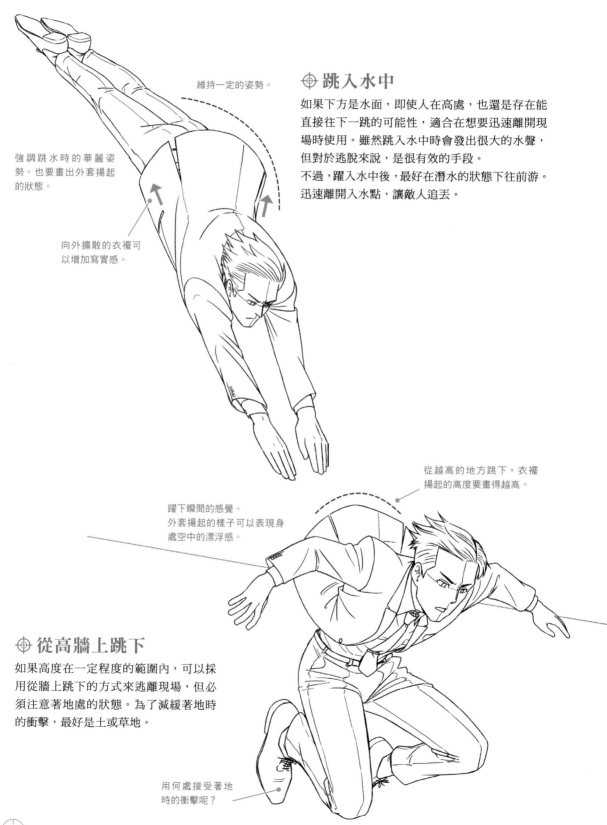

維持一定的姿勢。

⊕ 跳入水中

如果下方是水面，即使人在高處，也還是存在能直接往下一跳的可能性，適合在想要迅速離開現場時使用。雖然跳入水中時會發出很大的水聲，但對於逃脫來說，是很有效的手段。

不過，躍入水中後，最好在潛水的狀態下往前游。迅速離開入水點，讓敵人追丟。

強調跳水時的華麗姿勢。也要畫出外套揚起的狀態。

向外擴散的衣襬可以增加寫實感。

從越高的地方跳下，衣襬揚起的高度要畫得越高。

躍下瞬間的感覺。
外套揚起的樣子可以表現身處空中的漂浮感。

⊕ 從高牆上跳下

如果高度在一定程度的範圍內，可以採用從牆上跳下的方式來逃離現場，但必須注意著地處的狀態。為了減緩著地時的衝擊，最好是土或草地。

用何處接受著地時的衝擊呢？

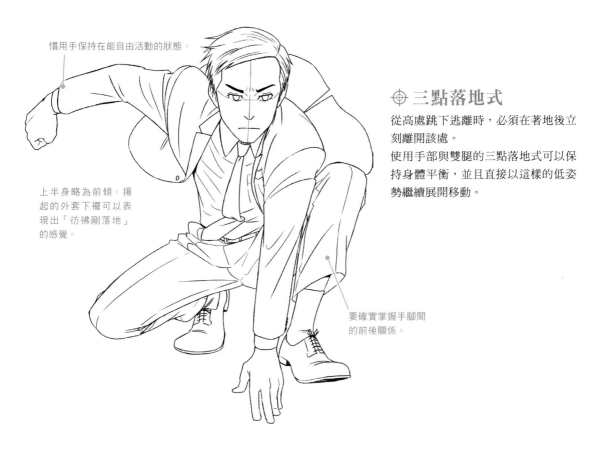

慣用手保持在能自由活動的狀態。

⊕ 三點落地式

從高處跳下逃離時，必須在著地後立刻離開該處。

使用手部與雙腿的三點落地式可以保持身體平衡，並且直接以這樣的低姿勢繼續展開移動。

上半身略為前傾。揚起的外套下襬可以表現出「彷彿剛落地」的感覺。

要確實掌握手腳間的前後關係。

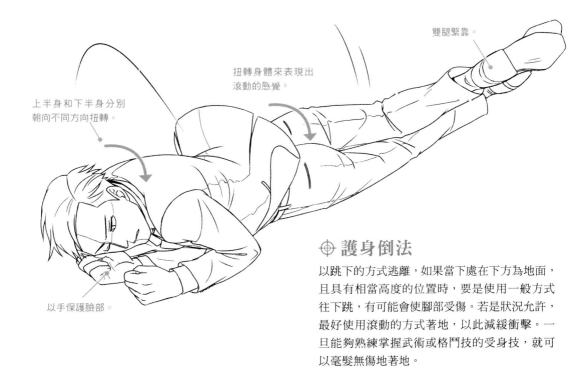

雙腿緊靠。

扭轉身體來表現出滾動的感覺。

上半身和下半身分別朝向不同方向扭轉。

⊕ 護身倒法

以跳下的方式逃離，如果當下處在下方為地面，且具有相當高度的位置時，要是使用一般方式往下跳，有可能會使腳部受傷。若是狀況允許，最好使用滾動的方式著地，以此減緩衝擊。一旦能夠熟練掌握武術或格鬥技的受身技，就可以毫髮無傷地著地。

以手保護臉部。

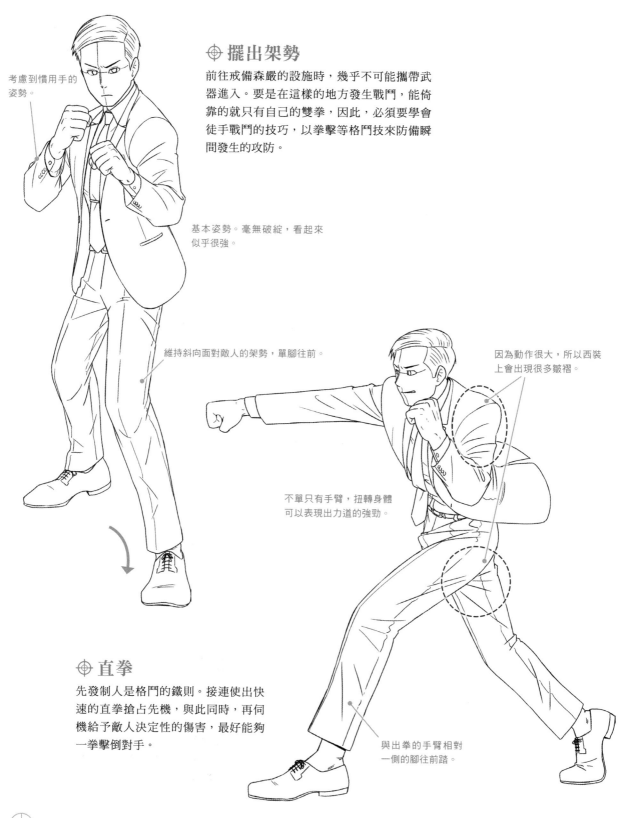

⊕ 擺出架勢

前往戒備森嚴的設施時，幾乎不可能攜帶武器進入。要是在這樣的地方發生戰鬥，能倚靠的就只有自己的雙拳，因此，必須要學會徒手戰鬥的技巧，以拳擊等格鬥技來防備瞬間發生的攻防。

考慮到慣用手的姿勢。

基本姿勢。毫無破綻，看起來似乎很強。

維持斜向面對敵人的架勢，單腳往前。

因為動作很大，所以西裝上會出現很多皺褶。

不單只有手臂，扭轉身體可以表現出力道的強勁。

⊕ 直拳

先發制人是格鬥的鐵則。接連使出快速的直拳搶占先機，與此同時，再伺機給予敵人決定性的傷害，最好能夠一拳擊倒對手。

與出拳的手臂相對一側的腳往前踏。

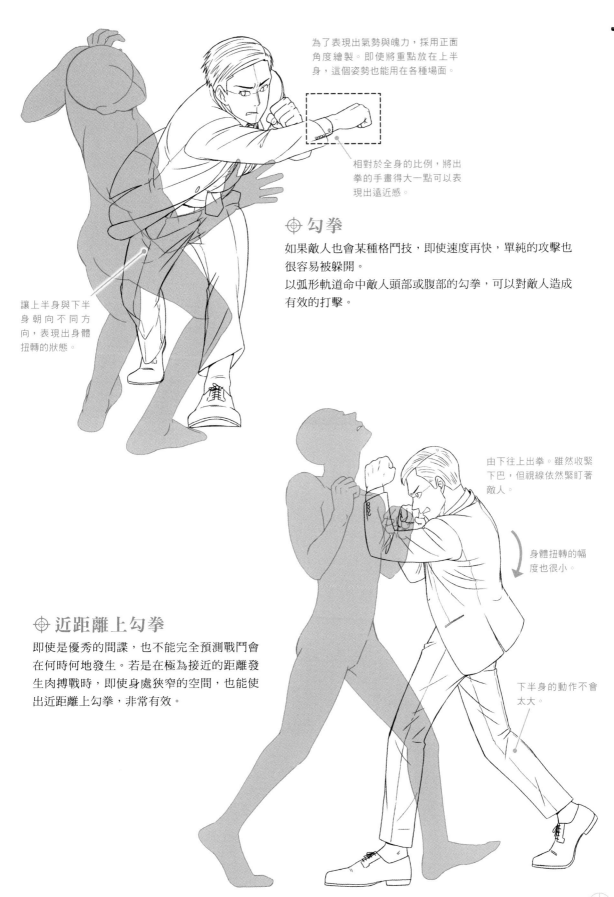

為了表現出氣勢與魄力，採用正面
角度繪製。即使將重點放在上半
身，這個姿勢也能用在各種場面。

相對於全身的比例，將出
拳的手畫得大一點可以表
現出遠近感。

讓上半身與下半
身朝向不同方
向，表現出身體
扭轉的狀態。

⊕ 勾拳

如果敵人也會某種格鬥技，即使速度再快，單純的攻擊也
很容易被躲開。
以弧形軌道命中敵人頭部或腹部的勾拳，可以對敵人造成
有效的打擊。

由下往上出拳。雖然收緊
下巴，但視線依然緊盯著
敵人。

身體扭轉的幅
度也很小。

⊕ 近距離上勾拳

即使是優秀的間諜，也不能完全預測戰鬥會
在何時何地發生。若是在極為接近的距離發
生肉搏戰時，即使身處狹窄的空間，也能使
出近距離上勾拳，非常有效。

下半身的動作不會
太大。

⊕ 低踢

間諜的戰鬥風格是不受限定的，除了拳頭之外，也會使用足技。

以微小的動作不斷使出的低踢，可以牽制敵人的動作，先發制人。

而且一旦生效，這招可以使敵人失去平衡，讓自己取得戰鬥時的優勢。

雖然動作很小，但要畫出人物施展出樸素卻是連續動作的踢擊那種感覺。

作為軸心的腳要站穩。

一邊出腳踢向對方的腳，一邊對敵人的上半身稍微施力以破壞對方的身體平衡。

確實命中敵人的要害。

⊕ 出足掃

當敵人氣勢洶洶地衝過來時，要反過來利用這股力道。只要抓準時機出腳一掃，即可破壞敵人的平衡，讓對方因為自己的衝勁而倒地。

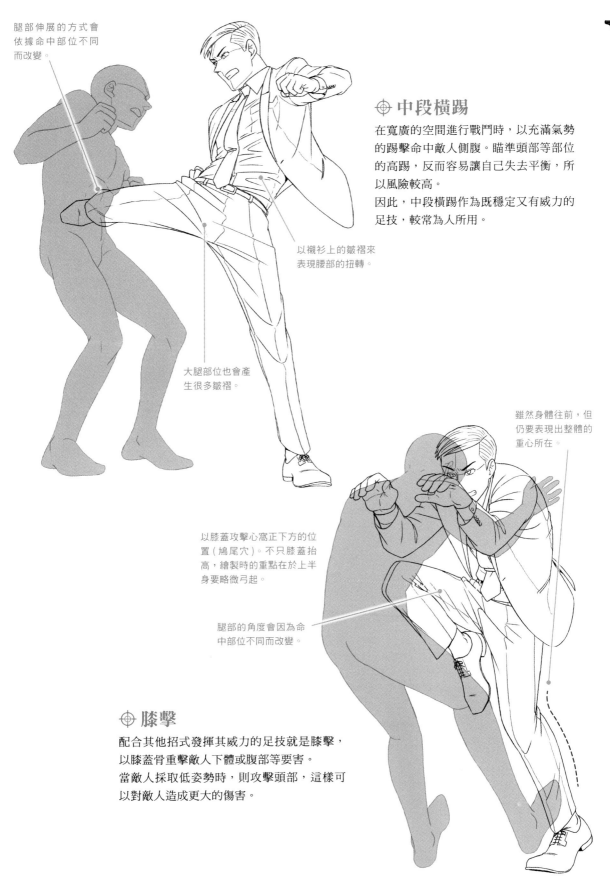

腿部伸展的方式會
依據命中部位不同
而改變。

⊕ 中段橫踢

在寬廣的空間進行戰鬥時，以充滿氣勢
的踢擊命中敵人側腹。瞄準頭部等部位
的高踢，反而容易讓自己失去平衡，所
以風險較高。
因此，中段橫踢作為既穩定又有威力的
足技，較常為人所用。

以襯衫上的皺褶來
表現腰部的扭轉。

大腿部位也會產
生很多皺褶。

雖然身體往前，但
仍要表現出整體的
重心所在。

以膝蓋攻擊心窩正下方的位
置（鳩尾穴）。不只膝蓋抬
高，繪製時的重點在於上半
身要略微弓起。

腿部的角度會因為命
中部位不同而改變。

⊕ 膝擊

配合其他招式發揮其威力的足技就是膝擊，
以膝蓋骨重擊敵人下體或腹部等要害。
當敵人採取低姿勢時，則攻擊頭部，這樣可
以對敵人造成更大的傷害。

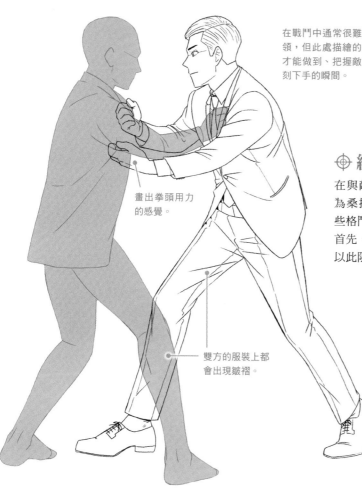

在戰鬥中通常很難好好抓住對手的衣領，但此處描繪的是能力超群的間諜才能做到、把握敵人露出破綻的那一刻下手的瞬間。

畫出拳頭用力的感覺。

雙方的服裝上都會出現皺褶。

⊕ 組手

在與敵人進行近戰時，柔道、摔角或名為桑搏的格鬥技能會很有幫助。善用這些格鬥技中共通的技巧就能打倒敵人。首先，要快速地抓住敵人的衣領或袖口，以此限制對方的動作。

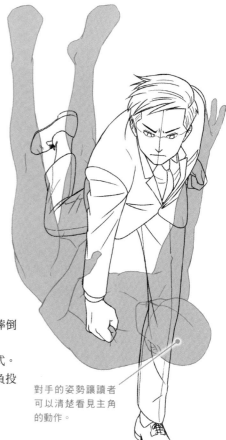

並非只用手臂將敵人丟出去，重點在於往後上方踢著的右腳。

⊕ 掃腰

鑽進敵人懷中，以自身腰部的力量將敵人摔倒在地。
因為動作並不大，所以能簡單使出這個招式。
如果狀況許可，最好在這之後接著使出背負投等大招，以期對敵人造成致命性的傷害。

對手的姿勢讓讀者可以清楚看見主角的動作。

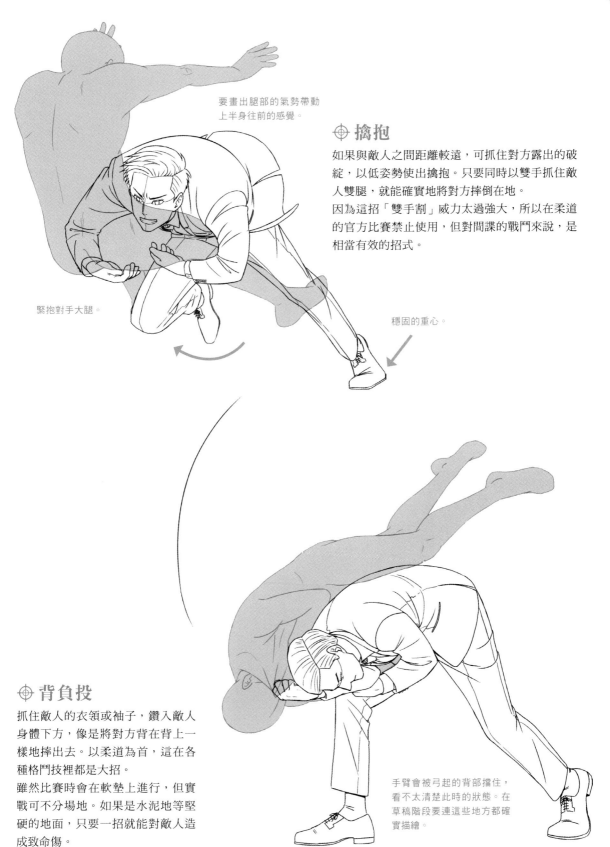

要畫出腿部的氣勢帶動
上半身往前的感覺。

⊕ 擒抱

如果與敵人之間距離較遠，可抓住對方露出的破
綻，以低姿勢使出擒抱。只要同時以雙手抓住敵
人雙腿，就能確實地將對方摔倒在地。

因為這招「雙手割」威力太過強大，所以在柔道
的官方比賽禁止使用，但對間諜的戰鬥來說，是
相當有效的招式。

緊抱對手大腿。

穩固的重心。

⊕ 背負投

抓住敵人的衣領或袖子，鑽入敵人
身體下方，像是將對方背在背上一
樣地摔出去。以柔道為首，這在各
種格鬥技裡都是大招。

雖然比賽時會在軟墊上進行，但實
戰可不分場地。如果是水泥地等堅
硬的地面，只要一招就能對敵人造
成致命傷。

手臂會被弓起的背部擋住，
看不太清楚此時的狀態。在
草稿階段要連這些地方都確
實描繪。

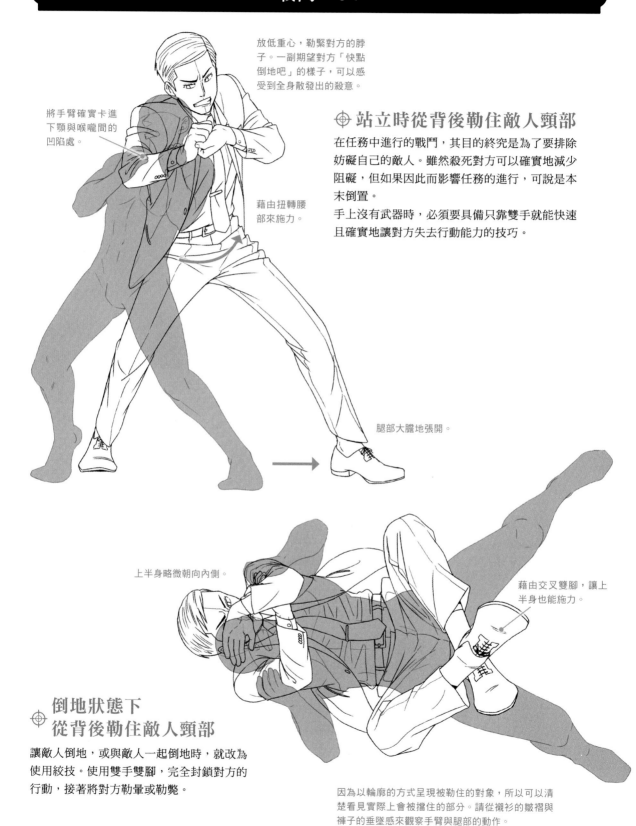

放低重心，勒緊對方的脖子。一副期望對方「快點倒地吧」的樣子，可以感受到全身散發出的殺意。

將手臂確實卡進下顎與喉嚨間的凹陷處。

藉由扭轉腰部來施力。

⊕ 站立時從背後勒住敵人頸部

在任務中進行的戰鬥，其目的終究是為了要排除妨礙自己的敵人。雖然殺死對方可以確實地減少阻礙，但如果因此而影響任務的進行，可說是本末倒置。

手上沒有武器時，必須要具備只靠雙手就能快速且確實地讓對方失去行動能力的技巧。

腿部大膽地張開。

上半身略微朝向內側。

藉由交叉雙腳，讓上半身也能施力。

⊕ 倒地狀態下 從背後勒住敵人頸部

讓敵人倒地，或與敵人一起倒地時，就改為使用絞技。使用雙手雙腳，完全封鎖對方的行動，接著將對方勒暈或勒斃。

因為以輪廓的方式呈現被勒住的對象，所以可以清楚看見實際上會被擋住的部分。請從襯衫的皺褶與褲子的垂墜感來觀察手臂與腿部的動作。

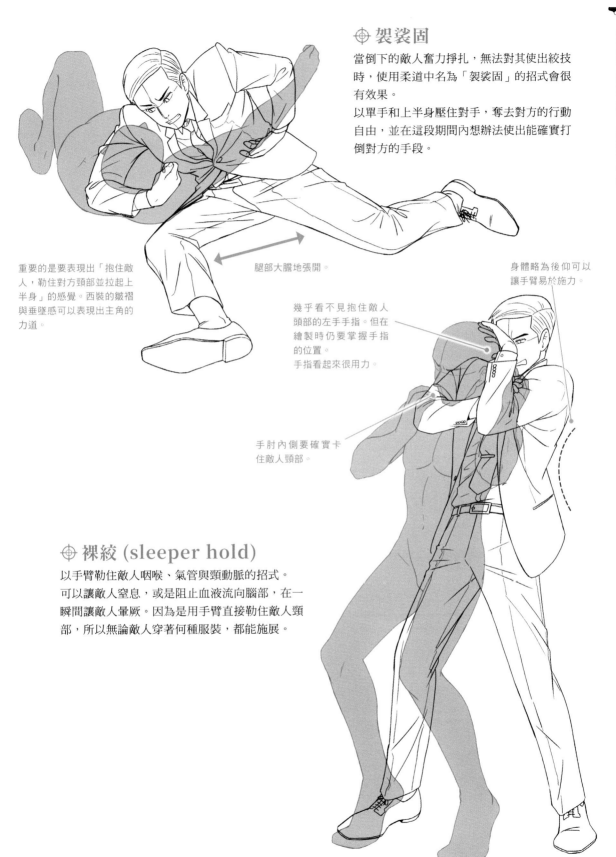

⊕ 袈裟固

當倒下的敵人奮力掙扎，無法對其使出絞技時，使用柔道中名為「袈裟固」的招式會很有效果。

以單手和上半身壓住對手，奪去對方的行動自由，並在這段期間內想辦法使出能確實打倒對方的手段。

重要的是要表現出「抱住敵人，勒住對方頸部並拉起上半身」的感覺。西裝的皺褶與垂墜感可以表現出主角的力道。

腿部大膽地張開。

身體略為後仰可以讓手臂易於施力。

幾乎看不見抱住敵人頭部的左手手指。但在繪製時仍要掌握手指的位置。
手指看起來很用力。

手肘內側要確實卡住敵人頸部。

⊕ 裸絞 (sleeper hold)

以手臂勒住敵人咽喉、氣管與頸動脈的招式。

可以讓敵人窒息，或是阻止血液流向腦部，在一瞬間讓敵人暈厥。因為是用手臂直接勒住敵人頸部，所以無論敵人穿著何種服裝，都能施展。

為了勒住對手，施力的位置必須把握得相當精準。但為了控制敵人，腳也必須用力，形成 O 型腿。

⊕ 使用對手的衣領勒住對方

徒手格鬥時，以勒住對方為目的。此時，善用對手的服裝，藉由衣領來勒住對方頸部是很有效的方式。使用細繩或鐵絲等可以勒住對方頸部的工具，也可以得到同樣的效果。

身體有很多部位會被敵人擋住，但這些地方仍要暫且先全都畫出來。一旦熟練之後，就很容易掌握這個姿勢的畫法。

整體呈現弓起身體的狀態，試著找出讀者比較容易理解的角度吧。

⊕ 從正面勒住

從背後勒住敵人比較容易，然而在扭打時，很難繞到對手背後。
只要事先學會從正面也能勒住敵人的技巧，即使是近戰格鬥，也能取得壓倒性的優勢。

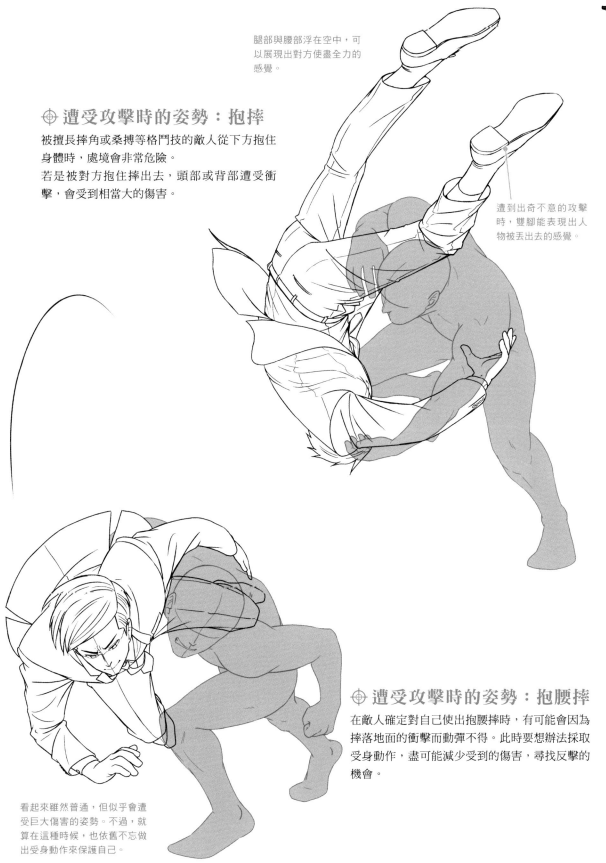

腿部與腰部浮在空中，可以展現出對方使盡全力的感覺。

遭到出奇不意的攻擊時，雙腳能表現出人物被丟出去的感覺。

⊕ 遭受攻擊時的姿勢：抱摔

被擅長摔角或桑搏等格鬥技的敵人從下方抱住身體時，處境會非常危險。

若是被對方抱住摔出去，頭部或背部遭受衝擊，會受到相當大的傷害。

⊕ 遭受攻擊時的姿勢：抱腰摔

在敵人確定對自己使出抱腰摔時，有可能會因為摔落地面的衝擊而動彈不得。此時要想辦法採取受身動作，盡可能減少受到的傷害，尋找反擊的機會。

看起來雖然普通，但似乎會遭受巨大傷害的姿勢。不過，就算在這種時候，也依舊不忘做出受身動作來保護自己。

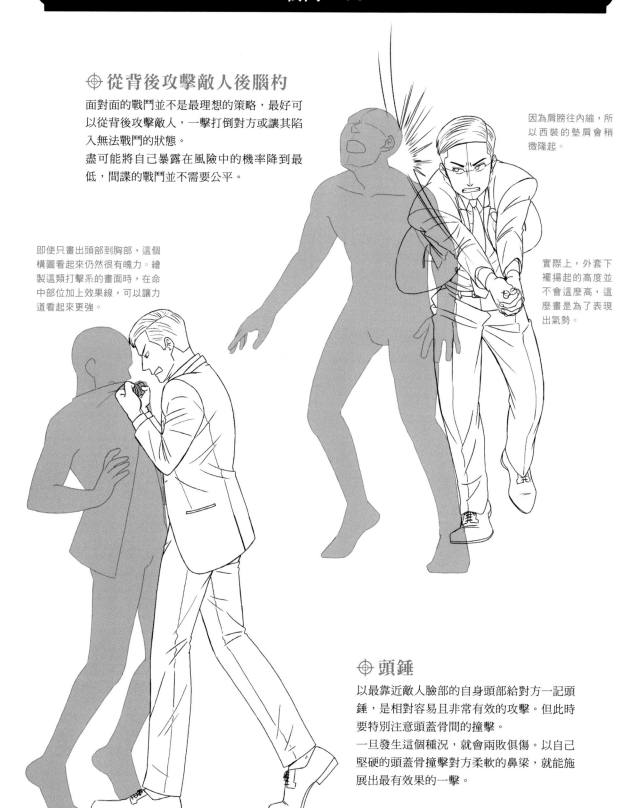

⊕ 從背後攻擊敵人後腦杓

面對面的戰鬥並不是最理想的策略，最好可以從背後攻擊敵人，一擊打倒對方或讓其陷入無法戰鬥的狀態。

盡可能將自己暴露在風險中的機率降到最低，間諜的戰鬥並不需要公平。

因為肩膀往內縮，所以西裝的墊肩會稍微隆起。

即使只畫出頭部到胸部，這個構圖看起來仍然很有魄力。繪製這類打擊系的畫面時，在命中部位加上效果線，可以讓力道看起來更強。

實際上，外套下襬揚起的高度並不會這麼高，這麼畫是為了表現出氣勢。

⊕ 頭錘

以最靠近敵人臉部的自身頭部給對方一記頭錘，是相對容易且非常有效的攻擊。但此時要特別注意頭蓋骨間的撞擊。

一旦發生這個種況，就會兩敗俱傷。以自己堅硬的頭蓋骨撞擊對方柔軟的鼻梁，就能施展出最有效果的一擊。

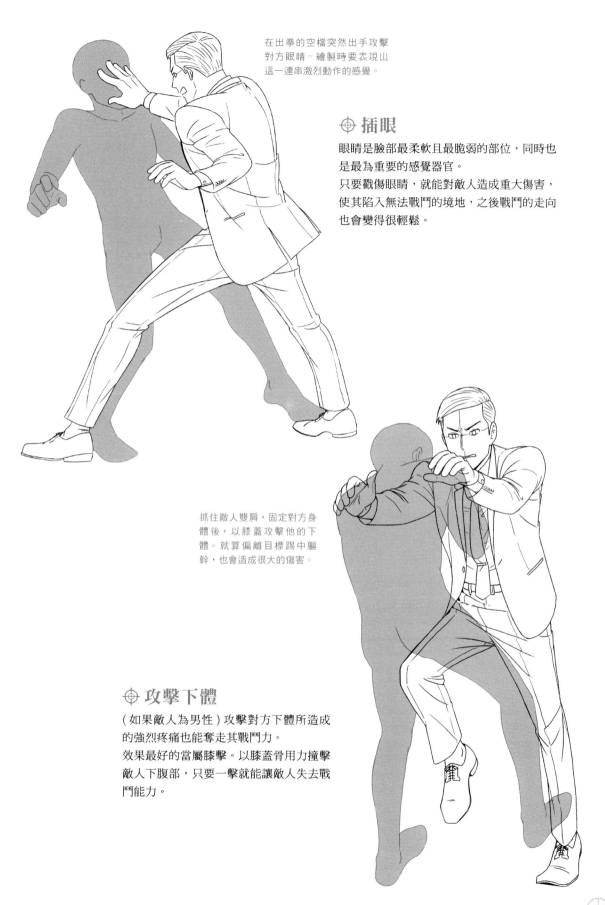

在出拳的空檔突然出手攻擊
對方眼睛。繪製時要表現出
這一連串激烈動作的感覺。

⊕ 插眼

眼睛是臉部最柔軟且最脆弱的部位，同時也
是最為重要的感覺器官。
只要戳傷眼睛，就能對敵人造成重大傷害，
使其陷入無法戰鬥的境地，之後戰鬥的走向
也會變得很輕鬆。

抓住敵人雙肩，固定對方身
體後，以膝蓋攻擊他的下
體。就算偏離目標踢中軀
幹，也會造成很大的傷害。

⊕ 攻擊下體

(如果敵人為男性)攻擊對方下體所造成
的強烈疼痛也能奪走其戰鬥力。
效果最好的當屬膝擊。以膝蓋骨用力撞擊
敵人下腹部，只要一擊就能讓敵人失去戰
鬥能力。

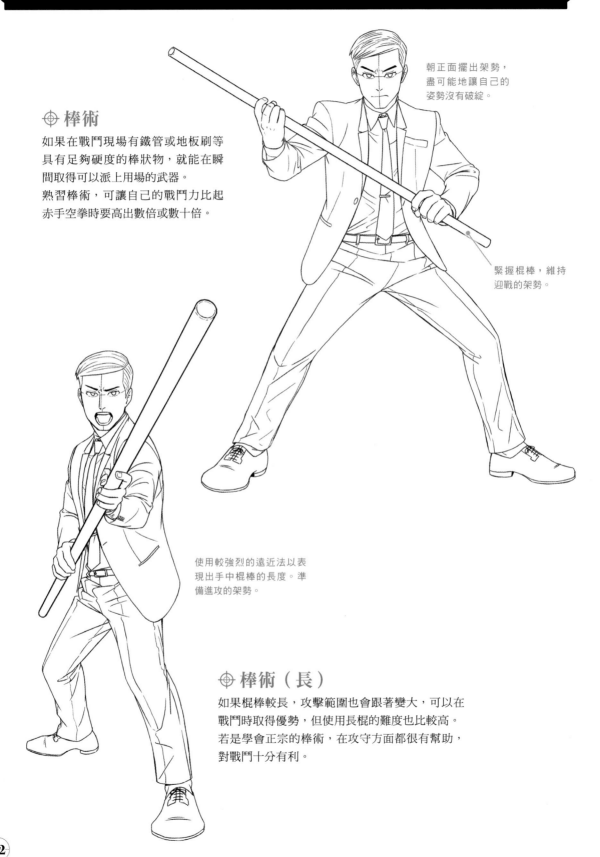

朝正面擺出架勢，
盡可能地讓自己的
姿勢沒有破綻。

⊕ 棒術

如果在戰鬥現場有鐵管或地板刷等
具有足夠硬度的棒狀物，就能在瞬
間取得可以派上用場的武器。
熟習棒術，可讓自己的戰鬥力比起
赤手空拳時要高出數倍或數十倍。

緊握棍棒，維持
迎戰的架勢。

使用較強烈的遠近法以表
現出手中棍棒的長度。準
備進攻的架勢。

⊕ 棒術（長）

如果棍棒較長，攻擊範圍也會跟著變大，可以在
戰鬥時取得優勢，但使用長棍的難度也比較高。
若是學會正宗的棒術，在攻守方面都很有幫助，
對戰鬥十分有利。

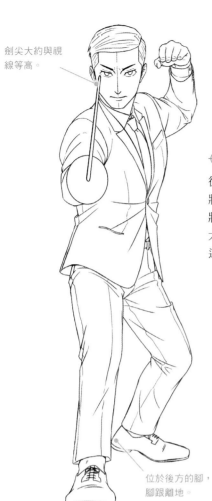

劍尖大約與視線等高。

位於後方的腳，腳跟離地。

⊕ 擊劍架勢

很少會有自己帶著西洋劍或在現場取得佩劍的狀況。但如果可以取得能用單手揮舞的細長棒狀物，就可以善用擊劍的技巧、藉此發揮相當大的威力。

這個架勢可以同時應對攻擊與防守。

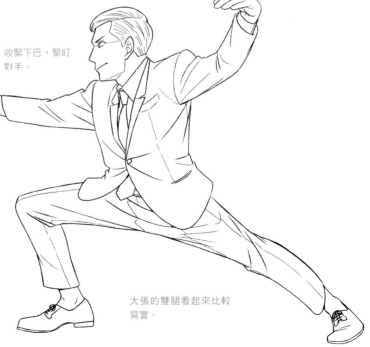

收緊下巴，緊盯對手。

⊕ 擊劍刺擊

擊劍中以自身體重做出的猛力刺擊，可以一邊牽制、玩弄敵人，一邊對其造成傷害。如果使用的是真正的西洋劍，還能夠造成致命傷。

大張的雙腿看起來比較寫實。

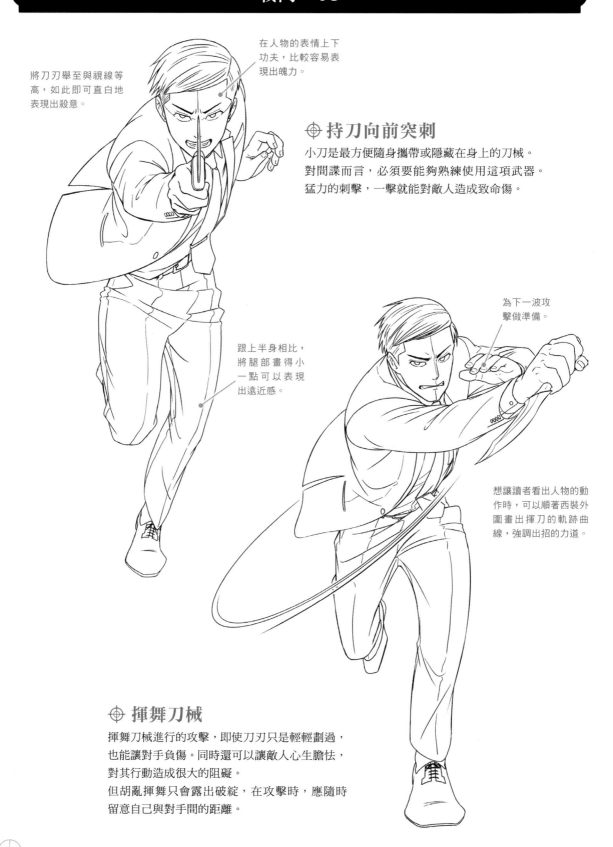

將刀刃舉至與視線等
高，如此即可直白地
表現出殺意。

在人物的表情上下
功夫，比較容易表
現出魄力。

⊕ 持刀向前突刺

小刀是最方便隨身攜帶或隱藏在身上的刀械。
對間諜而言，必須要能夠熟練使用這項武器。
猛力的刺擊，一擊就能對敵人造成致命傷。

為下一波攻
擊做準備。

跟上半身相比，
將腿部畫得小
一點可以表現
出遠近感。

想讓讀者看出人物的動
作時，可以順著西裝外
圍畫出揮刀的軌跡曲
線，強調出招的力道。

⊕ 揮舞刀械

揮舞刀械進行的攻擊，即使刀刃只是輕輕劃過，
也能讓對手負傷。同時還可以讓敵人心生膽怯，
對其行動造成很大的阻礙。
但胡亂揮舞只會露出破綻，在攻擊時，應隨時
留意自己與對手間的距離。

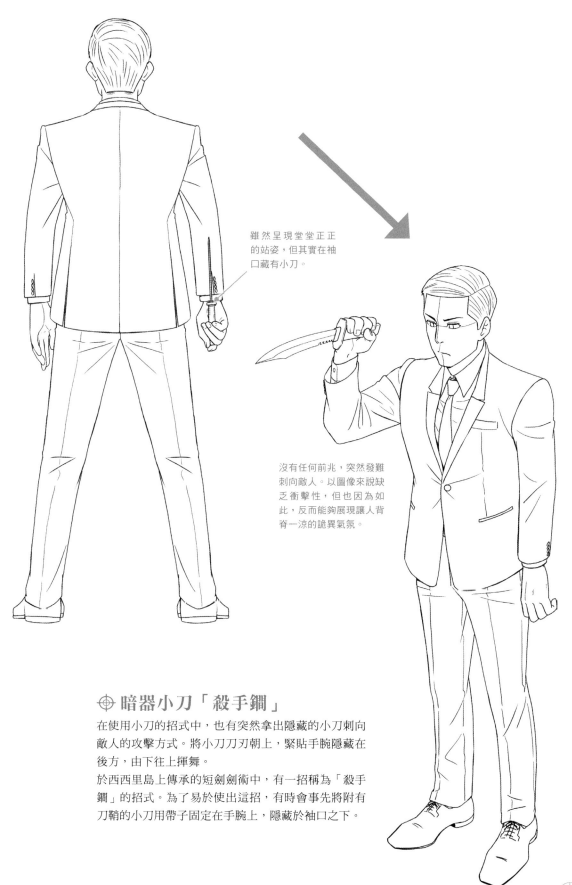

雖然呈現堂堂正正的站姿，但其實在袖口藏有小刀。

沒有任何前兆，突然發難刺向敵人。以圖像來說缺乏衝擊性，但也因為如此，反而能夠展現讓人背脊一涼的詭異氣氛。

⊕ 暗器小刀「殺手鐧」

在使用小刀的招式中，也有突然拿出隱藏的小刀刺向敵人的攻擊方式。將小刀刀刃朝上，緊貼手腕隱藏在後方，由下往上揮舞。

於西西里島上傳承的短劍劍術中，有一招稱為「殺手鐧」的招式。為了易於使出這招，有時會事先將附有刀鞘的小刀用帶子固定在手腕上，隱藏於袖口之下。

《諜報飛龍》系列 德瑞克·弗林特 (Derek Flint)

過去曾是身手頂尖的間諜，現在已經退休，過著有4名美女服侍的悠閒生活，是個性格豪放不羈，不受任何支配的人。

其能力已達天才且超人的領域，同時也具備身為空手道與擊劍高手的強大戰鬥力。此外，芭蕾舞的技巧也十分高超，甚至能指導莫斯科大劇院芭蕾舞團(Bolshoi Ballet)。除此之外，他還身懷瑜珈祕術，能讓心臟暫時停止跳動，呈現假死狀態。即使是優秀的現役間諜，都難以望其項背。

在執行任務時，弗林特也不需要大型的祕密裝備，只要在口袋裡放一個號稱具有82種功能（如果算上點火的話是83種）的打火機即可出動。

由3名瘋狂科學家所領導的組織銀河黨(galaxy)，開發了可以自由控制地球氣候的裝置，他們計畫以此掌控世界，並威脅各國。察覺銀河黨陰謀的Z.O.W.I.E.(Zonal Organization World Intelligence Espionage= 國際共同祕密情報機構)委託弗林特阻止這件事發生，但被他拒絕了。因為對他而言，能在4名美女的環繞下享受人生就已經足夠了，像拯救世界這樣崇高的目標，他一點興趣也沒有。

然而，得知Z.O.W.I.E.為了阻止己方計畫而拜託弗林特出動的銀河黨先發制人，派出刺客意圖暗殺他。雖然弗林特認為世界和平與他無關，但對於奪走自己自由的人，絕對不能放過。於是，他毅然決然地為了阻止銀河黨的計畫挺身而出。

弗林特從刺客射出的毒箭箭羽上發現馬賽魚湯的成分，發揮敏銳的感官能力及料理方面的造詣，找到了供應這道菜的餐廳。並且故意陷入敵人的陷阱，藉由能讓心臟停止的特技，成功潛入銀河黨總部，破壞氣候操控裝置，完美地達成任務。

此外，有個自稱「美人窩」的美女軍團為了實現自己的計畫，讓人偽裝成總統，並捏造了Z.O.W.I.E.長官的緋聞，迫使他下台。面對如此重大的危機，弗林特終於挺身調查，之後得知隱藏在這一連串事件背後的真相，那就是幕後籌劃者乃是意圖由女性支配世界的國際性女性主義者組織「亞馬遜女戰士團」，以及有間諜潛伏在Z.O.W.I.E.內部等事實。

在進行調查的過程中，弗林特遭到敵人埋伏而身亡。但這其實只是假象，他以心臟停止的特技瞞過了敵人，追著陰謀飛往莫斯科，並且潛入裝載核子武器的敵方太空站，粉碎了她們支配世界的陰謀。

能力超群，全方位的活躍無人能擋！諜報飛龍弗林特，正是世間少有、豪氣干雲的男子漢。

登場作品

電影：(主演：詹姆斯·柯本 /James Coburn)
《諜報飛龍》(Our Man Flint，1966)
《諜報飛龍續集》(In Like Flint，1967)

文：伊藤龍太郎　插圖：永岩武洋

CHAPTER 03

A SPY'S GUN

間諜的武器

需要親臨險境的間諜們，對於是否需要武裝或武裝的選擇也非常用心。他們是從手槍到重型武器等任何武裝，都能熟練地使用的專家。本章將會介紹冷戰時期間諜愛用的名槍，並從畫法到構造，以及華麗的持槍方式都加以解說。

手槍的構造：華瑟 PPK

解說 / 製圖：上田 信

作為 007 使用過的手槍，華瑟 PPK 手槍因此而聲名遠播。這是德國的華瑟公司在 1927 年，將已經發表的中型手槍 PP 小型化後，自 1931 年開始推出販售的小型手槍。此外，PPK 是「警用刑事手槍」(PolizeipistoleKriminalbeamte) 的縮寫。

實物大小

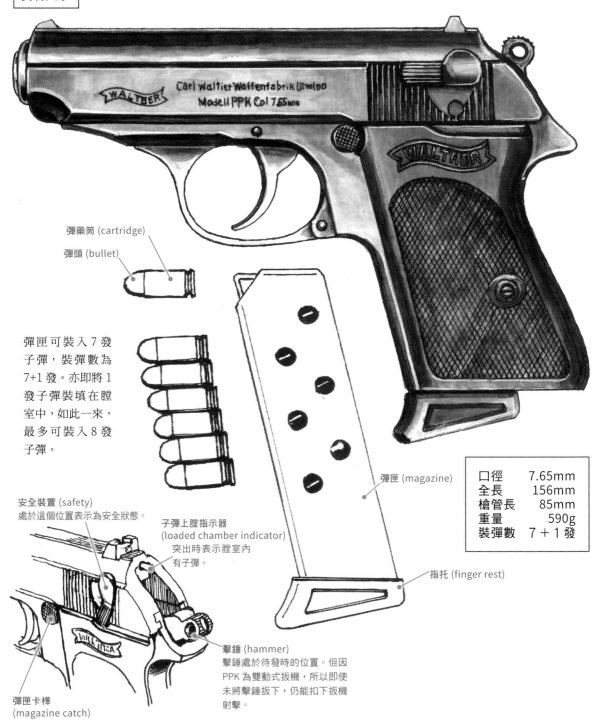

彈藥筒 (cartridge)

彈頭 (bullet)

彈匣可裝入 7 發子彈，裝彈數為 7+1 發。亦即將 1 發子彈裝填在膛室中，如此一來，最多可裝入 8 發子彈。

安全裝置 (safety)
處於這個位置表示為安全狀態。

子彈上膛指示器
(loaded chamber indicator)
突出時表示膛室內
有子彈。

彈匣 (magazine)

指托 (finger rest)

擊錘 (hammer)
擊錘處於待發時的位置。但因
PPK 為雙動式扳機，所以即使
未將擊錘扳下，仍能扣下扳機
射擊。

彈匣卡榫
(magazine catch)

口徑	7.65mm
全長	156mm
槍管長	85mm
重量	590g
裝彈數	7＋1 發

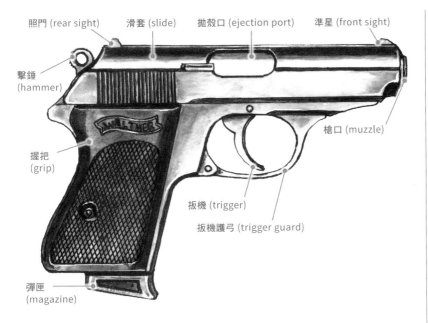

照門 (rear sight)　滑套 (slide)　拋殼口 (ejection port)　準星 (front sight)

擊錘 (hammer)

槍口 (muzzle)

握把 (grip)

扳機 (trigger)

扳機護弓 (trigger guard)

彈匣 (magazine)

上面

下面

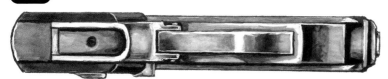

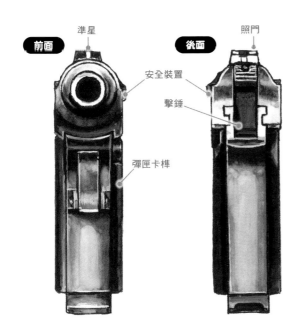

前面　準星

後面　照門

安全裝置

擊錘

彈匣卡榫

⊕ PPK 的擊發流程

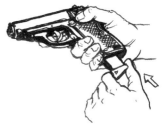

❶ 裝填彈匣。

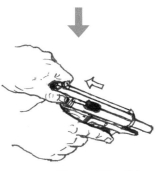

❷ 拉滑套，讓第一顆子彈進入膛室。

擊錘扳至待發位置。

❸ 瞄準目標。如果是單動式扳機[1] 的場合需要設定擊錘位置[2]，但若是雙動式扳機[3] 則不用設定。

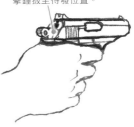

排出彈殼。

滑套往後滑。

可以看到槍管。

因為反作用力的關係，稍微往上。

❹ 發射。之後會回到❸的狀態。即使是單動式扳機的手槍，在開第二槍時，擊錘也會處於待發位置。

※ 1：首次擊發，需要事先將擊錘往下扳。　※ 2：拉滑套，裝填第一顆子彈的動作。　※ 3：即使未將擊錘往下扳，只要扣動扳機，仍可擊發。

只要手邊有模型槍，就能仔細觀察，無論何種角度都能詳實描繪。但有些型號並沒有發售模型槍，或是已經絕版不再販售。此時，就必須參考與槍械有關的工具書或網路圖片進行繪製 ※。手槍左右兩側的形狀不同，要特別注意。

⊕ 繪製 PPK 側面圖

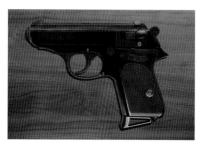

注意 模型槍與實物有不同之處，繪製時也要
　　　參考圖片加以確認。

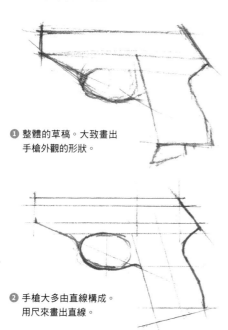

❶ 整體的草稿。大致畫出
　　手槍外觀的形狀。

❷ 手槍大多由直線構成。
　　用尺來畫出直線。

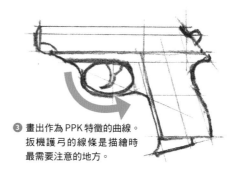

❸ 畫出作為 PPK 特徵的曲線。
　　扳機護弓的線條是描繪時
　　最需要注意的地方。

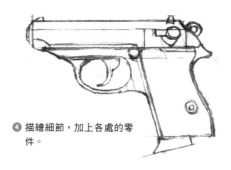

❹ 描繪細節，加上各處的零
　　件。

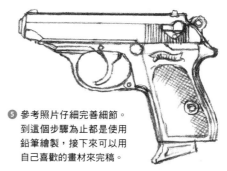

❺ 參考照片仔細完善細節。
　　到這個步驟為止都是使用
　　鉛筆繪製，接下來可以用
　　自己喜歡的畫材來完稿。

⊕ 各種完稿方式

使用不同的畫材，最後的成品會呈現不同的感覺。

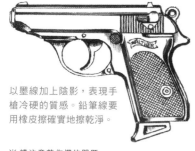

以墨線加上陰影，表現手
槍冷硬的質感。鉛筆線要
用橡皮擦確實地擦乾淨。

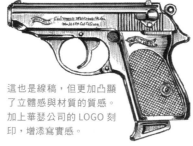

這也是線稿，但更加凸顯
了立體感與材質的質感。
加上華瑟公司的 LOGO 刻
印，增添寫實感。

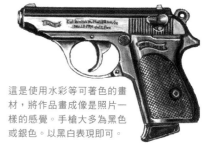

這是使用水彩等可著色的畫
材，將作品畫成像是照片一
樣的感覺。手槍大多為黑色
或銀色。以黑白表現即可。

※ 請注意著作權的問題。

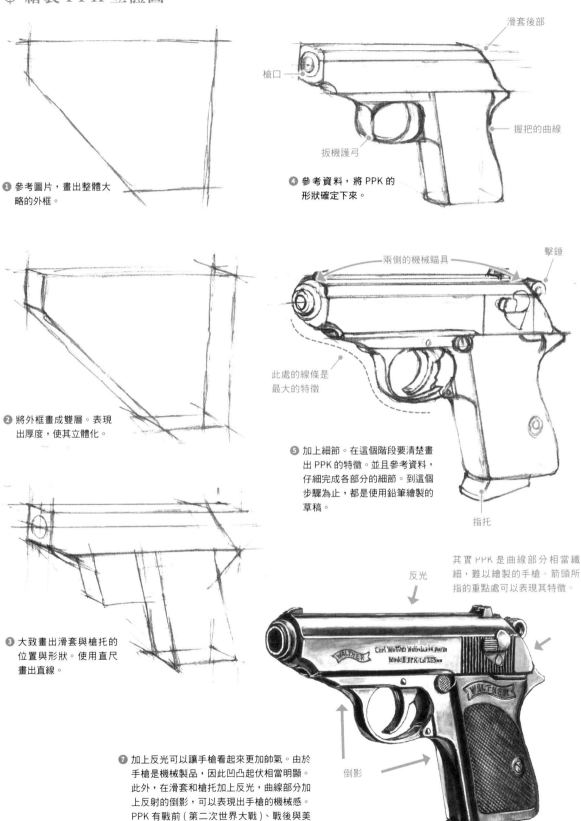

◈ 繪製 PPK 立體圖

① 參考圖片，畫出整體大略的外框。

滑套後部

槍口

扳機護弓

握把的曲線

④ 參考資料，將 PPK 的形狀確定下來。

② 將外框畫成雙層。表現出厚度，使其立體化。

兩側的機械瞄具

擊錘

此處的線條是最大的特徵

③ 大致畫出滑套與槍托的位置與形狀。使用直尺畫出直線。

⑤ 加上細節。在這個階段要清楚畫出 PPK 的特徵。並且參考資料，仔細完成各部分的細節。到這個步驟為止，都是使用鉛筆繪製的草稿。

指托

反光

其實 PPK 是曲線部分相當纖細，難以繪製的手槍。箭頭所指的重點處可以表現其特徵。

倒影

⑦ 加上反光可以讓手槍看起來更加帥氣。由於手槍是機械製品，因此凹凸起伏相當明顯。此外，在滑套和槍托加上反光，曲線部分加上反射的倒影，可以表現出手槍的機械感。PPK 有戰前 (第二次世界大戰)、戰後與美製等版本，此處示範的是一般的戰後型號。

間諜所使用的槍，包含針對特殊任務而特別改良過的專用槍、由情報機關所提供的制式槍械、或是在潛入地點取得的槍等，有各種類型與情況。以下將介紹間諜們在冷戰時期使用過的代表性槍械。

⊕ 貝瑞塔 M418 (Beretta M418)

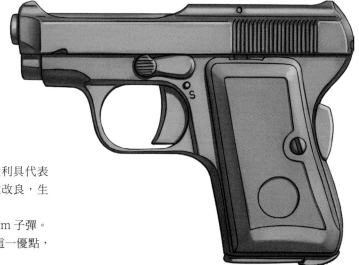

第一次世界大戰後開發的小型手槍。由義大利具代表性的手槍製造商貝瑞塔公司生產。歷經各種改良，生產至 1950 年代，M418 為最終型號。

此款手槍體積小，可以收於掌中，發射 6.5mm 子彈。因為小型化的關係，威力也小，但易於藏匿這一優點，也讓它很適合間諜使用。

⊕ 柯特 M1903(Colt M1903)

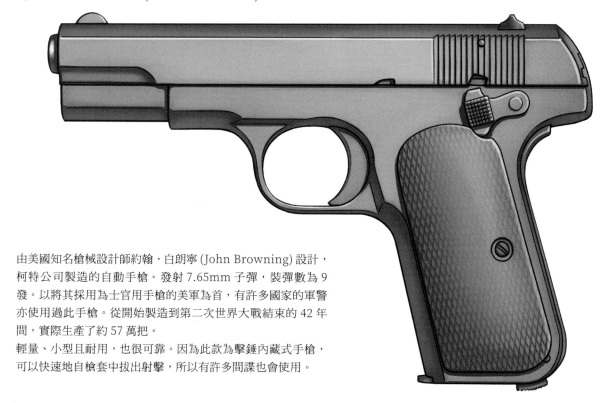

由美國知名槍械設計師約翰‧白朗寧(John Browning)設計，柯特公司製造的自動手槍。發射 7.65mm 子彈，裝彈數為 9 發。以將其採用為士官用手槍的美軍為首，有許多國家的軍警亦使用過此手槍。從開始製造到第二次世界大戰結束的 42 年間，實際生產了約 57 萬把。

輕量、小型且耐用，也很可靠。因為此款為擊錘內藏式手槍，可以快速地自槍套中拔出射擊，所以有許多間諜也會使用。

⊕ FN 白朗寧大威力半自動手槍 M1935
(FN Browning Hi-Power M1935)

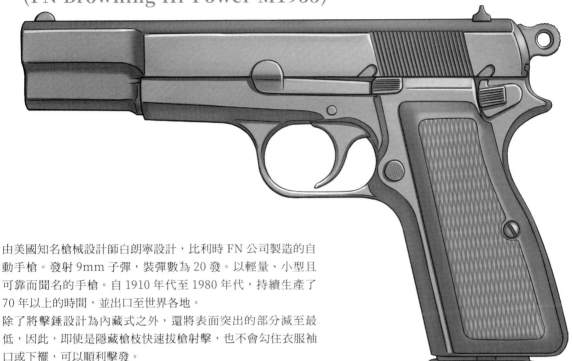

由美國知名槍械設計師白朗寧設計，比利時 FN 公司製造的自動手槍。發射 9mm 子彈，裝彈數為 20 發。以輕量、小型且可靠而聞名的手槍。自 1910 年代至 1980 年代，持續生產了 70 年以上的時間，並出口至世界各地。

除了將擊錘設計為內藏式之外，還將表面突出的部分減至最低，因此，即使是隱藏槍枝快速拔槍射擊，也不會勾住衣服袖口或下襬，可以順利擊發。

⊕ 華瑟 P38(Walther P38)

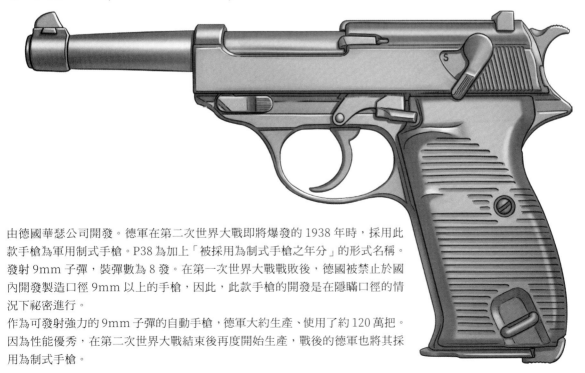

由德國華瑟公司開發。德軍在第二次世界大戰即將爆發的 1938 年時，採用此款手槍為軍用制式手槍。P38 為加上「被採用為制式手槍之年分」的形式名稱。發射 9mm 子彈，裝彈數為 8 發。在第一次世界大戰戰敗後，德國被禁止於國內開發製造口徑 9mm 以上的手槍，因此，此款手槍的開發是在隱瞞口徑的情況下祕密進行。

作為可發射強力的 9mm 子彈的自動手槍，德軍大約生產、使用了約 120 萬把。因為性能優秀，在第二次世界大戰結束後再度開始生產，戰後的德軍也將其採用為制式手槍。

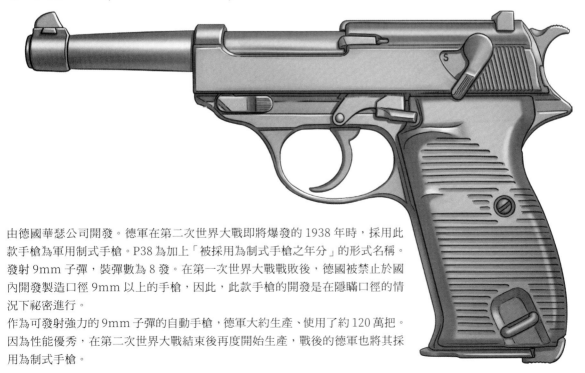

⊕ 托卡列夫 TT-33(Tokarev TT-33)

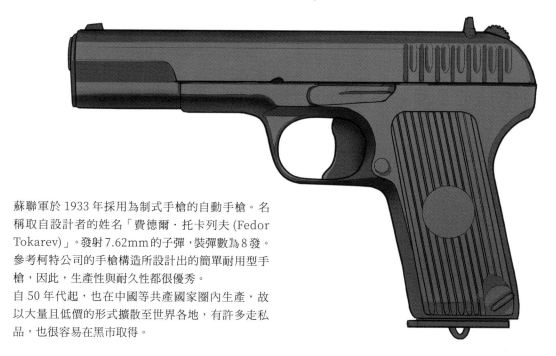

蘇聯軍於 1933 年採用為制式手槍的自動手槍。名稱取自設計者的姓名「費德爾・托卡列夫 (Fedor Tokarev)」。發射 7.62mm 的子彈，裝彈數為 8 發。參考柯特公司的手槍構造所設計出的簡單耐用型手槍，因此，生產性與耐久性都很優秀。

自 50 年代起，也在中國等共產國家圈內生產，故以大量且低價的形式擴散至世界各地，有許多走私品，也很容易在黑市取得。

⊕ 高標 HDM 手槍 (High Standard HDM)

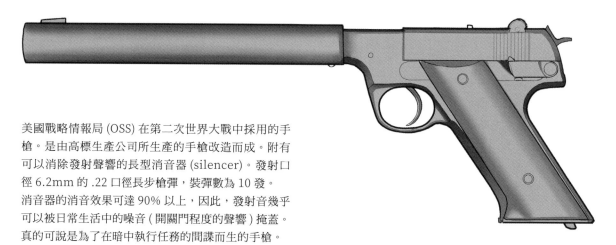

美國戰略情報局 (OSS) 在第二次世界大戰中採用的手槍。是由高標生產公司所生產的手槍改造而成。附有可以消除發射聲響的長型消音器 (silencer)。發射口徑 6.2mm 的 .22 口徑長步槍彈，裝彈數為 10 發。

消音器的消音效果可達 90% 以上，因此，發射音幾乎可以被日常生活中的噪音 (開關門程度的聲響) 掩蓋。真的可說是為了在暗中執行任務的間諜而生的手槍。

⊕ 史密斯威森 M29 左輪手槍 (S&W M29)

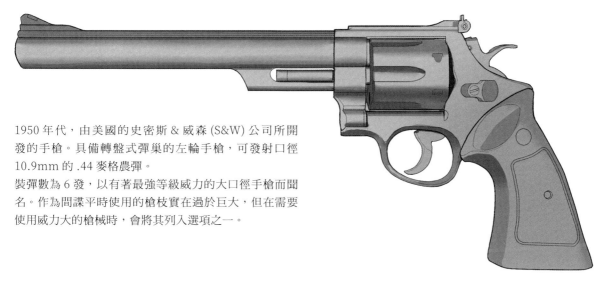

1950 年代，由美國的史密斯 & 威森 (S&W) 公司所開發的手槍。具備轉盤式彈巢的左輪手槍，可發射口徑 10.9mm 的 .44 麥格農彈。

裝彈數為 6 發，以有著最強等級威力的大口徑手槍而聞名。作為間諜平時使用的槍枝實在過於巨大，但在需要使用威力大的槍械時，會將其列入選項之一。

⊕ 柯特警探特裝型左輪手槍 (Colt Detective Special)

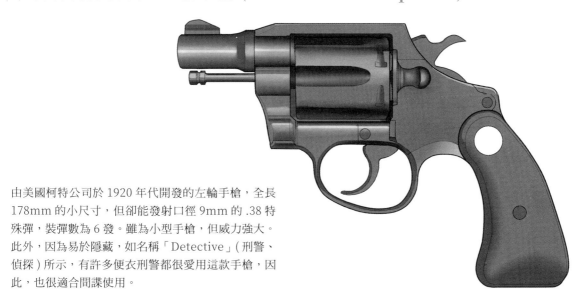

由美國柯特公司於 1920 年代開發的左輪手槍，全長 178mm 的小尺寸，但卻能發射口徑 9mm 的 .38 特殊彈，裝彈數為 6 發。雖為小型手槍，但威力強大。此外，因為易於隱藏，如名稱「Detective」(刑警、偵探) 所示，有許多便衣刑警都很愛用這款手槍，因此，也很適合間諜使用。

槍套

槍套是使用手槍時的必要裝備。收納手槍、快速拔槍、瞄準、射擊,這一連串的動作,都必須將手槍放置在槍套中才可能做到。

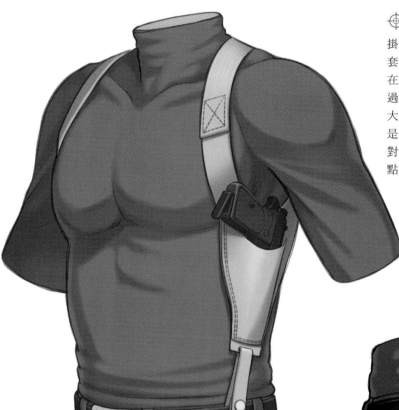

⊕ 肩掛槍套

掛在肩膀上,將手槍收納在腋下的槍套。如果穿著外套或大衣,手槍的存在就不會引人注目。

過去美國西部拓荒時代的槍手,會大大方方地將槍套掛在腰帶上,其實就是刻意炫耀「自己有槍」這件事。但對間諜而言,隱瞞自己持有手槍這一點,是行動時的基本守則。

⊕ 腿掛槍套

綁在大腿上的槍套。手槍位於大腿側邊,與處在普通姿勢時自然垂下的手距離很近,可以快速拔槍射擊。

想要隱藏手槍的存在時,需要在穿著上下點功夫,比方選擇長度較長的大衣等服裝。

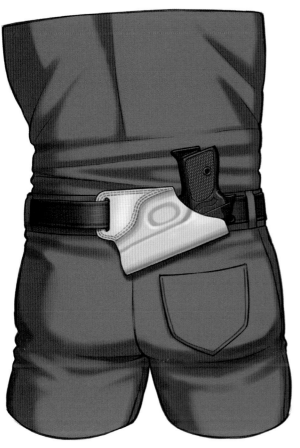

⊕ 後腰槍套

位於腰部後方的槍套，用於隱藏手槍或放置備用手槍。從正面完全看不到手槍的存在，只要穿上外套，就可以將手槍完全隱藏。

但因為拔槍時槍口為橫向，在操作上需要特別留意。並且因為需要反手拔槍，所以很難立刻做出反應。

⊕ 腳踝槍套

綁在腳踝上的槍套，可以將手槍藏在敵人意想不到的位置。站立時，為了拔槍就必須做出蹲下的動作。但相對來說，處於蹲下等低姿勢時，會比較容易拔槍。僅限於攜帶非常小型的槍械。

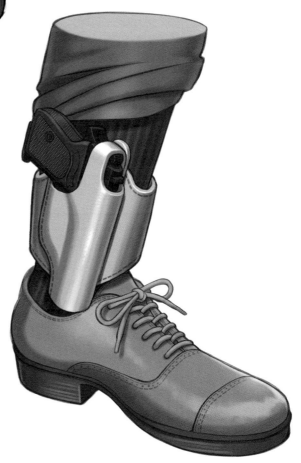

步槍

間諜所使用的槍械大多為手槍，但在進行遠距離狙擊時，需要使用專用的步槍。此時會裝備消音器或進行遮蔽，不讓槍身露出，在隱蔽性上特別用心。

⊕ 溫徹斯特 M70 步槍（附改裝消音器）(Winchester Model 70)

由美國的溫徹斯特公司於 1930 年代為了狩獵用而開發的槍，之後被美國海軍陸戰隊作為狙擊槍使用。改良款追加了可以無聲取人性命的消音器與瞄準鏡，是適合間諜使用的特殊規格。

當初是以可在 100 公尺的距離內，無聲擊斃敵人的特種部隊狙擊用槍為目標進行研發，因此也很適合間諜使用。本款步槍使用 .22 口徑長步槍彈，彈匣中可裝填 14 發子彈。

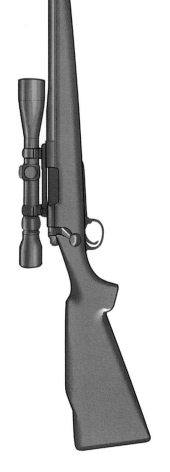

⊕ 雷明頓 M40 狙擊步槍 (Remington Model 40)

美國雷明頓公司於 1960 年代開發的步槍。被美國海軍陸戰隊採用為狙擊槍，發射 7.62mm 子彈，在性能上相當可靠，命中精度也很優秀。

因此，各國軍警亦採用此步槍。由於相當普及，所以也可以從各種管道取得槍枝本體與彈藥。

機關槍

如果要使用「將敵方據點一舉殲滅」這種強硬的手段時，會使用投射彈量較大的機關槍。因為盡可能祕密進行也是條件之一，因此，會使用附有消音器的類型。

⊕ M3 衝鋒槍 (附消音器)(M3 Submachine Gun)

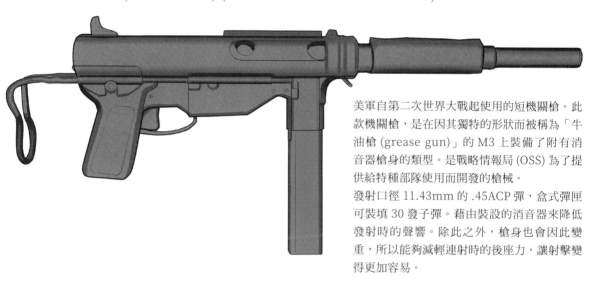

美軍自第二次世界大戰起使用的短機關槍。此款機關槍，是在因其獨特的形狀而被稱為「牛油槍 (grease gun)」的 M3 上裝備了附有消音器槍身的類型。是戰略情報局 (OSS) 為了提供給特種部隊使用而開發的槍械。

發射口徑 11.43mm 的 .45ACP 彈，盒式彈匣可裝填 30 發子彈。藉由裝設的消音器來降低發射時的聲響。除此之外，槍身也會因此變重，所以能夠減輕連射時的後座力，讓射擊變得更加容易。

⊕ 斯登衝鋒槍 Mk. Ⅵ (Sten Mk. Ⅵ)

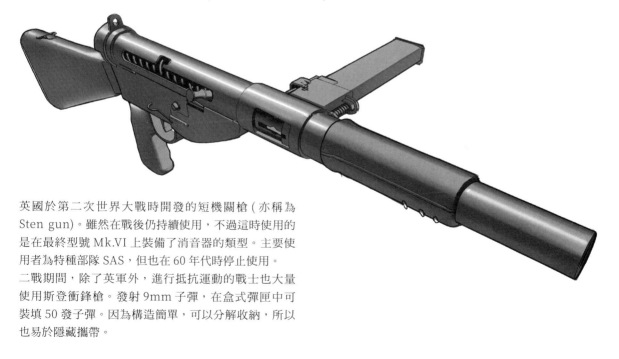

英國於第二次世界大戰時開發的短機關槍 (亦稱為 Sten gun)。雖然在戰後仍持續使用，不過這時使用的是在最終型號 Mk.Ⅵ 上裝備了消音器的類型。主要使用者為特種部隊 SAS，但也在 60 年代時停止使用。

二戰期間，除了英軍外，進行抵抗運動的戰士也大量使用斯登衝鋒槍。發射 9mm 子彈，在盒式彈匣中可裝填 50 發子彈。因為構造簡單，可以分解收納，所以也易於隱藏攜帶。

間諜所使用的槍械，並不全都是軍人或警察的制式用槍，也有許多應該稱為「間諜專用」的特殊槍械存在，用途或形狀都相當特別。因此，雖然作為槍械的性能不及一般槍械，但對需要趁人不備下手的間諜而言，是相當可靠的武器。

⊕ 鹿槍 (Deer gun)

於 1960 年代開發，大約手掌大小的槍。是為了祕密發給在敵軍占領區活動的反抗軍使用的槍械。在使用鑄造方式製成的本體上裝上鐵製槍身使用。本體握把內裝填 3 發 9mm 子彈，有效射程為 1 公尺左右，可以在想要趁敵人不備，奪取其武器時使用。

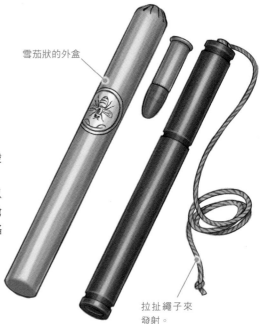

雪茄狀的外盒

拉扯繩子來發射。

⊕ 雪茄手槍

在雪茄內裝了 1 發 .22 口徑的子彈與發射裝置，由美國戰略情報局 (OSS) 配發的裝備。只能發射 1 發子彈，是在緊急狀態下使用的武器。
威力意外地驚人，在 3.6 公尺的距離內都可以讓敵人受到致命傷。此外，發射時的聲響與槍口噴出的火光都很大，可以驚嚇敵人，使其陷入混亂。

⊕ 筆型手槍

外觀完美偽裝成鋼筆或自動鉛筆，不會被他人察覺是槍。可以射出 1 發 .22 口徑的子彈，是只能發射 1 次的緊急用武器。
體積雖然很小，但後座力相當強。因此，如果必須確實命中目標的話，最好確實握緊，在非常近的距離開槍射擊。

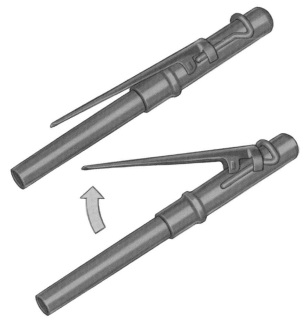

⊕ 刺針手槍

可發射 .22 口徑的子彈，尺寸非常小的單發槍械。

全長不超過 8.1 公分。將此款槍械隱藏在掌中，把操縱桿往上扳，拉開擊錘 (如左圖下方所示) 後握住操縱桿射擊。這一連串的操作皆可以單手完成。無法再裝填子彈。

⊕ 手套手槍

在皮手套的手背處裝上了單發槍械的特殊手槍。只要將戴著手套的手握拳，棒狀的扳機就會移動至前方。以握緊的拳頭毆打敵人，即可發射 .38 口徑的子彈。

子彈可以確實命中敵人，並且因為拳頭緊貼著目標的關係，也不會產生發射時的聲響。如果想攻擊與自己有一段距離的敵人，可用另一隻手按下棒狀的扳機射擊。發射後也可以再度裝填子彈。

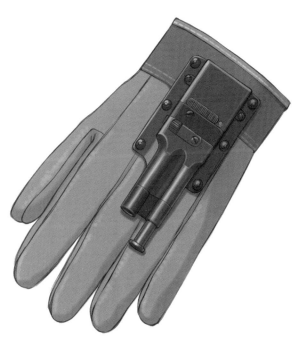

柯特 M1903

鮑登纜線 (Bowden Cable)

發射用戒指

⊕ 皮帶手槍

以半圓形的金屬零件將柯特 M1903 固定在布製皮帶上的特殊槍械。

裝備皮帶手槍時會搭配外套，將扣動扳機的纜線穿過袖子，連接戴在手指上的發射用戒指。只要拉動戒指，子彈就會射出，讓敵人措手不及。

⊕ 手槍的握法　雙手

雖說只是手槍，但仍有一定的重量，在發射時也會產生後座力。為了降低後座力，會以慣用手(扣扳機手，trigger hand)持槍，另一隻手(輔助手，support hand) 作為輔助支撐，以此提高命中精度。

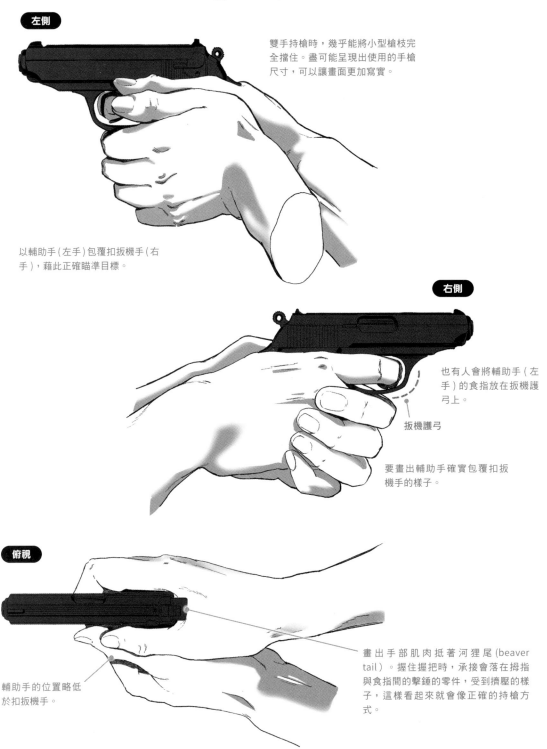

左側

雙手持槍時，幾乎能將小型槍枝完全擋住。盡可能呈現出使用的手槍尺寸，可以讓畫面更加寫實。

以輔助手(左手)包覆扣扳機手(右手)，藉此正確瞄準目標。

右側

也有人會將輔助手(左手)的食指放在扳機護弓上。

扳機護弓

要畫出輔助手確實包覆扣扳機手的樣子。

俯視

輔助手的位置略低於扣扳機手。

畫出手部肌肉抵著河狸尾(beaver tail)。握住握把時，承接會落在拇指與食指間的擊錘的零件，受到擠壓的樣子，這樣看起來就會像正確的持槍方式。

手槍：華瑟 PPK →參考 P68

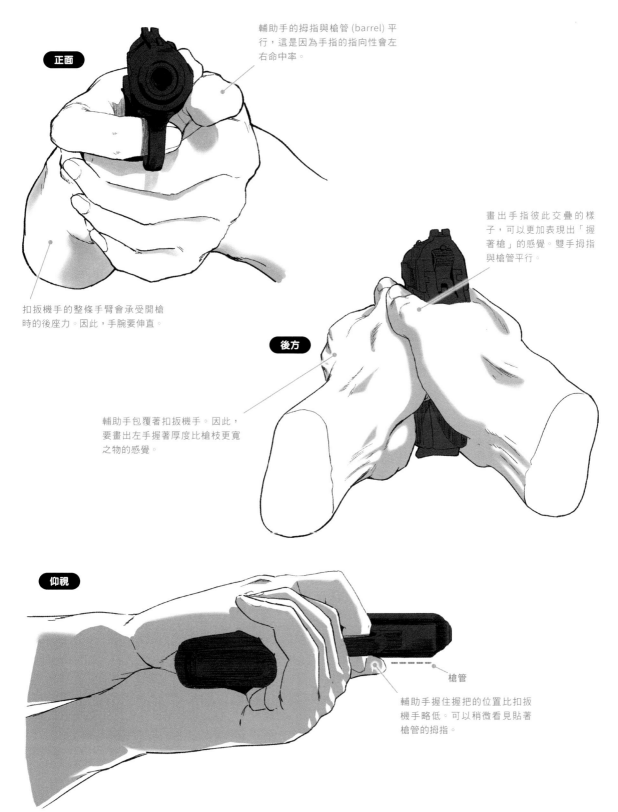

正面

輔助手的拇指與槍管 (barrel) 平行，這是因為手指的指向性會左右命中率。

扣扳機手的整條手臂會承受開槍時的後座力。因此，手腕要伸直。

畫出手指彼此交疊的樣子，可以更加表現出「握著槍」的感覺。雙手拇指與槍管平行。

後方

輔助手包覆著扣扳機手。因此，要畫出左手握著厚度比槍枝更寬之物的感覺。

仰視

槍管

輔助手握住握把的位置比扣扳機手略低。可以稍微看見貼著槍管的拇指。

⊕ 手槍的握法　單手

從槍套中拔出手槍時，單手持槍瞄準會比雙手持槍瞄準少一個步驟，可以更快地射擊。需要快速射擊，或是敵人位於相當近的距離等這些不太要求命中精度的狀況時，會使用單手開槍。使用後座力小的小型手槍時也是如此。

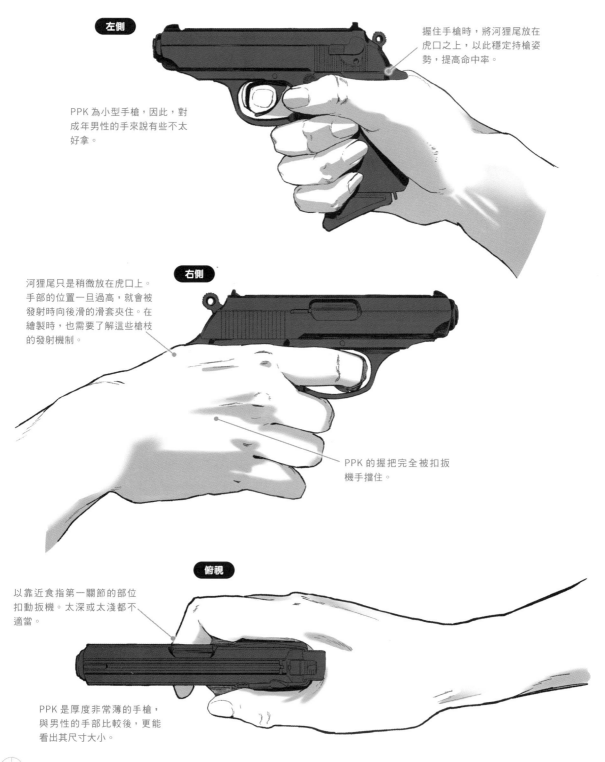

左側

握住手槍時，將河狸尾放在虎口之上，以此穩定持槍姿勢，提高命中率。

PPK 為小型手槍，因此，對成年男性的手來說有些不太好拿。

右側

河狸尾只是稍微放在虎口上。手部的位置一旦過高，就會被發射時向後滑的滑套夾住。在繪製時，也需要了解這些槍枝的發射機制。

PPK 的握把完全被扣扳機手擋住。

俯視

以靠近食指第一關節的部位扣動扳機。太深或太淺都不適當。

PPK 是厚度非常薄的手槍，與男性的手部比較後，更能看出其尺寸大小。

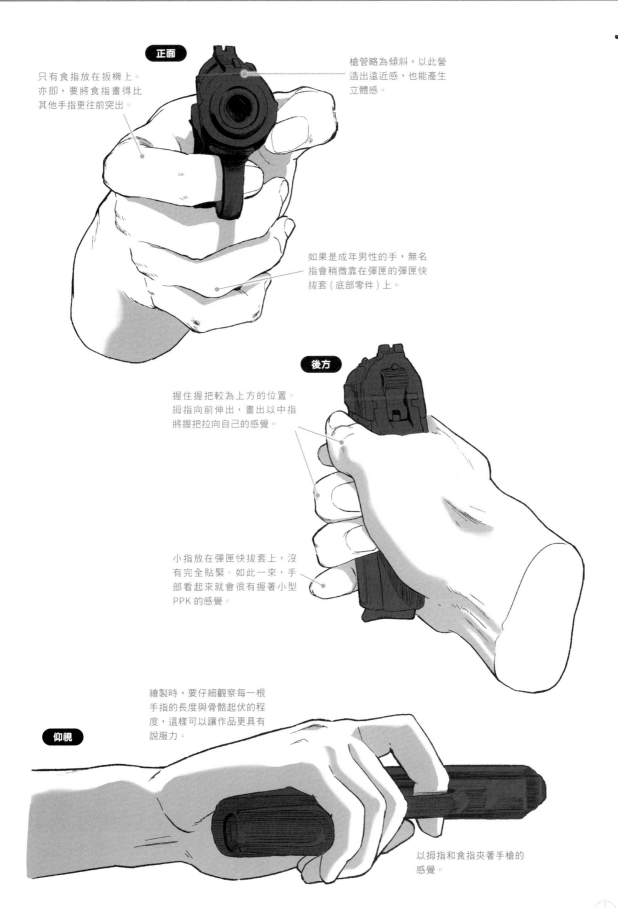

正面

只有食指放在扳機上。
亦即,要將食指畫得比
其他手指更往前突出。

槍管略為傾斜,以此營
造出遠近感,也能產生
立體感。

如果是成年男性的手,無名
指會稍微靠在彈匣的彈匣快
拔套(底部零件)上。

後方

握住握把較為上方的位置。
拇指向前伸出,畫出以中指
將握把拉向自己的感覺。

小指放在彈匣快拔套上,沒
有完全貼緊。如此一來,手
部看起來就會很有握著小型
PPK的感覺。

繪製時,要仔細觀察每一根
手指的長度與骨骼起伏的程
度,這樣可以讓作品更具有
說服力。

仰視

以拇指和食指夾著手槍的
感覺。

⊕ 雙手持槍（正面）

持槍的慣用手一側的腳略為往後。亦即從正面看的角度呈現斜向，這個姿勢稱為韋佛式射擊姿勢 (Weaver stance)。
因為身體以斜向面對目標，遭受反擊時，中彈面積也較少。

手槍不過度向前突出。要注意手臂必須以自然的姿勢伸直。

因為以斜向面對目標的緣故，腿部略為往後。

肩膀不過度聳起。像是在原本的可動範圍內舉起手臂的感覺。

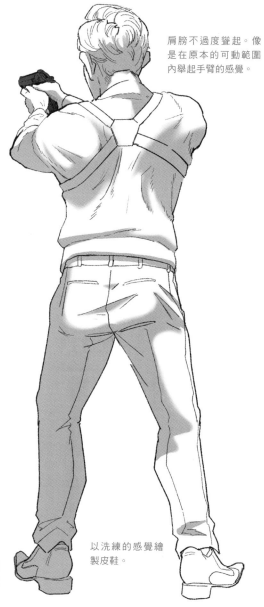

⊕ 雙手持槍（背面）

上半身略為前傾。降低後座力的祕訣在於用全身吸收，而非單靠手臂。將身體重心放在張開的雙腿中央。

要留意往前方踏出的腳，其腳尖所朝向的方向。這樣可以表現出人物站在與目標相對的位置。

以洗練的感覺繪製皮鞋。

⊕ 單手持槍（正面）

使用單手開槍時，必須在瞬間發射，往往沒有機會好好握住槍後再射擊。但仍要能盡可能地降低後座力。將身體重心放在與持槍的手同一側的腿部上。

讓槍、準星與視線朝向同一個方向，可以表現出魄力。

槍往前伸出，要注意身體的中線會因此而略為扭轉。

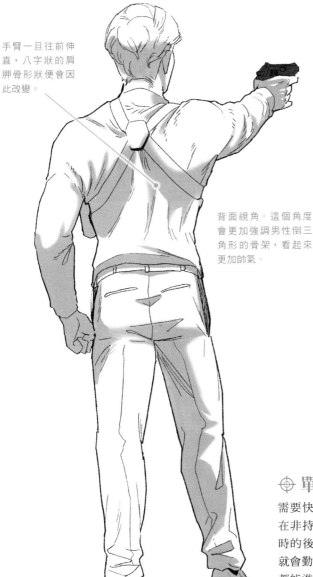

手臂一旦往前伸直，八字狀的肩胛骨形狀便會因此改變。

背面視角。這個角度會更加強調男性倒三角形的骨架，看起來更加帥氣。

比起使用雙手，單手開槍的中彈面積會變得更少。非持槍手要往後縮。

⊕ 單手持槍（背面）

需要快速拔槍射擊時，有時也會將重心放在非持槍手一側的腿部。以全身吸收發射時的後座力這一點並未改變。間諜們平日就會勤加鍛鍊，不管以哪一隻腳作為軸心，都能進行射擊。

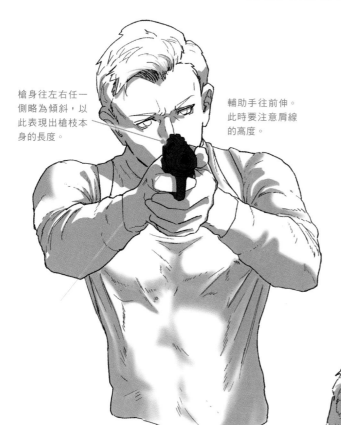

槍身往左右任一側略為傾斜，以此表現出槍枝本身的長度。

輔助手往前伸。此時要注意肩線的高度。

⊕ 雙手持槍 槍口特寫

正面持槍的等腰射擊姿勢(Isosceles Stance)，從正上方俯瞰，雙手與身體會呈現等腰三角形。這個姿勢易於朝左右轉換方向，也較能降低開槍時的後座力。

但與這些優點相對的，是以正面面對敵人時，中彈面積會增加這一缺點。

畫出大塊胸肌與持槍手的手背上浮起的骨頭，如此即可確實地表現出姿勢的穩定感。

⊕ 單手持槍 槍口特寫

以單手持槍時，將手槍傾斜，拉近視線與準星間的距離，更容易瞄準目標。同時，這樣也更能吸收在單手開槍時較難降低的後座力，亦即，可以提升命中精度。

從正面角度繪製單手持槍的姿勢。這個角度會讓手臂看起來變得很短，要注意從肩膀、雙臂到手部的距離與形狀。

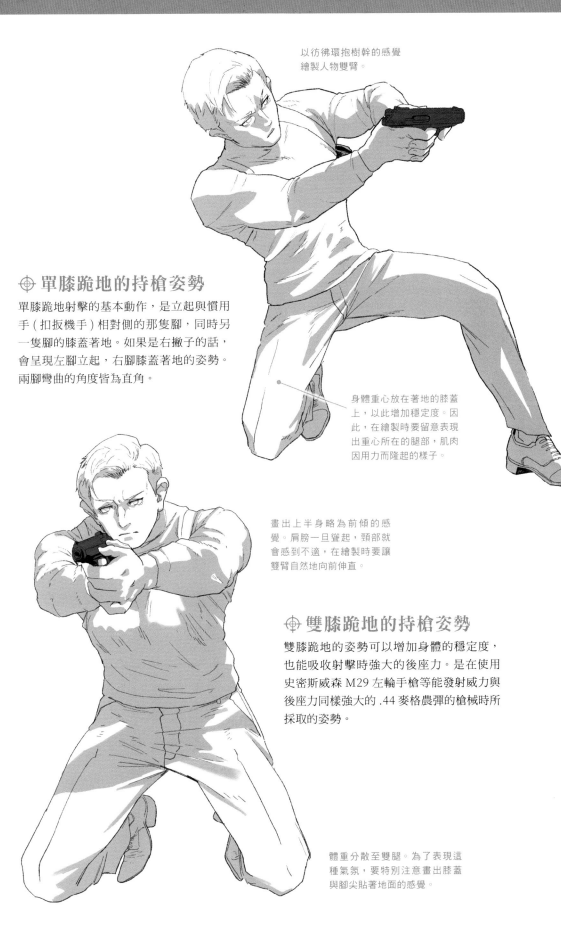

以彷彿環抱樹幹的感覺
繪製人物雙臂。

⊕ 單膝跪地的持槍姿勢

單膝跪地射擊的基本動作，是立起與慣用
手（扣扳機手）相對側的那隻腳，同時另
一隻腳的膝蓋著地。如果是右撇子的話，
會呈現左腳立起，右腳膝蓋著地的姿勢。
兩腳彎曲的角度皆為直角。

身體重心放在著地的膝蓋
上，以此增加穩定度。因
此，在繪製時要留意表現
出重心所在的腿部，肌肉
因用力而隆起的樣子。

畫出上半身略為前傾的感
覺。肩膀一旦聳起，頸部就
會感到不適，在繪製時要讓
雙臂自然地向前伸直。

⊕ 雙膝跪地的持槍姿勢

雙膝跪地的姿勢可以增加身體的穩定度，
也能吸收射擊時強大的後座力。是在使用
史密斯威森 M29 左輪手槍等能發射威力與
後座力同樣強大的 .44 麥格農彈的槍械時所
採取的姿勢。

體重分散至雙腿。為了表現這
種氣氛，要特別注意畫出膝蓋
與腳尖貼著地面的感覺。

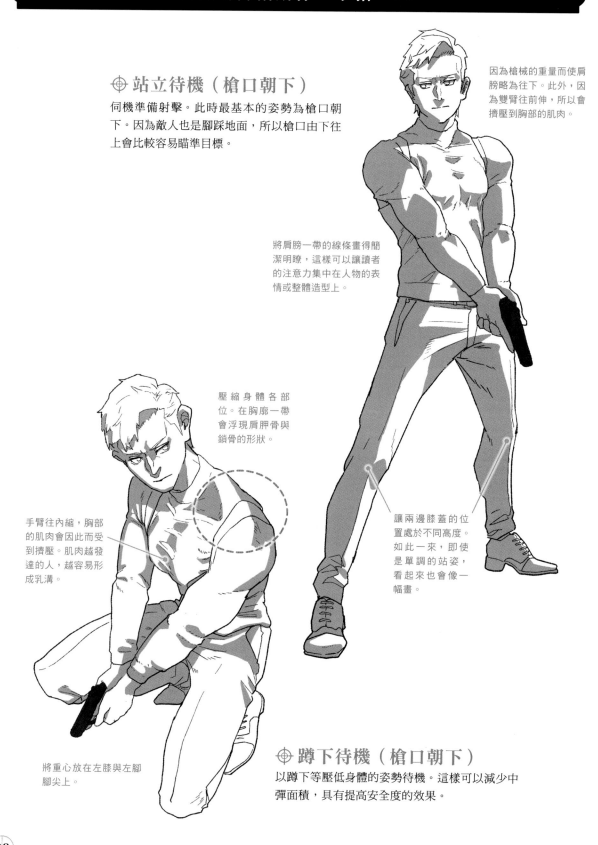

⊕ 站立待機（槍口朝下）

伺機準備射擊。此時最基本的姿勢為槍口朝下。因為敵人也是腳踩地面，所以槍口由下往上會比較容易瞄準目標。

因為槍械的重量而使肩膀略為往下。此外，因為雙臂往前伸，所以會擠壓到胸部的肌肉。

將肩膀一帶的線條畫得簡潔明瞭，這樣可以讓讀者的注意力集中在人物的表情或整體造型上。

壓縮身體各部位。在胸廓一帶會浮現肩胛骨與鎖骨的形狀。

手臂往內縮，胸部的肌肉會因此而受到擠壓。肌肉越發達的人，越容易形成乳溝。

讓兩邊膝蓋的位置處於不同高度。如此一來，即使是單調的站姿，看起來也會像一幅畫。

將重心放在左膝與左腳腳尖上。

⊕ 蹲下待機（槍口朝下）

以蹲下等壓低身體的姿勢待機。這樣可以減少中彈面積，具有提高安全度的效果。

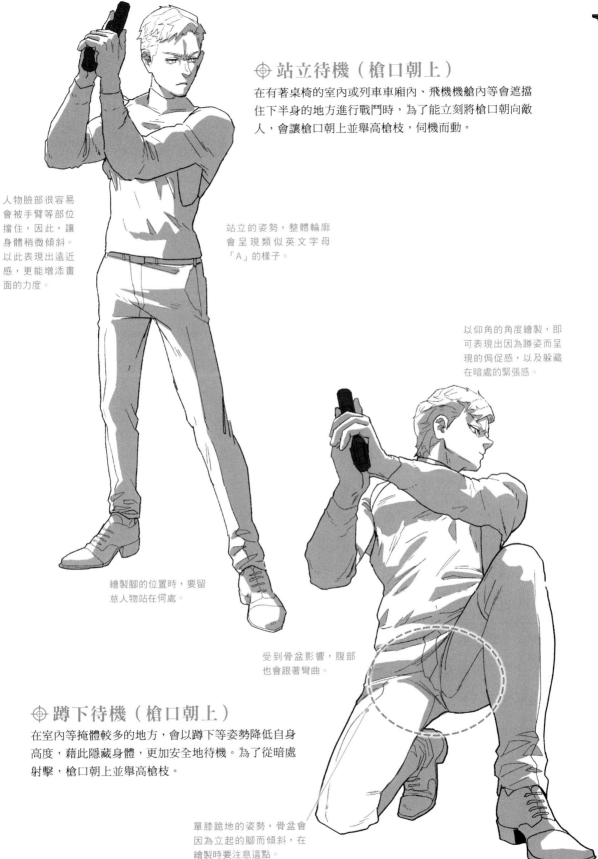

⊕ 站立待機（槍口朝上）

在有著桌椅的室內或列車車廂內、飛機機艙內等會遮擋住下半身的地方進行戰鬥時，為了能立刻將槍口朝向敵人，會讓槍口朝上並舉高槍枝，伺機而動。

人物臉部很容易會被手臂等部位擋住，因此，讓身體稍微傾斜。以此表現出遠近感，更能增添畫面的力度。

站立的姿勢，整體輪廓會呈現類似英文字母「A」的樣子。

以仰角的角度繪製，即可表現出因為蹲姿而呈現的侷促感，以及躲藏在暗處的緊張感。

繪製腳的位置時，要留意人物站在何處。

受到骨盆影響，腹部也會跟著彎曲。

⊕ 蹲下待機（槍口朝上）

在室內等掩體較多的地方，會以蹲下等姿勢降低自身高度，藉此隱藏身體，更加安全地待機。為了從暗處射擊，槍口朝上並舉高槍枝。

單膝跪地的姿勢，骨盆會因為立起的腳而傾斜，在繪製時要注意這點。

視線與槍朝向同一個方向。為了不讓身體暴露太多，會夾緊腋下，不讓手張得太開。

⊕ 雙手持槍接近目標

以雙手持槍接近目標。此時，為了能夠隨時射擊，會以能夠使用手臂及上半身降低發射時後座力的姿勢移動。雖然雙腿正在前進，但在開槍的瞬間會轉為射擊位置。

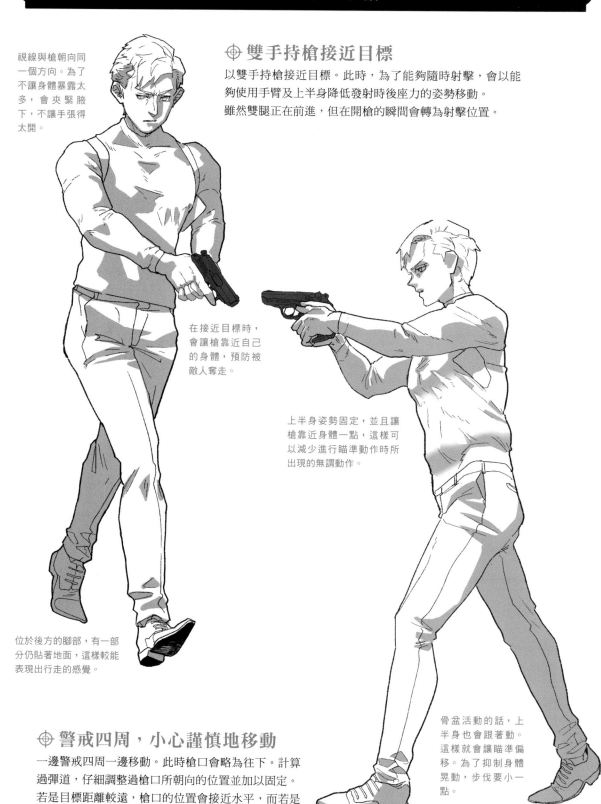

在接近目標時，會讓槍靠近自己的身體，預防被敵人奪走。

上半身姿勢固定，並且讓槍靠近身體一點，這樣可以減少進行瞄準動作時所出現的無謂動作。

位於後方的腳部，有一部分仍貼著地面，這樣較能表現出行走的感覺。

骨盆活動的話，上半身也會跟著動。這樣就會讓瞄準偏移。為了抑制身體晃動，步伐要小一點。

⊕ 警戒四周，小心謹慎地移動

一邊警戒四周一邊移動。此時槍口會略為往下。計算過彈道，仔細調整過槍口所朝向的位置並加以固定。若是目標距離較遠，槍口的位置會接近水平，而若是近距離的目標，位置則會往下，以此提高命中率。

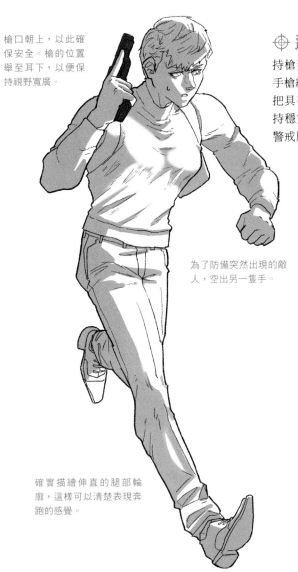

槍口朝上，以此確保安全。槍的位置舉至耳下，以便保持視野寬廣。

⊕ 邊警戒周圍邊奔跑

持槍奔跑。此時會收起手臂，將有一定重量的手槍維持在靠近身體的位置。

把具有重量的物體放在接近重心的地方可以維持穩定，利於行動或奔跑。這個姿勢同時也能警戒周圍的狀況。

為了防備突然出現的敵人，空出另一隻手。

從臉部朝向的方向到相對側的肩膀一帶，線條緊繃，手臂抬高。

確實描繪伸直的腿部輪廓，這樣可以清楚表現奔跑的感覺。

盡可能避免露出身體。因此，手臂會貼近軀幹。

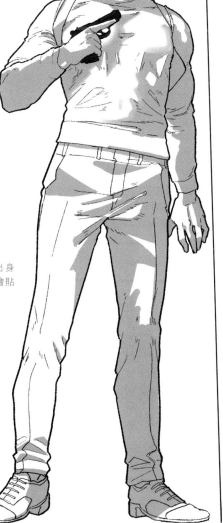

⊕ 從牆後探頭窺探情況

隱身牆後確保自身安全。慎重觀察，盡可能地正確掌握情況。如果有必要開槍射擊，就算冒著會暴露身體的風險也會進行。

只探出頭窺視狀況，所以會將重心放在左腳。相對的，右腳會略為放鬆。

扣扳機手（右手）因為手槍滑套後退的衝擊力，受鐘擺原理影響，與槍口一起往上揚。

⊕ 雙手持槍射擊

腹部用力，上半身略為前傾的姿勢。
以全身來承受射擊時的後座力。

比起直接受到衝擊的右手，輔助手（左手）也會稍慢一步跟著上揚。表現出這個時間差，可以讓畫面更加寫實。

華瑟 PPK 手槍等槍械所使用的 380ACP 子彈（口徑為 1000 分之 380 英寸），後座力較小。
因此，畫出槍口上揚（muzzle jump。手槍等槍械在發射時，槍口往上揚的現象）的樣子可以讓畫面更為寫實。

槍口因為射擊時滑套的反衝作用 (blowback) 而上揚。相對於人物視線，手槍是略為朝上的感覺。

⊕ 單手持槍射擊

單手射擊很難降低手槍的後座力。
但間諜通常會使用後座力較小的小型手槍。
因此，使用單手射擊的機會也跟著變多，畢竟最重要的，就是單手拔槍後立刻射擊的速度。

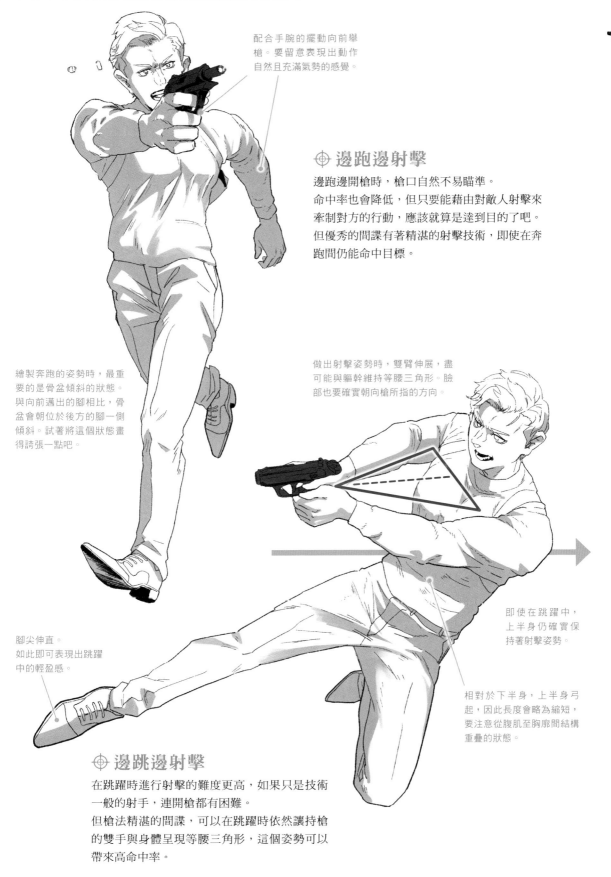

配合手腕的擺動向前舉槍。要留意表現出動作自然且充滿氣勢的感覺。

⊕ 邊跑邊射擊

邊跑邊開槍時，槍口自然不易瞄準。
命中率也會降低，但只要能藉由對敵人射擊來牽制對方的行動，應該就算是達到目的了吧。
但優秀的間諜有著精湛的射擊技術，即使在奔跑間仍能命中目標。

繪製奔跑的姿勢時，最重要的是骨盆傾斜的狀態。與向前邁出的腳相比，骨盆會朝位於後方的腳一側傾斜。試著將這個狀態畫得誇張一點吧。

做出射擊姿勢時，雙臂伸展，盡可能與軀幹維持等腰三角形。臉部也要確實朝向槍所指的方向。

即使在跳躍中，上半身仍確實保持著射擊姿勢。

腳尖伸直。
如此即可表現出跳躍中的輕盈感。

相對於下半身，上半身弓起，因此長度會略為縮短，要注意從腹肌至胸廓間結構重疊的狀態。

⊕ 邊跳邊射擊

在跳躍時進行射擊的難度更高，如果只是技術一般的射手，連開槍都有困難。
但槍法精湛的間諜，可以在跳躍時依然讓持槍的雙手與身體呈現等腰三角形，這個姿勢可以帶來高命中率。

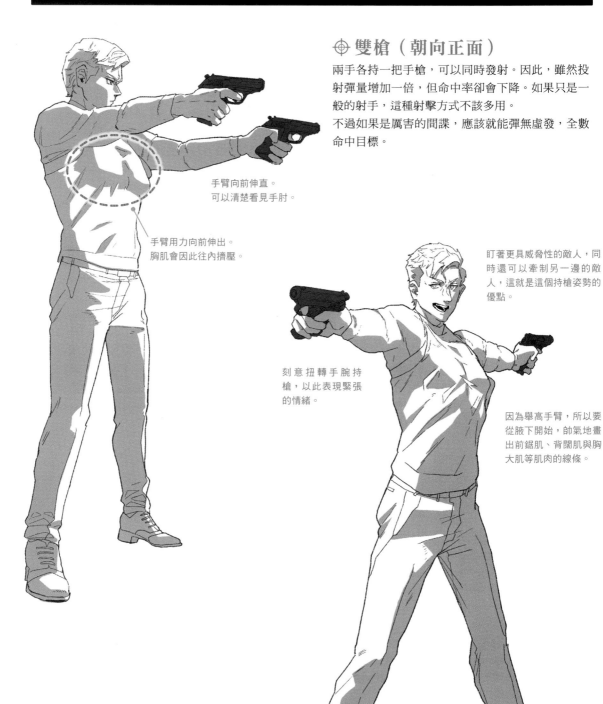

⊕ 雙槍（朝向正面）

兩手各持一把手槍，可以同時發射。因此，雖然投射彈量增加一倍，但命中率卻會下降。如果只是一般的射手，這種射擊方式不該多用。

不過如果是厲害的間諜，應該就能彈無虛發，全數命中目標。

手臂向前伸直。
可以清楚看見手肘。

手臂用力向前伸出。
胸肌會因此往內擠壓。

盯著更具威脅性的敵人，同時還可以牽制另一邊的敵人，這就是這個持槍姿勢的優點。

刻意扭轉手腕持槍，以此表現緊張的情緒。

因為舉高手臂，所以要從腋下開始，帥氣地畫出前鋸肌、背闊肌與胸大肌等肌肉的線條。

⊕ 雙槍（分朝左右）

雙槍的其中一樣優點，就是可以朝不同方向發射子彈。即使只是持槍指著對方，就能有效牽制另一個方向的敵人。

除此之外，如果是超級間諜，還能夠以精確的射擊命中目標，壓制複數敵人。

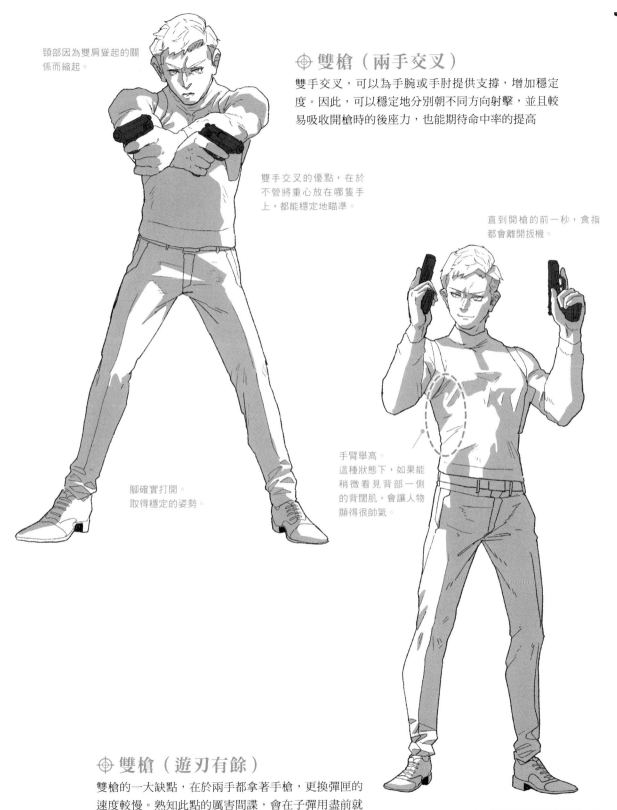

頸部因為雙肩聳起的關係而縮起。

⊕ 雙槍（兩手交叉）

雙手交叉，可以為手腕或手肘提供支撐，增加穩定度。因此，可以穩定地分別朝不同方向射擊，並且較易吸收開槍時的後座力，也能期待命中率的提高

雙手交叉的優點，在於不管將重心放在哪隻手上，都能穩定地瞄準。

直到開槍的前一秒，食指都會離開扳機。

手臂舉高。
這種狀態下，如果能稍微看見背部一側的背闊肌，會讓人物顯得很帥氣。

腳確實打開。
取得穩定的姿勢。

⊕ 雙槍（遊刃有餘）

雙槍的一大缺點，在於兩手都拿著手槍，更換彈匣的速度較慢。熟知此點的厲害間諜，會在子彈用盡前就分出勝負，以遊刃有餘的表情面對下一場戰鬥。

火力輕輕鬆鬆就變為兩倍。為了表現出這種安心感，讓人物呈現雙腳打開，頗有威嚴的站姿。將重心平均分配在雙腳上。

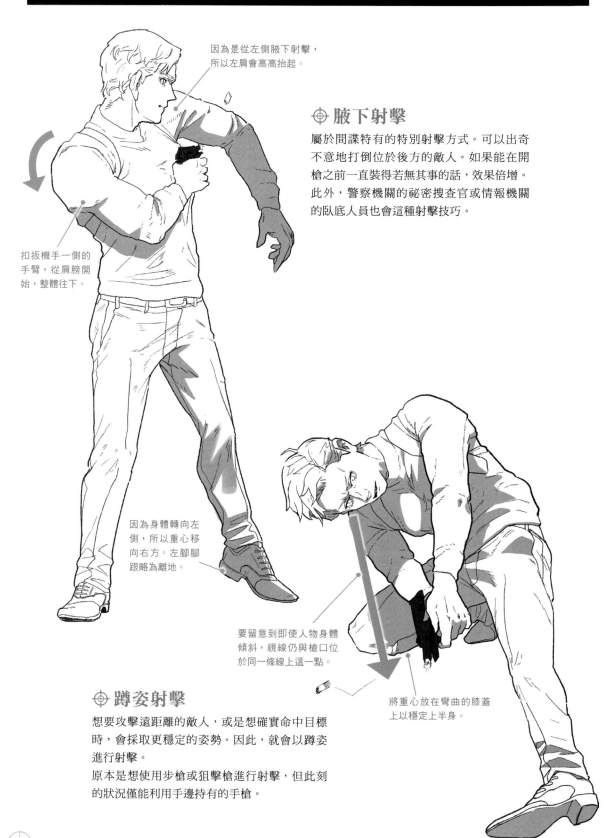

因為是從左側腋下射擊，所以左肩會高高抬起。

⊕ 腋下射擊

屬於間諜特有的特別射擊方式。可以出奇不意地打倒位於後方的敵人。如果能在開槍之前一直裝得若無其事的話，效果倍增。此外，警察機關的祕密搜查官或情報機關的臥底人員也會這種射擊技巧。

扣扳機手一側的手臂，從肩膀開始，整體往下。

因為身體轉向左側，所以重心移向右方。左腳腳跟略為離地。

要留意到即使人物身體傾斜，視線仍與槍口位於同一條線上這一點。

將重心放在彎曲的膝蓋上以穩定上半身。

⊕ 蹲姿射擊

想要攻擊遠距離的敵人，或是想確實命中目標時，會採取更穩定的姿勢。因此，就會以蹲姿進行射擊。
原本是想使用步槍或狙擊槍進行射擊，但此刻的狀況僅能利用手邊持有的手槍。

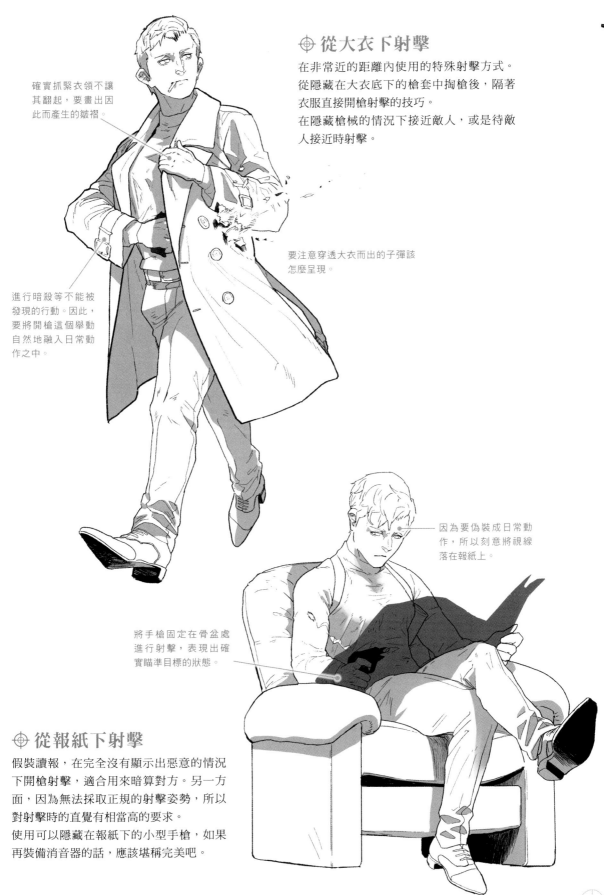

⊕ 從大衣下射擊

在非常近的距離內使用的特殊射擊方式。
從隱藏在大衣底下的槍套中掏槍後,隔著
衣服直接開槍射擊的技巧。
在隱藏槍械的情況下接近敵人,或是待敵
人接近時射擊。

確實抓緊衣領不讓
其翻起,要畫出因
此而產生的皺褶。

要注意穿透大衣而出的子彈該
怎麼呈現。

進行暗殺等不能被
發現的行動。因此,
要將開槍這個舉動
自然地融入日常動
作之中。

因為要偽裝成日常動
作,所以刻意將視線
落在報紙上。

將手槍固定在骨盆處
進行射擊,表現出確
實瞄準目標的狀態。

⊕ 從報紙下射擊

假裝讀報,在完全沒有顯示出惡意的情況
下開槍射擊,適合用來暗算對方。另一方
面,因為無法採取正規的射擊姿勢,所以
對射擊時的直覺有相當高的要求。
使用可以隱藏在報紙下的小型手槍,如果
再裝備消音器的話,應該堪稱完美吧。

※步槍：可由單人攜帶、使用的小型軍用火器。亦稱為來福或來福槍。

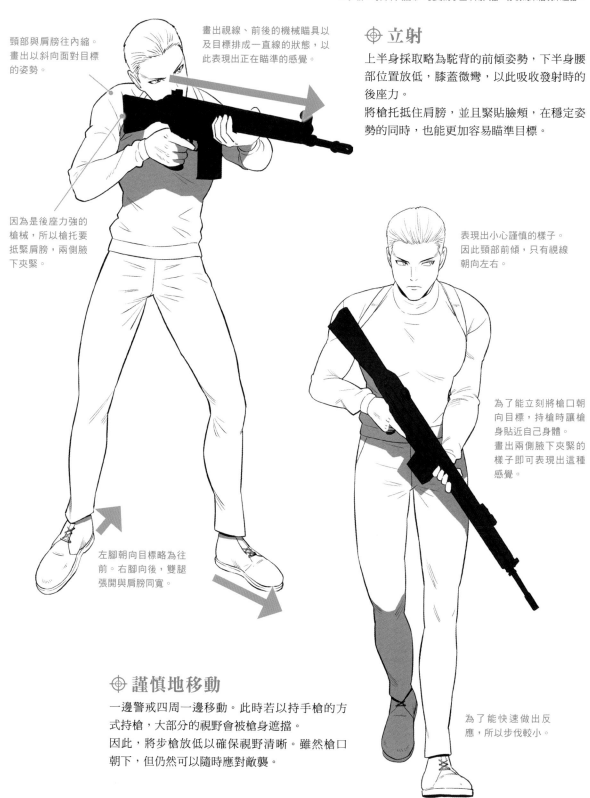

頸部與肩膀往內縮。畫出以斜向面對目標的姿勢。

畫出視線、前後的機械瞄具以及目標排成一直線的狀態，以此表現出正在瞄準的感覺。

因為是後座力強的槍械，所以槍托要抵緊肩膀，兩側腋下夾緊。

左腳朝向目標略為往前。右腳向後，雙腿張開與肩膀同寬。

⊕ 立射

上半身採取略為駝背的前傾姿勢，下半身腰部位置放低，膝蓋微彎，以此吸收發射時的後座力。

將槍托抵住肩膀，並且緊貼臉頰，在穩定姿勢的同時，也能更加容易瞄準目標。

表現出小心謹慎的樣子。因此頸部前傾，只有視線朝向左右。

為了能立刻將槍口朝向目標，持槍時讓槍身貼近自己身體。畫出兩側腋下夾緊的樣子即可表現出這種感覺。

⊕ 謹慎地移動

一邊警戒四周一邊移動。此時若以持手槍的方式持槍，大部分的視野會被槍身遮擋。因此，將步槍放低以確保視野清晰。雖然槍口朝下，但仍然可以隨時應對敵襲。

為了能快速做出反應，所以步伐較小。

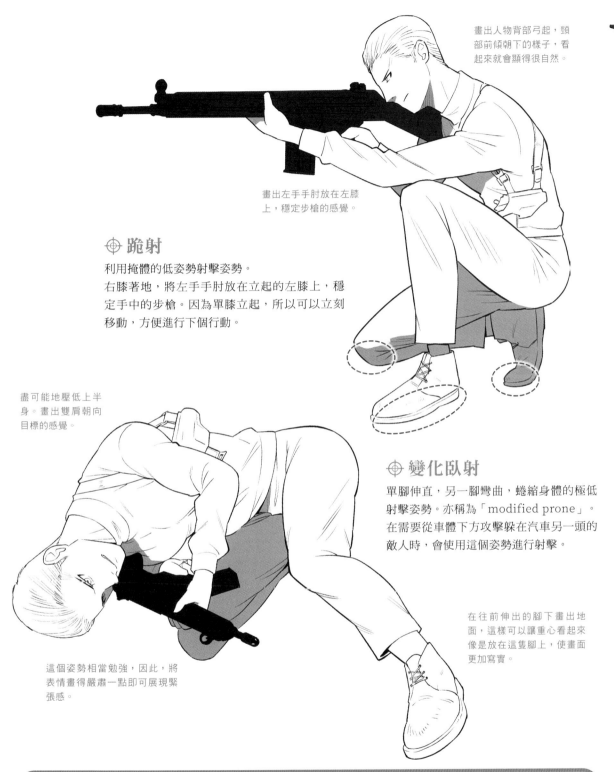

畫出人物背部弓起，頸部前傾朝下的樣子，看起來就會顯得很自然。

畫出左手手肘放在左膝上，穩定步槍的感覺。

⊕ 跪射

利用掩體的低姿勢射擊姿勢。
右膝著地，將左手手肘放在立起的左膝上，穩定手中的步槍。因為單膝立起，所以可以立刻移動，方便進行下個行動。

盡可能地壓低上半身。畫出雙肩朝向目標的感覺。

⊕ 變化臥射

單腳伸直，另一腳彎曲，蜷縮身體的極低射擊姿勢。亦稱為「modified prone」。在需要從車體下方攻擊躲在汽車另一頭的敵人時，會使用這個姿勢進行射擊。

在往前伸出的腳下畫出地面，這樣可以讓重心看起來像是放在這隻腳上，使畫面更加寫實。

這個姿勢相當勉強，因此，將表情畫得嚴肅一點即可展現緊張感。

步槍：H&K G3

這把自動步槍源自第二次世界大戰時德軍使用的突擊步槍。於 1959 年由 H&K 公司與萊茵金屬公司開發製造，被當時的德國聯邦國防軍採用為制式槍械。使用 7.62mm 的北約彈，可在彈匣中裝填 20 ～ 50 發子彈，射速為每分鐘 600 發。藉由進口或授權生產的方式，被各國的軍警廣泛採用。

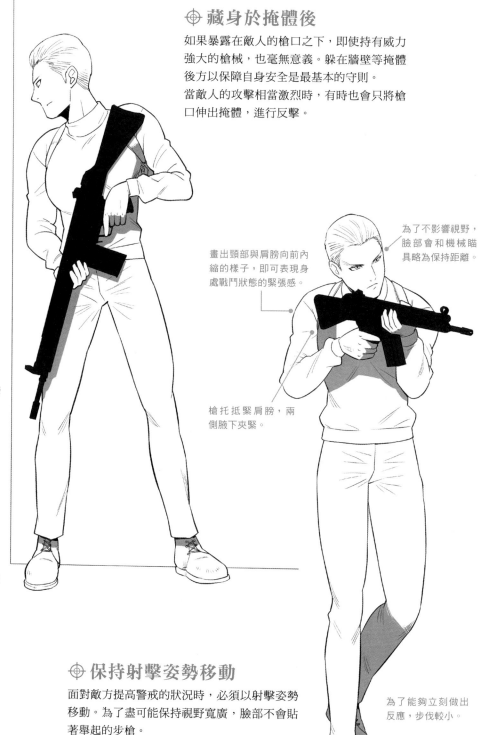

⊕ 藏身於掩體後

如果暴露在敵人的槍口之下，即使持有威力強大的槍械，也毫無意義。躲在牆壁等掩體後方以保障自身安全是最基本的守則。

當敵人的攻擊相當激烈時，有時也會只將槍口伸出掩體，進行反擊。

露在掩體外的身體面積越大，被擊中的風險越高。
換手持槍，在射擊時僅讓左半邊的一小部分身體露出掩體外。

為了不影響視野，臉部會和機械瞄具略為保持距離。

畫出頸部與肩膀向前內縮的樣子，即可表現身處戰鬥狀態的緊張感。

為了不讓步槍露出牆壁，讓槍緊貼身體，槍口朝向正下方。

槍托抵緊肩膀，兩側腋下夾緊。

畫出重心放在右腳的樣子。

⊕ 保持射擊姿勢移動

面對敵方提高警戒的狀況時，必須以射擊姿勢移動。為了盡可能保持視野寬廣，臉部不會貼著舉起的步槍。

為了能夠立刻做出反應，步伐較小。

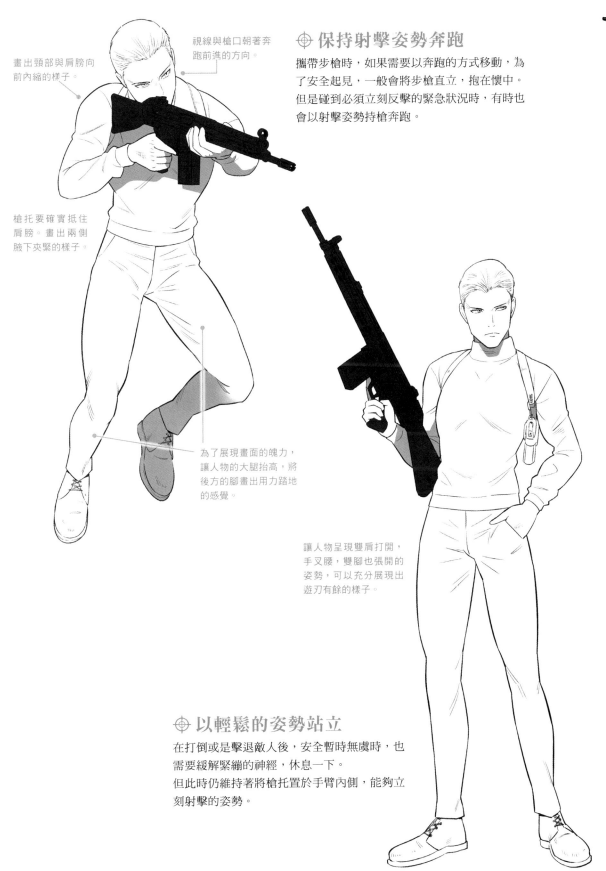

畫出頸部與肩膀向前內縮的樣子。

視線與槍口朝著奔跑前進的方向。

⊕ 保持射擊姿勢奔跑

攜帶步槍時，如果需要以奔跑的方式移動，為了安全起見，一般會將步槍直立，抱在懷中。但是碰到必須立刻反擊的緊急狀況時，有時也會以射擊姿勢持槍奔跑。

槍托要確實抵住肩膀。畫出兩側腋下夾緊的樣子。

為了展現畫面的魄力，讓人物的大腿抬高，將後方的腳畫出用力踏地的感覺。

讓人物呈現雙肩打開，手叉腰，雙腳也張開的姿勢，可以充分展現出遊刃有餘的樣子。

⊕ 以輕鬆的姿勢站立

在打倒或是擊退敵人後，安全暫時無虞時，也需要緩解緊繃的神經，休息一下。
但此時仍維持著將槍托置於手臂內側，能夠立刻射擊的姿勢。

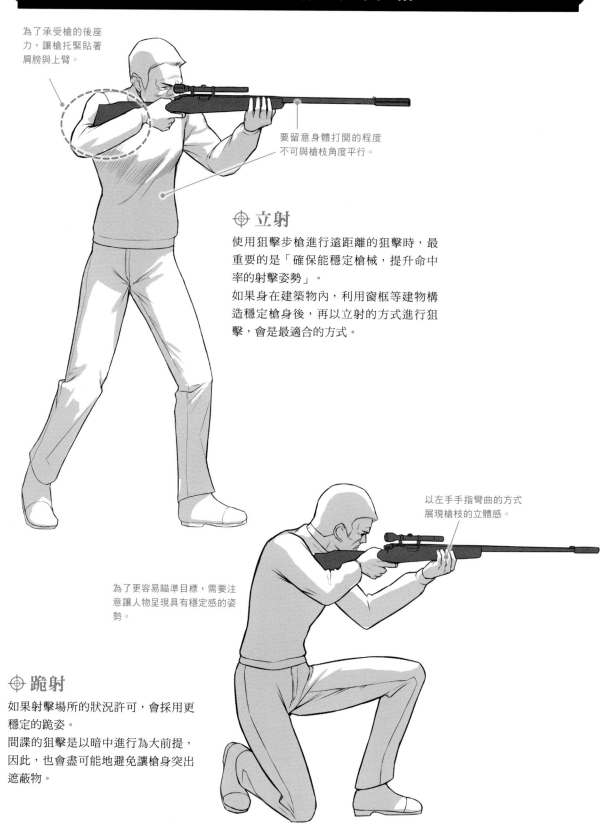

為了承受槍的後座力，讓槍托緊貼著肩膀與上臂。

要留意身體打開的程度不可與槍枝角度平行。

⊕ 立射

使用狙擊步槍進行遠距離的狙擊時，最重要的是「確保能穩定槍械，提升命中率的射擊姿勢」。

如果身在建築物內，利用窗框等建物構造穩定槍身後，再以立射的方式進行狙擊，會是最適合的方式。

以左手手指彎曲的方式展現槍枝的立體感。

為了更容易瞄準目標，需要注意讓人物呈現具有穩定感的姿勢。

⊕ 跪射

如果射擊場所的狀況許可，會採用更穩定的跪姿。

間諜的狙擊是以暗中進行為大前提，因此，也會盡可能地避免讓槍身突出遮蔽物。

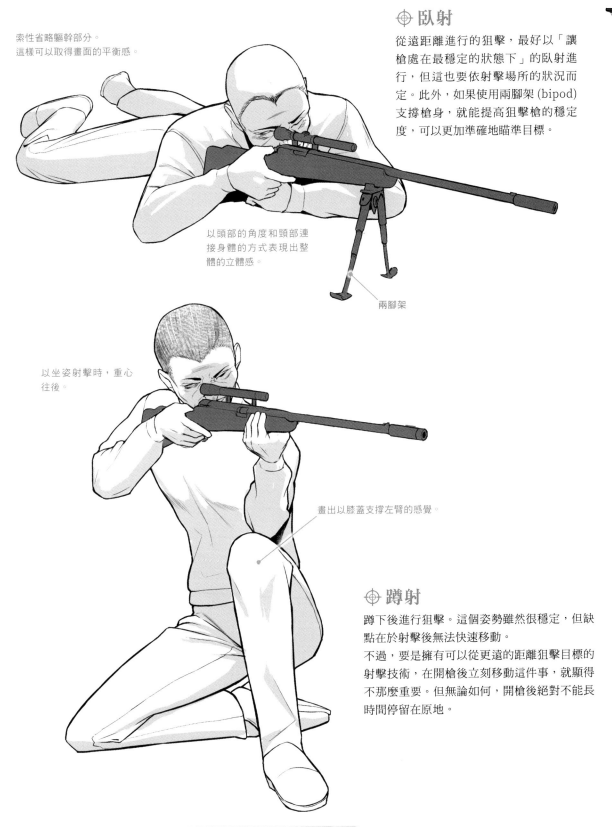

索性省略軀幹部分。
這樣可以取得畫面的平衡感。

⊕ 臥射

從遠距離進行的狙擊，最好以「讓槍處在最穩定的狀態下」的臥射進行，但這也要依射擊場所的狀況而定。此外，如果使用兩腳架(bipod)支撐槍身，就能提高狙擊槍的穩定度，可以更加準確地瞄準目標。

以頭部的角度和頸部連接身體的方式表現出整體的立體感。

兩腳架

以坐姿射擊時，重心往後。

畫出以膝蓋支撐左臂的感覺。

⊕ 蹲射

蹲下後進行狙擊。這個姿勢雖然很穩定，但缺點在於射擊後無法快速移動。
不過，要是擁有可以從更遠的距離狙擊目標的射擊技術，在開槍後立刻移動這件事，就顯得不那麼重要。但無論如何，開槍後絕對不能長時間停留在原地。

狙擊步槍：溫徹斯特 M70 步槍（附改裝消音器）→參考 P78

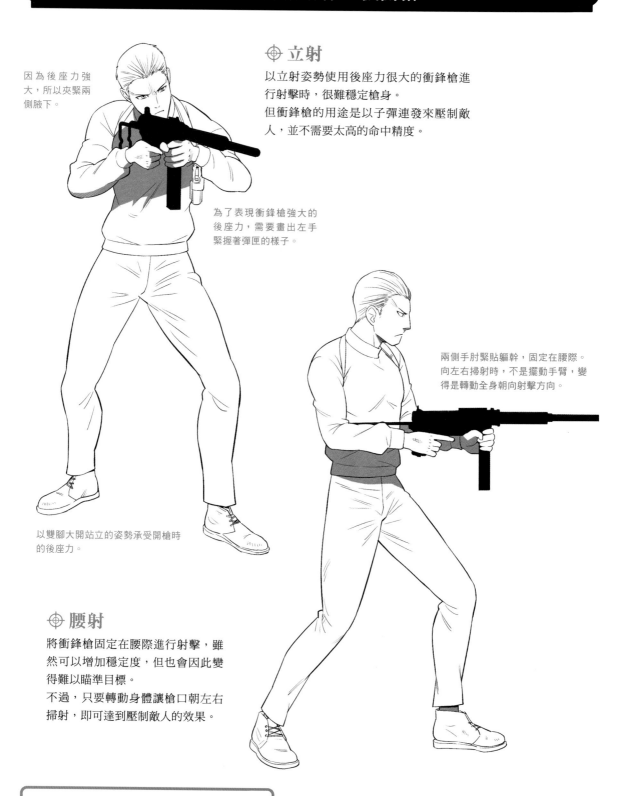

間諜的持槍動作　機關槍

⊕ 立射

以立射姿勢使用後座力很大的衝鋒槍進行射擊時，很難穩定槍身。
但衝鋒槍的用途是以子彈連發來壓制敵人，並不需要太高的命中精度。

因為後座力強大，所以夾緊兩側腋下。

為了表現衝鋒槍強大的後座力，需要畫出左手緊握著彈匣的樣子。

以雙腳大開站立的姿勢承受開槍時的後座力。

兩側手肘緊貼軀幹，固定在腰際。向左右掃射時，不是擺動手臂，變得是轉動全身朝向射擊方向。

⊕ 腰射

將衝鋒槍固定在腰際進行射擊，雖然可以增加穩定度，但也會因此變得難以瞄準目標。
不過，只要轉動身體讓槍口朝左右掃射，即可達到壓制敵人的效果。

機關槍：M3 衝鋒槍（附消音器）→參考 P79

間諜的持槍動作　通用機槍

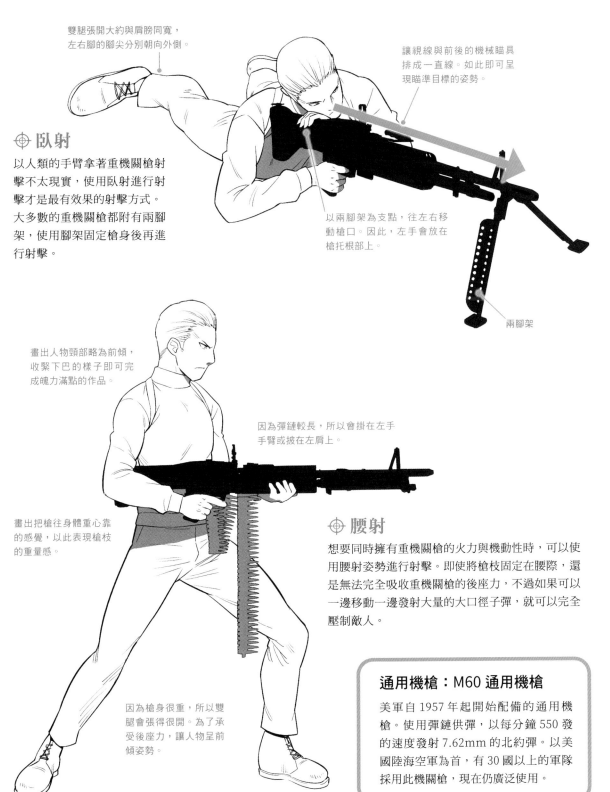

雙腿張開大約與肩膀同寬，左右腳的腳尖分別朝向外側。

讓視線與前後的機械瞄具排成一直線。如此即可呈現瞄準目標的姿勢。

⊕ 臥射

以人類的手臂拿著重機關槍射擊不太現實，使用臥射進行射擊才是最有效果的射擊方式。大多數的重機關槍都附有兩腳架，使用腳架固定槍身後再進行射擊。

以兩腳架為支點，往左右移動槍口。因此，左手會放在槍托根部上。

兩腳架

畫出人物頸部略為前傾，收緊下巴的樣子即可完成魄力滿點的作品。

因為彈鏈較長，所以會掛在左手手臂或披在左肩上。

畫出把槍往身體重心靠的感覺，以此表現槍枝的重量感。

⊕ 腰射

想要同時擁有重機關槍的火力與機動性時，可以使用腰射姿勢進行射擊。即使將槍枝固定在腰際，還是無法完全吸收重機關槍的後座力，不過如果可以一邊移動一邊發射大量的大口徑子彈，就可以完全壓制敵人。

因為槍身很重，所以雙腿會張得很開。為了承受後座力，讓人物呈前傾姿勢。

通用機槍：M60 通用機槍

美軍自 1957 年起開始配備的通用機槍。使用彈鏈供彈，以每分鐘 550 發的速度發射 7.62mm 的北約彈。以美國陸海空軍為首，有 30 國以上的軍隊採用此機關槍，現在仍廣泛使用。

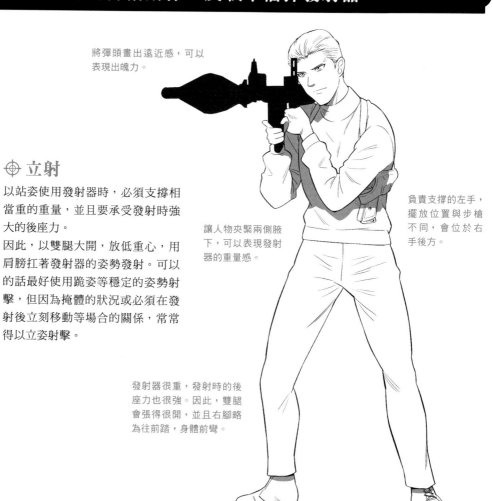

將彈頭畫出遠近感，可以
表現出魄力。

⊕ 立射

以站姿使用發射器時，必須支撐相
當重的重量，並且要承受發射時強
大的後座力。

因此，以雙腿大開，放低重心，用
肩膀扛著發射器的姿勢發射。可以
的話最好使用跪姿等穩定的姿勢射
擊，但因為掩體的狀況或必須在發
射後立刻移動等場合的關係，常常
得以立姿射擊。

讓人物夾緊兩側腋
下，可以表現發射
器的重量感。

負責支撐的左手，
擺放位置與步槍不
同，會位於右
手後方。

發射器很重，發射時的後
座力也很強。因此，雙腿
會張得很開，並且右腳略
為往前踏，身體前彎。

以右肩扛著發射管。

發射時，從發射管後方會噴出強
烈的噴射氣流。因此，描繪時不
要在射手後方配置其他人物。

⊕ 跪射

為了能夠穩定發射，最好以
跪姿進行射擊。這個姿勢的
要領與步槍跪射相同，單膝
立起，以另一邊的膝蓋接觸
地面來支撐身體。

畫出人物的左腳腳底、右腳腳尖
與右膝3點確實著地的狀態，這
樣可以完成將人物體重放在這3
點上，充滿魄力的構圖。

反戰車榴彈發射器：RPG-7

1960年代由蘇聯開發的武器。以蘇
聯軍隊為首，在共產國家圈內廣為
使用。構造簡單，操作便利。並且
因為造價低廉，在開發中國家也相
當普及。

手榴彈的投擲方式

雖然身為間諜，但在投擲手榴彈時並沒有特殊的方式，會與陸軍的一般士兵相同，遵照基本方式使用與投擲。手榴彈從拔出插銷後到爆發需要一定的時間，因此，如果太早投出，也有可能會被敵人拾起再丟回來。
必須掌握投擲的時機，讓手榴彈在到達敵人附近時爆炸。

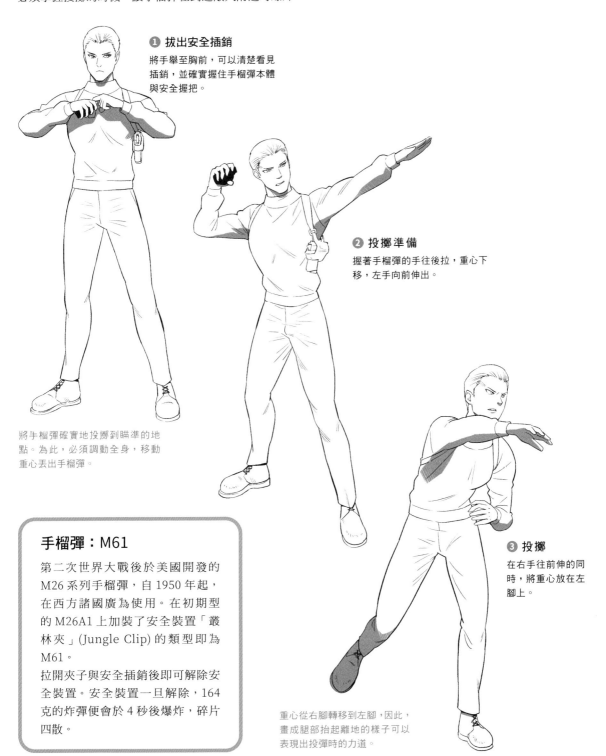

❶ 拔出安全插銷
將手舉至胸前，可以清楚看見插銷，並確實握住手榴彈本體與安全握把。

❷ 投擲準備
握著手榴彈的手往後拉，重心下移，左手向前伸出。

將手榴彈確實地投擲到瞄準的地點。為此，必須調動全身，移動重心丟出手榴彈。

❸ 投擲
在右手往前伸的同時，將重心放在左腳上。

手榴彈：M61

第二次世界大戰後於美國開發的M26系列手榴彈，自1950年起，在西方諸國廣為使用。在初期型的M26A1上加裝了安全裝置「叢林夾」(Jungle Clip)的類型即為M61。
拉開夾子與安全插銷後即可解除安全裝置。安全裝置一旦解除，164克的炸彈便會於4秒後爆炸，碎片四散。

重心從右腳轉移到左腳，因此，畫成腿部抬起離地的樣子可以表現出投彈時的力道。

109

《虎膽妙算》 吉姆·菲爾普斯 (Jim Phelps)

秀探員們。

● 羅林·漢德 (Rollin Hand)：演員。擅於易容，也能用各種聲線說話，同時亦是變魔術的高手。

● 阿馬吉·派瑞斯 (Amazing Paris)：漢德的繼任者。擅於易容與模仿他人聲音。

● 席娜蒙·卡特 (Cinnamon Carter)：前模特兒。過去曾躍上雜誌封面的美女，持有護理師執照。活用自身的美貌接近敵方重要人物。

● 巴尼·柯利亞 (Barnard Barney Collier)：柯利亞電子產品公司的老闆，是位優秀的工程師，負責開發製作任務使用的特殊裝備，也會進行潛入敵陣的工作與搜查。

● 威利·阿米塔吉 (Willy Armitage)：前舉重世界冠軍，孔武有力，負責搬運和設置執行任務時需要用到的裝備。

※ 第 1 季的隊長為丹·布里格斯 (Dan Briggs)

菲爾普斯自己也時常易容潛入敵陣，但他最強的能力，應該是能夠統率上述這些專家的領導力吧。

僅由一名厲害的間諜，靠著超人般的活躍就完成任務，並不是間諜的工作。不如說由多位間諜進行的團隊合作，才是間諜該有的活動方式。

不可能的任務情報局 ImpossibleMissions Force (IMF) 負責執行美國政府無法直接出手的極機密任務，而這支精英執行部隊的隊長就是菲爾普斯。

為了保持機密性，下達給團隊的指令使用間接傳達的方式。菲爾普斯前往事先被告知的傳達地點，在該處取得小型錄音機與任務所需的照片、地圖等資料。一旦開始播放錄音帶，在「早安，菲爾普斯」的問候之後，便會告知本次任務的概要與目的，最後以「假如你或你的團隊成員被捕或遭到殺害，一切皆與政府當局無關。此外，本錄音帶將會自動銷毀，祝你成功。」結束。安裝在錄音機裡的小型炸彈會爆炸，或是由內部的自動燃燒裝置將錄音機燒燬。頭腦清晰的菲爾普斯可以完全掌握任務內容，並基於資料訂定作戰計畫，與團隊成員展開行動。

以下是菲爾普斯所率領，各個身懷絕技的優

登場作品

電視影集：(主演：彼得·格雷夫斯 /Peter Graves)
《虎膽妙算》(Mission: Impossible) 共 171 集 (1966～1973)
※ 雖然於 15 年後拍攝了續集《新虎膽妙算》，但除了吉姆·菲爾普斯外，其餘團隊成員皆為新角色。
※ 湯姆·克魯斯 (Tom Cruise) 所主演的《不可能的任務》(Mission: Impossible) 系列電影也是由本作改編而成。

文：伊藤龍太郎　插圖：永岩武洋

CHAPTER 04

SECRET WEAPONS OF A SPY

間諜的祕密兵器

被改裝為配置武裝的跑車、隱藏於公事包內的裝備……「祕密武器」可說是間諜作品的醍醐味。間諜活躍於 1940 年代至 70 年代，本章將會以該時代特有的小工具為中心進行解說。

間諜在世界各地活動，會視情況使用各式車輛。為了爭取時間而使用汽車的間諜，看中的就是其高速性。因此，使用高性能跑車的頻率也跟著變高。

⊕ 奧斯頓・馬丁・D85 祕密裝備圖解

由英國的奧斯頓・馬丁公司於 1963 年開發的跑車。使用 4,000cc 的直列六缸引擎，在高性能的款式中，可以藉由超過 300 馬力的輸出來飆出超過 230km/h 的速度。

英國的諜報機關將此車改造為間諜專用車，追加了雷達、機關槍、防彈板、煙幕發射器、油噴射器與車輪破壞器等各式裝備，提供給所屬探員使用。

控制面板

隱藏在扶手下方。
從這裡操作各種祕密裝備。

雷達螢幕

蓋子升起後就會出現。
透過自動誘導裝置追蹤敵方車輛。

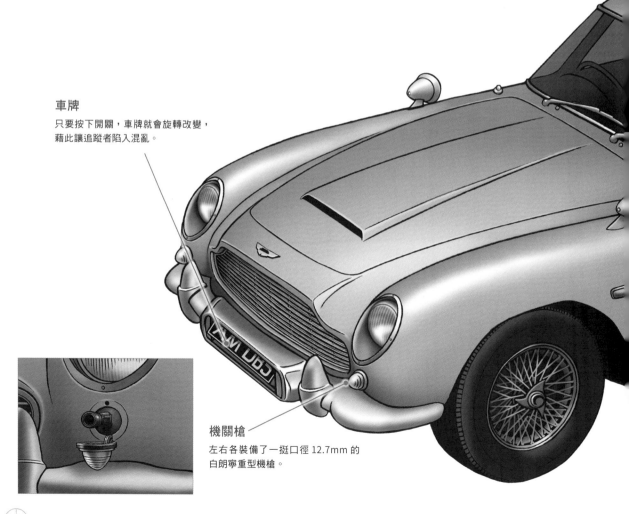

車牌

只要按下開關，車牌就會旋轉改變，
藉此讓追蹤者陷入混亂。

機關槍

左右各裝備了一挺口徑 12.7mm 的
白朗寧重型機槍。

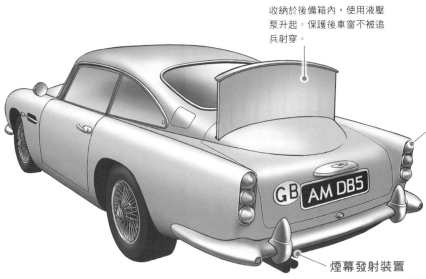

防彈盾牌
收納於後備箱內，使用液壓泵升起。保護後車窗不被追兵射穿。

油噴射裝置
從這裡噴出油，讓追在後方的車輛打滑。

煙幕發射裝置
從排氣管中的噴嘴釋放煙幕。以此阻擋追兵的視線。

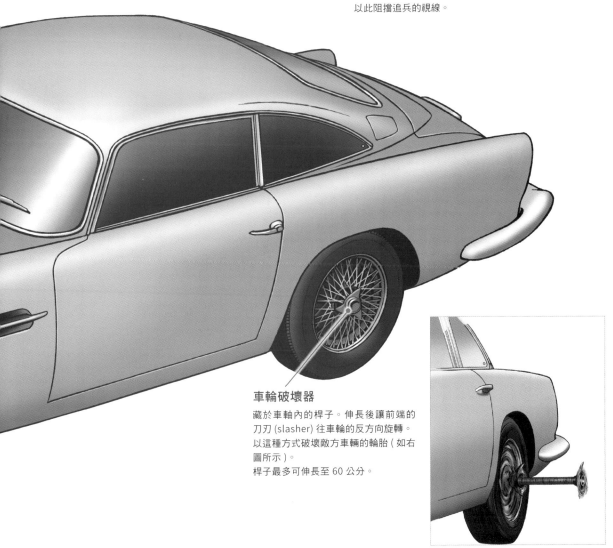

車輪破壞器
藏於車軸內的桿子。伸長後讓前端的刀刃 (slasher) 往車輪的反方向旋轉。以這種方式破壞敵方車輛的輪胎（如右圖所示）。
桿子最多可伸長至 60 公分。

⊕ 豐田・2000GT

1960 年代後半，由日本豐田與山葉發動機共同開發的跑車。基本
設計由豐田負責，細部設計與高性能化則由山葉擔綱。1,988cc 的
直列六缸引擎可輸出 150 馬力，跑出 200km/h 以上的速
度，被評價為「日本第一台 Super Car」。敞篷車型 (右
圖) 並非正規生產車輛，推測是英國的諜報機關在日
本活動時，自行改造而成。

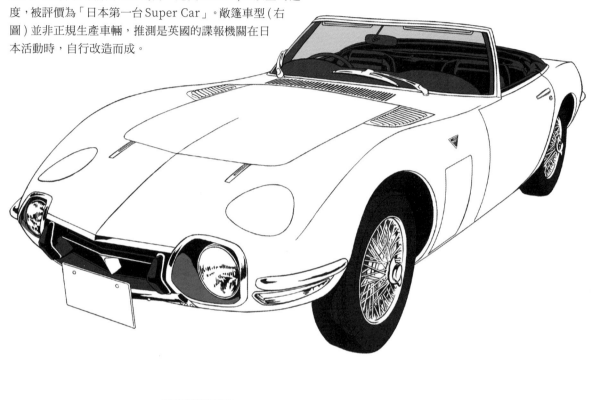

⊕ 捷豹 E-Type

1961 年由英國捷豹開發的跑車。擁有特別為了提高空氣動力學性能 的流線外型，因此也被稱為「世界上最美的
車」。不只外觀漂亮，配備的 3,781cc 直列六缸引擎可以發揮最高速度 240km/h 的高速性能。一共有敞篷的
roadster 與附車頂的 coupé 兩種車款。

⊕ 蓮花 Esprit

於 1976 年代後半，由英國蓮花汽車第一次開發生產的超級跑車。有著以平面為主體構成的未來風外型，最初的車型使用 2,000cc 的直列四缸引擎。除了 222km/h 的最高速度外，還具有蓮花所生產的車輛無一例外的優秀過彎性能。英國的諜報機關將此車大幅改造後，竟然能夠在水中航行。此外，也有在車上追加了水泥散佈器和地對空飛彈、小型魚雷及小型深水炸彈等武器的特殊車輛。

⊕ 福特野馬馬赫 1

在 1971 年時，出現了將美國福特汽車於 1960 年代開發的跑車加以大型化、高性能化後的版本，這個汽車版本被稱為「馬赫 1」。最高性能的車款使用 7,033cc 的 V 型八缸引擎，是非常具有美國車風格的怪物機器。最高速度也可以輕鬆超過 200km/h。

⊕ BMW2002

使用了 1966 年由德國 BMW 公司開發的雙門轎車 02 系列 2,000cc 引擎的車款。車頭中央並排著兩個縱長橢圓形的雙腎格柵，這是表示「此為 BMW 出廠汽車」的傳統形狀。以簡潔線條構成的矩形車身，顯示了德國質實剛健的風格。在 70 年代時也開發了搭載渦輪增壓器的車型，最高速度可超過 200km/h。

⊕ 勞斯萊斯幻影Ⅲ

英國勞斯萊斯公司曾生產過於 1920 年代研發的大型高級轎車「幻影」，並且於 30 年代開發了第 3 世代的車款「幻影Ⅲ」，為勞斯萊斯第一款搭載 V 型十二缸引擎的車型，靜肅性相當優秀，在車內幾乎聽不見引擎的聲音。因為高級且乘坐舒適，多作為名人政要的移動車輛使用，時常有間諜以護衛的身分共同搭乘的狀況。

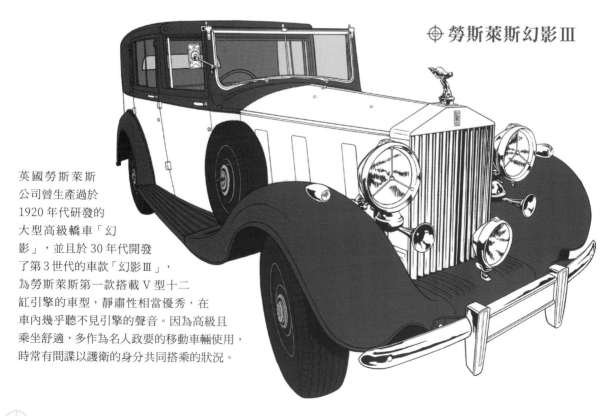

⊕ 荒原路華攬勝

1970 年代由英國荒原路華公司 (Land Rover) 開發的高級四輪驅動車，兼具越野性能與媲美高級轎車的舒適度。堅固耐用的車體搭載了 3,500cc 的 V 型八缸引擎，再險惡的路況也能輕易克服，是行駛荒野時的最佳選擇。

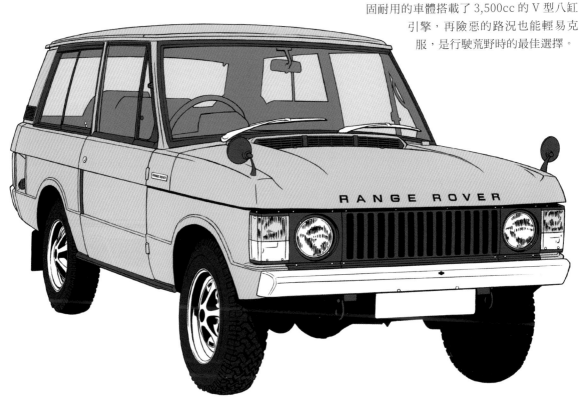

⊕ 福斯 II T1

1950 年代由福斯 (VW) 公司開發的商用車輛。在世界各國有不同的稱呼或暱稱，VW 巴士也是其中一種叫法。最初是將單廂車車體放置在 VW 金龜車的底盤上，之後再發展出改良車款。

因為小型、耐用且容易駕駛而廣受好評，大量出口至海外，是在全世界都很普及的車種。因此，也有很多謎樣的祕密組織或恐怖分子集團使用此車的例子。

機車在行動上比汽車更為敏捷，依照任務內容，有時會是更加方便的移動手段。想追求速度時，會選擇賽道用車款，而如果需要行駛沒有鋪上柏油的道路或荒野時，最好選用越野型的機車。

⊕ BSA A65 Lightning

1960 年代在英國製造的賽道用車款。製造公司名稱「BSA」為伯明罕輕武器 (Birmingham Small Arms) 的縮寫，也就是說，這是一台由生產槍械的企業跨領域製造的機車。

搭載 654cc 的引擎，最高時速可達 180km/h，此外，雖然是未經證實的資訊，但據說有在兩側各裝備兩座火箭彈發射器的武裝型車款存在。

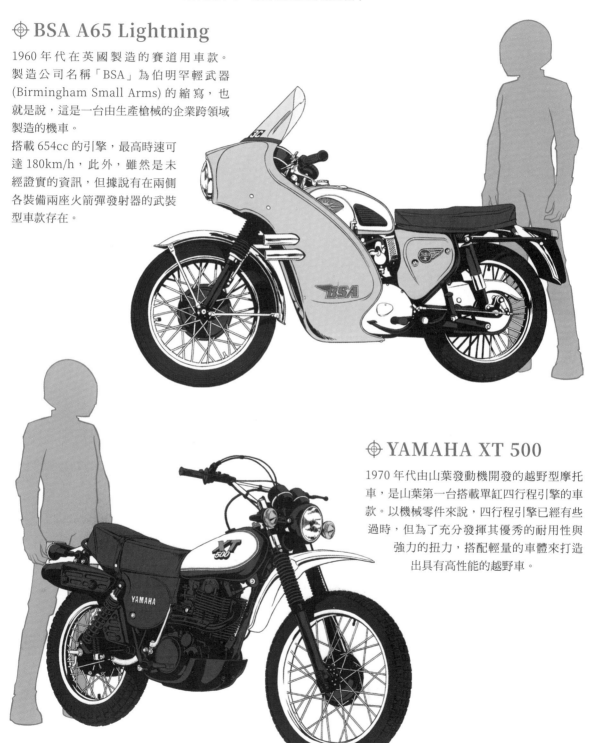

⊕ YAMAHA XT 500

1970 年代由山葉發動機開發的越野型摩托車，是山葉第一台搭載單缸四行程引擎的車款。以機械零件來說，四行程引擎已經有些過時，但為了充分發揮其優秀的耐用性與強力的扭力，搭配輕量的車體來打造出具有高性能的越野車。

間諜的飛行裝備：01

如果要使用飛機或直昇機，事前必須進行大規模的準備，很難用在隱密行動上。因此，間諜也非常需要單人用的簡易飛行裝備。

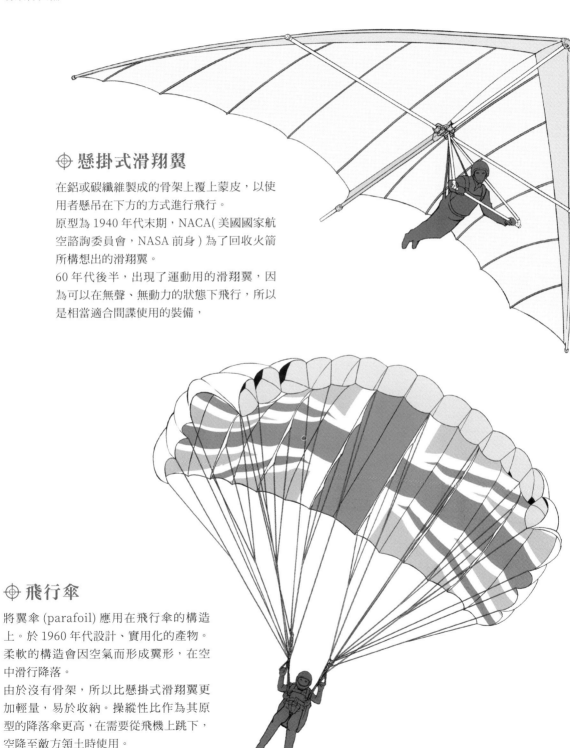

⊕ 懸掛式滑翔翼

在鋁或碳纖維製成的骨架上覆上蒙皮，以使用者懸吊在下方的方式進行飛行。

原型為 1940 年代末期，NACA(美國國家航空諮詢委員會，NASA 前身) 為了回收火箭所構想出的滑翔翼。

60 年代後半，出現了運動用的滑翔翼，因為可以在無聲、無動力的狀態下飛行，所以是相當適合間諜使用的裝備，

⊕ 飛行傘

將翼傘 (parafoil) 應用在飛行傘的構造上。於 1960 年代設計、實用化的產物。柔軟的構造會因空氣而形成翼形，在空中滑行降落。

由於沒有骨架，所以比懸掛式滑翔翼更加輕量，易於收納。操縱性比作為其原型的降落傘更高，在需要從飛機上跳下，空降至敵方領土時使用。

⊕ HZ-1 飛行器

1950 年代，美國陸軍致力於開發偵查用的單人小型直昇機。其中一款即為 HZ-1 飛行器。

搭載原本用於馬達快艇船外機的 40 馬力引擎，可以用 89 km/h 的巡航速度飛行 45 分鐘，以搭乘士兵移動體重的方式操縱。不過很遺憾，並未實用化。

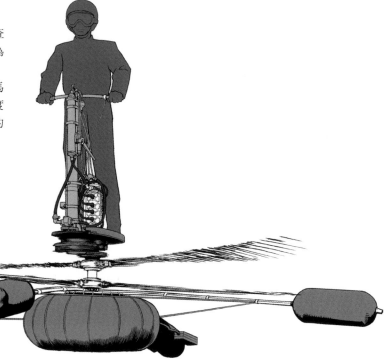

⊕ 席勒 VZ-1 波尼飛行器

與 HZ-1 同樣，為 1950 年代美軍嘗試開發的單人用小型直昇機。此款飛行器亦使用 40 馬力的引擎，於大型圓管內安裝螺旋槳，再讓駕駛員站在圓管上方的平台操作。

但最後，VZ-1 也中止開發。很遺憾的，單人用直昇機的構想以失敗告終。若能順利實現，相信一定會是很適合間諜或特工使用的飛行裝備。

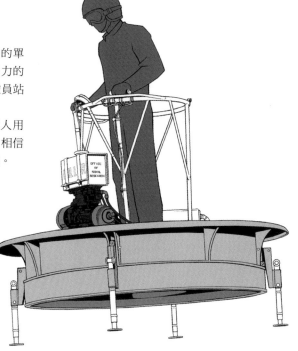

間諜的水中裝備

當敵方據點位於水邊或海濱時，就必須用到在水中移動用的裝備。當然，敵人會特別監視水面上的動向，因此必須以潛水的方式接近、潛入。

⊕ 水中推進器

單人用的水中推進器，藉由使用電動馬達驅動的螺旋槳在水中前進。使用者裝備自給式水下呼吸器 (scuba)，用雙手固定推進器。最高速度約為 10 km/h 左右，比人類游泳更快。不用耗費體力就可以在水中移動，但因為電池容量的限制，連續使用時間大約 3 小時，主要於近距離內使用。

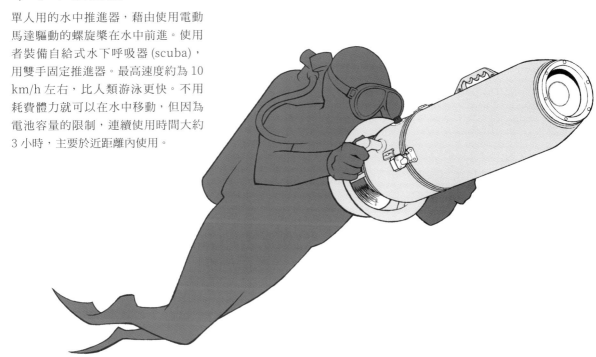

⊕ 迷你潛水艇

以電動馬達驅動的潛水獨木舟，在水面上和水中皆可航行。除了以馬達自動前進外，也可以使用收納在船內的槳束划行，或立起組裝式的桅杆，揚起船帆藉由風力移動。

在水面上時，以最高速度 8km/h 前進的最長航行距離為 19km/h，若巡航速度為 5km/h，最長航行距離則為 64km。在水中則可以用 3km/h 的速度航行，下潛的最大深度可達 15m。搭乘者身著橡膠潛水衣，裝備自給式水下呼吸器，在接近敵艦後進行破壞活動，或是登陸敵方領土的海岸線。

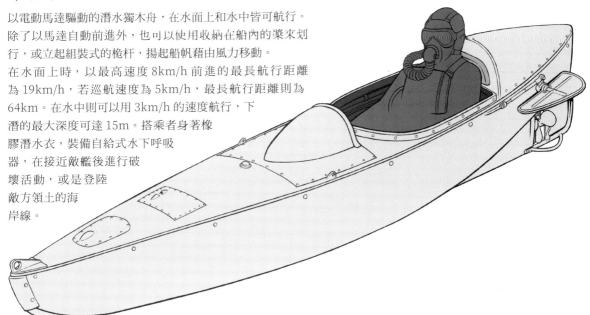

以下要介紹間諜為了完成任務所使用、各種堪稱「這就是間諜工具」的祕密裝備。這些工具會巧妙地偽裝成日常生活中隨處可見的產品，天衣無縫地融入日常生活當中。

⊕ 間諜用公事包

英國諜報機關發給所屬探員使用的公事包。乍看之下只是普通的手提包，但在各處皆有可以收納間諜用工具的空間以及各種機關。

槍管

安裝在公事包骨架裡的管子，裡面收納了 20 發步槍子彈。在管子前端加上裝飾釘偽裝，轉開後即可拉出管子。

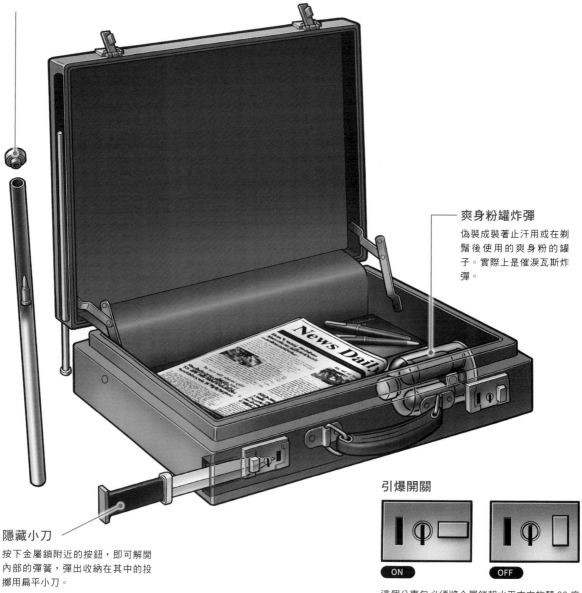

爽身粉罐炸彈

偽裝成裝著止汗用或在剃鬚後使用的爽身粉的罐子。實際上是催淚瓦斯炸彈。

隱藏小刀

按下金屬鎖附近的按鈕，即可解開內部的彈簧，彈出收納在其中的投擲用扁平小刀。

引爆開關

ON

OFF

這個公事包必須將金屬鎖朝水平方向旋轉 90 度後才能安全開啟。如果沒有進行這一步，直接打開公事包，磁力儀就會啟動，裝在爽身粉罐裡的催淚瓦斯便會爆炸。

⊕ 行李箱型無線電

將無線電隱藏在行李箱中搬運。這個道具是在 1930 年後半,由德國與法國的情報機關引進使用。

初期型體積龐大,靈敏度也不佳,但隨著時間推移,體積越來越小,通訊性能也越發提升。使用傳達範圍比聲音更廣的摩斯電碼進行通訊。

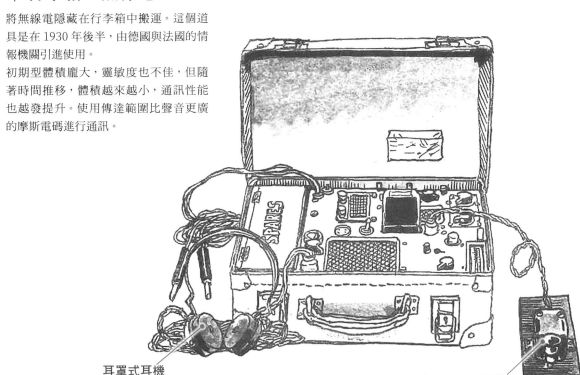

耳罩式耳機

無線電摩斯電碼發報機

⊕ 公事包型無線電

進入 1950 年代後,無線電已經小型化至可以裝入公事包的大小。

右圖為 CIA 在 60 年代時,提供給在古巴活動的探員使用的公事包無線電機。重量為 9.5kg,訊號接收範圍為 480 ～ 1,800km。

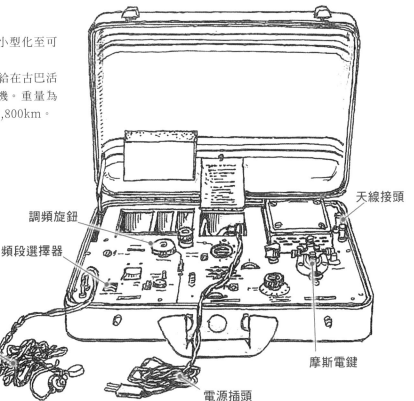

調頻旋鈕

頻段選擇器

天線接頭

入耳式耳機

摩斯電鍵

電源插頭

⊕ 恩尼格瑪密碼機

恩尼格瑪是德國在第二次世界大戰中開發的密碼通訊裝置。名稱取自希臘文的「謎」，將當時主流的摩斯電碼密碼化後進行傳送和接收。

聯合國未能破譯使用恩尼格瑪密碼機進行的通訊，但英國在經由波蘭取得密碼機實物後，成功解讀。以監聽密碼並破譯的方式所獲得的情報稱為「ULTRA」，不只在戰時，連在戰後很長的一段時間內，這些情報的存在都被列為機密。

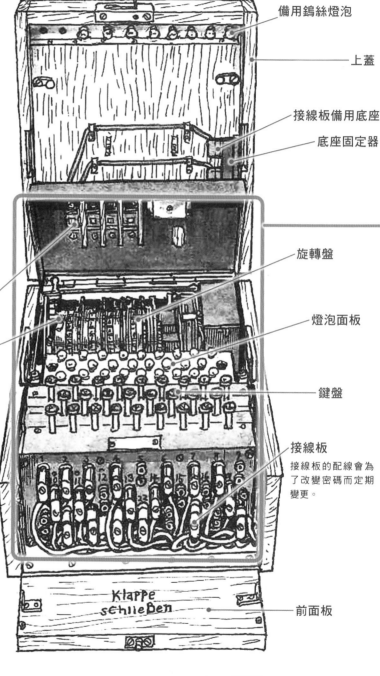

備用鎢絲燈泡

上蓋

接線板備用底座

底座固定器

可看見密碼文字的顯示窗。

旋轉盤

燈泡面板

旋轉盤解除桿

鍵盤

接線板

接線板的配線會為了改變密碼而定期變更。

前面板

▲ 正在使用恩尼格瑪的德軍。

固定在燈泡面板上以阻絕光線的遮光片。

恩尼格瑪的構造

恩尼格瑪安全性的關鍵在於密鑰設定，即使持有同樣的機械，只要不知道密鑰，就不可能成功解讀密碼。

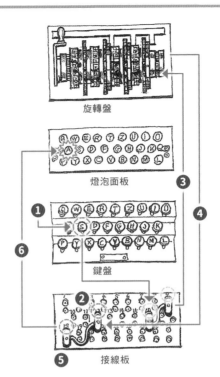

旋轉盤

燈泡面板

將原文的「S」變換為密碼「A」的方法

❶ 輸入原文的第一個字母。這裡為了作為說明範例，輸入「S」。

❷ 從「S」發出的電流訊號傳到接線板的「16」，再傳到「9」，文字就在這個階段進行轉換。

鍵盤

❺ 接線板

❸ 從「9」發出的訊號經由轉盤閘門，每通過一個轉盤就會改變一次前進路線，到達最後一列的轉盤後，再次通過轉盤返回。文字到此已經經過8次變換。

❹ 訊號再次回到接線板。

❸ 回到「12」的訊號流向「18」，前往燈泡面板。

❺ 訊號傳達至燈泡面板，點亮「A」的燈泡。此即為密碼文的第1個字母。不斷重複此作業流程，將原文密碼化。

⊕ 恩尼格瑪的使用方式

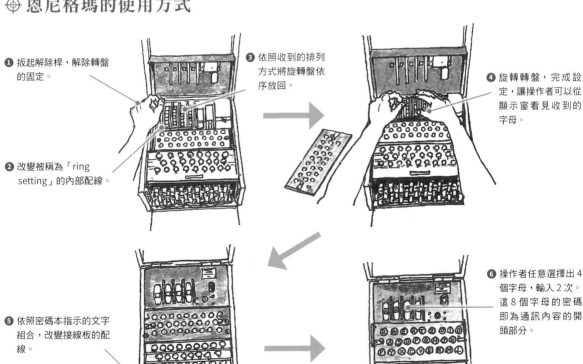

❶ 扳起解除桿，解除轉盤的固定。

❸ 依照收到的排列方式將旋轉盤依序放回。

❷ 改變被稱為「ring setting」的內部配線。

❹ 旋轉轉盤，完成設定，讓操作者可以從顯示窗看見收到的字母。

❺ 依照密碼本指示的文字組合，改變接線板的配線。

❻ 操作者任意選擇出4個字母，輸入2次。這8個字母的密碼即為通訊內容的開頭部分。

❼ 在將通訊內容密碼化前，事先完成設定作業，讓這4個字母出現在顯示窗內。

✛ 超小型相機

間諜的重要任務就是偷取情報，這無法藉由光明正大的方式取得，因此，他們會在各種物品內或各個場所悄悄安裝小型相機。本頁中介紹的，僅是美國 CIA 與蘇聯 KGB 在冷戰期間所使用過的一小部分實例。

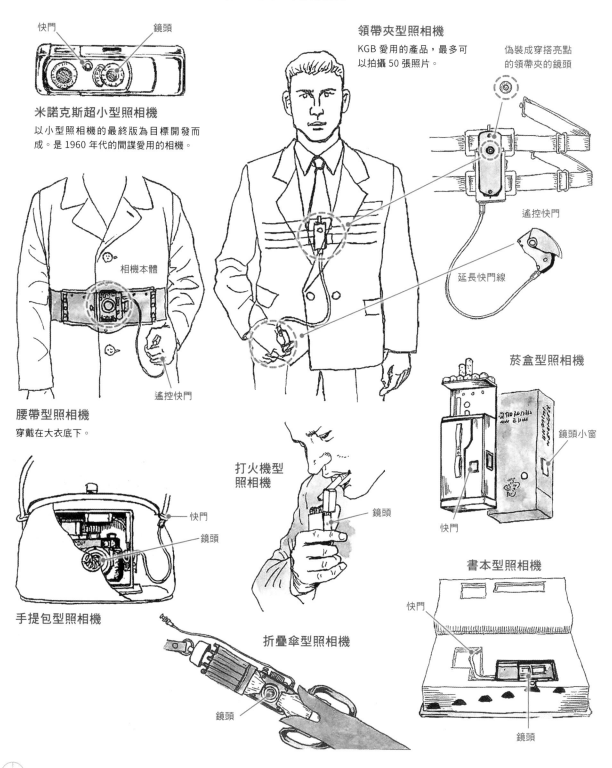

快門　　　鏡頭

米諾克斯超小型照相機
以小型照相機的最終版為目標開發而成。是 1960 年代的間諜愛用的相機。

領帶夾型照相機
KGB 愛用的產品，最多可以拍攝 50 張照片。

偽裝成穿搭亮點的領帶夾的鏡頭

遙控快門

延長快門線

相機本體

遙控快門

腰帶型照相機
穿戴在大衣底下。

菸盒型照相機

鏡頭小窗

快門

打火機型照相機

鏡頭

快門

快門

鏡頭

手提包型照相機

折疊傘型照相機

書本型照相機

快門

鏡頭

鏡頭

⊕ 竊聽器

間諜在收集情報時，不可或缺的裝備便是竊聽器。這個工具可以安裝在任何地方，特別是不需要供給電源的「寄生式」竊聽器，可以半永久性地持續使用。對此，也必須採取「不在室內談論機密內容」的方式加以反制。

毋須電源型（AC 類型）

以鱷魚夾安裝在室內的 AC 電線等處，以此獲得供電來源。因此，安裝後即可半永久性地發揮功用。以電線代替天線發送麥克風所收到的聲音。

通風管。這裡是監聽室內對話的絕佳場所。

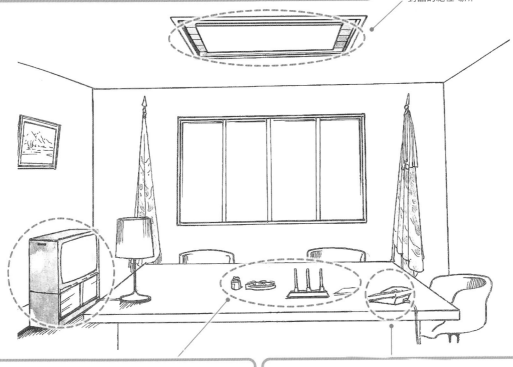

內含電池型

以電池作為電源來發送訊號，電池壽命最長為一星期左右。實際上也可作為一般的計算機或筆使用。

計算機型

筆型

電話竊聽器

以電話線為天線，傳送使用話筒時的聲音。

隔牆監聽器

以麥克風對隔壁房間的聲響進行收音，具備消除多餘噪音的功能。因為不使用電波，所以難以發現。

鱷魚夾

使用鱷魚夾的目的是為了連接電話線路。以電話線路為電源，可以半永久地發揮功用。

保險絲型

有保險絲型、電話線中繼器型等種類。幾乎不可能從外觀發現。

GRAVURE MAKING :01

彩頁作畫過程：01 ／作畫解說：daito

使用軟體：Paint Tool SAI

準備小型數位相機或單眼相機。（也可以使用近年智慧型手機的相機功能）

我的個性會讓我想要正確地畫出無機物，因此，要我從零開始畫出車輛，是件很困難的事。所以基本上，我會以自己拍攝的照片為底，透寫描線後使用。

❶ 前往現場拍攝照片。

如果要描繪存在於現實世界中的事物，我會實際前往取材。首先，先拍攝照片之後，再進行透線描線吧。對我來說，這是我的信條，也是創作的基礎。

此外，有很多漫畫家或商業繪圖者也是使用這種方法。

「我可是從零開始畫的！」、「我只靠網路上的資料就畫出來了！」

說實話，這些事跟讀者完全沒有關係。即使花費大量的時間，如果在細節的正確性上出現問題的話就糟糕了。因此，我認為拍照取材（location scouting）是最確實而有效率的做法。

此外，實地觀察實物能夠直觀地感受描繪對象的細節或給人的感覺，我想這一點在繪畫時相當重要。

插入自己拍攝的照片並將之調成半透明，將人物配置在畫面中，加上輔助線。

決定構圖。稍微細化草稿。
因為也想表現出男女間的體格差異，在此步驟做出調整。

進一步打磨步驟 ❸ 的草稿。
在畫的時候要留意標題位置等注意事項。

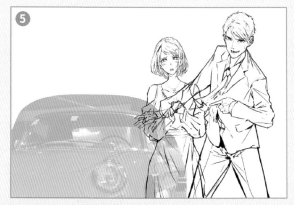

仔細畫出人物的臉部與細節。

→解說內容會於 P.132 繼續

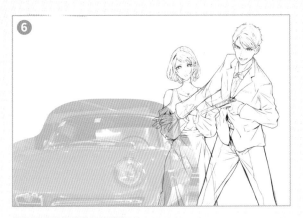

6

將上個步驟的草稿重新謄過。
再將之畫成線稿。

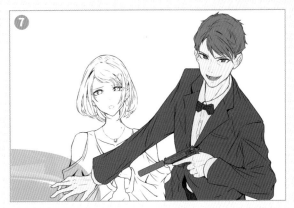

7

線稿完成後，就進入上底色的步驟，為著色打好基礎。

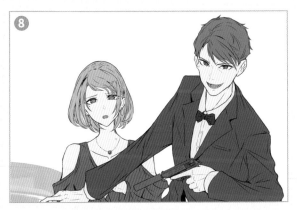

8

思考兩個人物與汽車在色彩上的平衡感。例如要注意兩人的髮色
不要與汽車顏色重複等細節。

加上陰影。陰影越多，越能提升作品整體的密度。雖然
這一點會因人而異，但我比較喜歡這種上色方式。

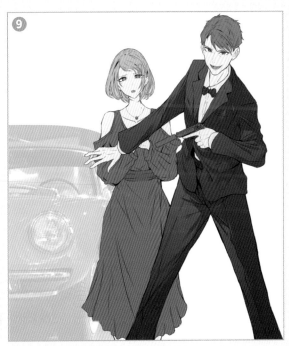

9

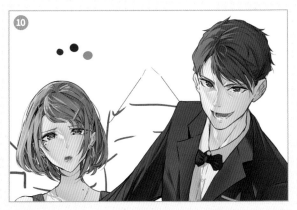

10

以相同的方式為肌膚、眼睛與頭髮等部位加上陰影。

11

在最上層的圖層中加上亮面和環境光源、反射光等。會使用濾色
圖層等工具。

⊕ 服裝的畫法

以顏色由下往上逐漸變深的感覺，為西裝加上漸層。

這裡要注意的是，並不是一口氣就直接將整套西裝套上漸層，重點在於將西裝外套與長褲分開，先從長褲開始加上漸層。如果不這麼做的話，長褲的顏色就會過深。

加上陰影時，僅將陰影區域邊緣的顏色特別加深，以這種方式凸顯陰影邊緣的存在。

為了不讓這部分看起來沒有陰影的感覺，稍微混入些「藍色」系的顏色。如此一來，就能夠增加類似反射光的透明感。但要注意不可以畫得太過頭，邊進行適當的調整邊加上去吧。

使用塊狀與漸層的方式添加陰影。如上圖所示，讓畫面呈現良好的均衡感。同時使用這兩種手法即可表現布料的質地。要說這個表現手法的好壞可以決定作品整體的品質也不為過。

⊕ 手槍的畫法

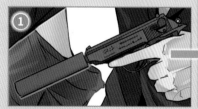

分別從左右兩側加上漸層。將手槍整體套上漸層來表現金屬的質感。

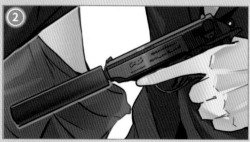

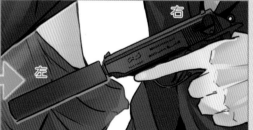

在槍的中央部分加上少許反光。

如左圖 ❸ 所示，加上更多反光來表現槍的立體感。

此外，在與太陽光反方向的一側補上藍色的反光（箭頭部分），以此表現來自地面的反射光。

⊕ 汽車的畫法

繪製汽車時,金屬製的保險桿是最能看出作品好壞的部分。

一開始先以上圖所示範的方式塗上黑色與白色系的顏色。使用「稍微帶有模糊效果的筆刷」。

加上反光與暗面,添加陰影來表現立體感,最後加上發光圖層表現金屬的質感。

描繪汽車大燈。這個部分的難度很高,在不斷摸索嘗試後,最後總算完成了自己能接受的成果。光在這裡就花費了將近 3 小時的時間。因為很難用文字說明,所以請看左圖的示範,希望能作為各位作畫時的參考……

順著引擎蓋的線稿加上反光,以此增添立體感(虛線圈起處)。

如上圖下方所示,在車體邊緣加上藍色以營造出氛圍感。

將藍色加以模糊後,沿著車身輪廓,在輪胎等車身下方的部位補上顏色。

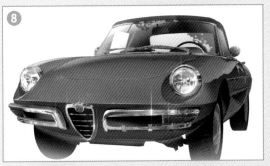

在車身後方會產生陰影的位置加上紫色系的陰影色。陰影的顏色如果太接近黑色,看起來會太沉重,過於顯眼突兀。在車體邊緣等處稍微加上顏色為黃色與橘色之中間色的濾色圖層就完成了。

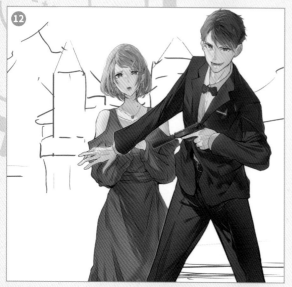

使用與之前步驟相同的方式，對人物的服裝與小道具進行最後的修飾。這樣人物就完成了。

接著是汽車。對之前插入的照片進行透寫，取得線稿。

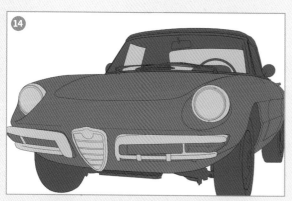

上底色。但此時不太會使用接進原色的顏色。如果過度使用原色，會使作品看起來很廉價。

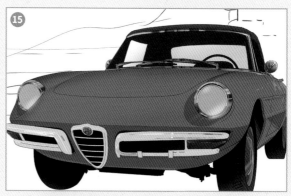

在車體上慢慢加上陰影。
此時要留意邊界的有無。

接近完成。凸顯保險桿的金屬感，可讓作品變得更帥氣。

加上地面，以「看起來像是柏油路」為目標。充分使用材質是很重要的。

⑱ 在背景加上建築物。基本上，無機物與人造物的線條皆為直線，不會歪斜，所以在畫的時候一定要使用直線工具。

⑲ 繼續在背景加上符合氣氛的景物。

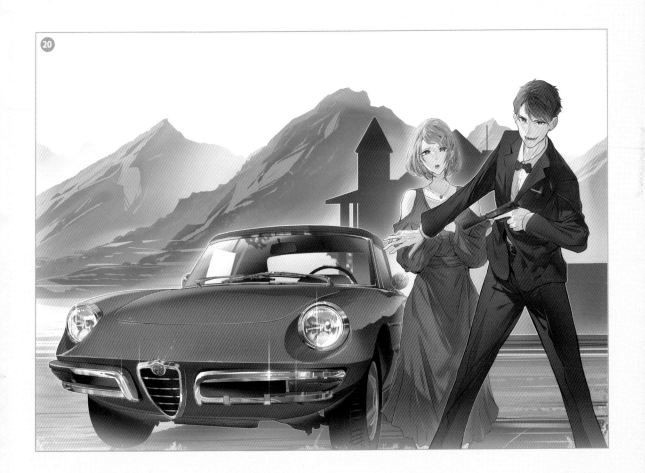

畢竟本張作品的主角終究是車與人物，所以在描繪天空、背景與建築物時，要注意不可喧賓奪主。為了凸顯重點（人物與車），背景的建築物僅畫出輪廓，並且將天空留白，有意識地呈現「透明感」。
在上個步驟 ⑲ 時畫了藍天，但幾經猶豫，最後為了重視畫面的透明感，還是刻意將天空留白了。

GRAVURE MAKING :02

彩頁作畫過程：02 ／作畫解說：JUNNY　使用軟體：CLIP STUDIO PAINT EX

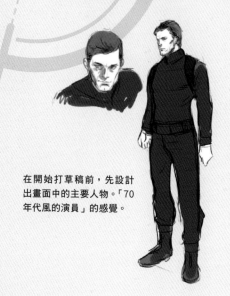

在開始打草稿前，先設計出畫面中的主要人物。「70年代風的演員」的感覺。

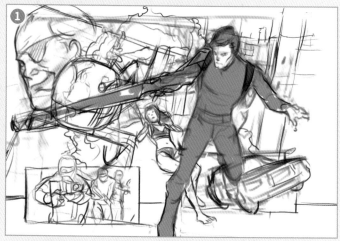

最初的整體草稿。以70年代間諜動作片的感覺進行創作，加入了許多娛樂性元素。編輯希望的內容為「和直昇機戰鬥的主角」。以這點為基礎，再加上汽車、敵方軍隊、比基尼美女等常見的間諜元素。

以❶的草稿為底，開始細化。使用不同的圖層來繪製人物與機械等畫面元素，這樣在分別完稿各部分時會比較方便。

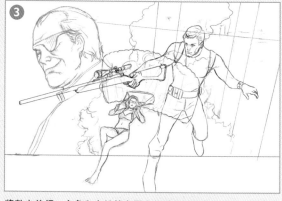

將敵方首領、主角和女性等主要人物重疊配置在畫面上，但圖層仍是分開的。主角所持的槍，原型為雷明頓M40狙擊步槍(P.78)。在這個階段也會稍微加上背景用的透視線等輔助線。

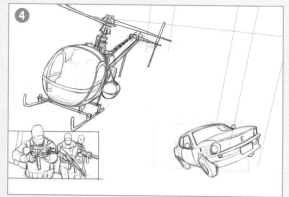

將直升機、汽車與敵人的草稿細化為線稿。包含細節都只是畫個大概。在繪製機械時，需要參考照片等資料，但不可以直接使用既有圖片進行透寫描圖。以多張圖片為基礎，畫出自己想要的感覺並考慮構圖。

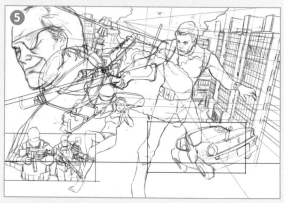

線稿全數完成，也加上了背景。

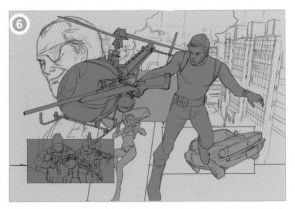

將線稿內容分別分配至不同圖層並加上示意底色。可以明確看出畫面的各個元素,方便作業。

背景部分打底。接著要說明反派臉部的上色順序(黃色箭頭處)。首先,簡單地畫出亮部和暗部。

留意臉部暗處來自其他方向的光源(黑色箭頭處),表現出光影的變化。

在臉部最暗的地方加上強烈陰影,以此讓這個部位成為畫面亮點,使作品呈現緊張感。

接著進行主角與直昇機的打底步驟。因為有些地方重疊,所以在直昇機的部分部位使用較亮的顏色以作出區隔,方便後續上色。

為女性人物上底色。降落傘在草稿階段過於顯眼,因此將畫面修正成有如漫畫格子一樣的表現方式,不讓降落傘超出框框。

為汽車上底色。幫汽車上色是個很辛苦的工作。我觀察並參考了各種資料,以寫實為目標。因為與身穿黑衣的主角重疊,所以使用略帶灰色的色調以做出區別。

為敵方軍隊上底色,以紅色為基調。因為這也是構成畫面的元素之一,所以降低了彩度。

底色完成。在這個階段中,各種顏色看起來有點不太協調,調整各圖層「色調補償」中的「色彩平衡」,增加藍色。

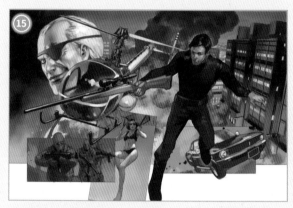

合併各部分的線稿與底色,開始進行完稿步驟。在繪製大樓時,反覆進行了各種嘗試。
其實這並不是我擅長的類型,但為了畫出好作品,堅持下去是很重要的。

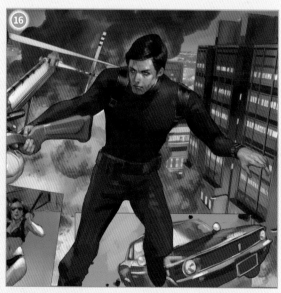

完成背景後,接著處理主角臉部與手部。因為這裡是作品裡最先吸引觀者目光的部位,所以優先處理。完稿時,除了主要光源外,還要考慮來自反方向的環境光等光源,這樣會比較容易表現出立體感。

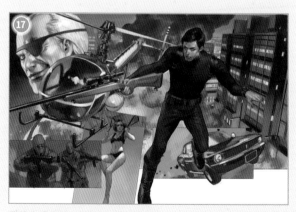

繼續完成步槍、靴子和皮帶等細節。描繪金屬或質地堅硬的物品時,加上強烈的反光就能表現出質感,這些部分也都要參考資料後再進行繪製。

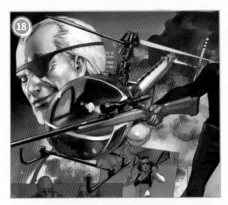

直昇機完成。如果有仔細繪製線稿，最後完稿時就會很輕鬆。

汽車完成。稍微調整了大燈的位置等細節。

為女性人物加上陰影。為了控制作品傳達的資訊量，故意省略降落傘的繩子等細節。

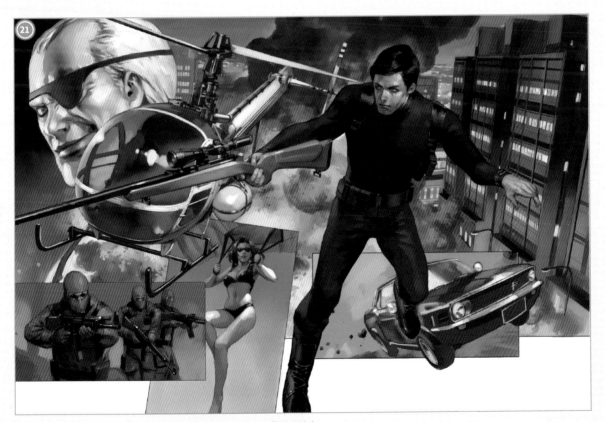

完成敵方部隊（左下）。強調黑色部分，讓畫面張弛有度。作業到此結束。

為了完成這次的作品，我研究了過去的間諜電影海報等資料。因為並非專家，所以在繪製機械等物時有很多偷工減料的地方，還請見諒。

PROFILES
ILLUSTRATORS

※ 依作品刊載順序排列

daito

平時主要以槍 x 女孩子或鐵路 x 女孩子為繪畫主題。近來也開始畫車輛 x 女孩子的圖，最近深切地感受到「不管怎麼說，我還真是喜歡畫無機物 x 女孩子啊」。

封面 / P002-003 / P128-133

| X | @daito2141 |
| pixiv | 901354 |

JUNNY

各位好，為了這次的工作，我把過往的間諜電影海報研究了一番，不曉得各位覺得成果如何呢？

P004-005 / P134-137

| X | @junny113 |
| pixiv | 17960 |

K. 春香

在擔任專門學校講師與文化教室老師的同時，亦從事漫畫或插畫工作，過著每天都充分享受自己興趣的生活。

P006-007 / P014-031

| X | @haruharu_san |

永岩武洋

作為小池一夫塾的二期生，以《ニッチモ》出道。其他作品有《田の浦甘夏物語》、《丸く正しい商いを》、《家で災害に備え》等，亦參與使用說明書、企業規則與公司社史等物的製作。

P032 / P066 / P110

| Facebook | https://www.facebook.com/
profile.php?id=100024383198520 |
| pixiv | 49446417 |

内田有紀

漫畫家 / 插畫家 / 專門學校講師
喜歡的東西是燒肉、肌肉、強悍的女性與中年男子。

P034-065

| X | @uchiuchiuchiyan |
| pixiv | 465129 |

上田 信

生於青森縣。師事小松崎茂老師。曾任職於生產模型槍的 MGC 公司，獨立後以軍事插畫家的身分活躍。

P068-071 / P123-127

| HP | https://uedashin.com/ |

KZM

自由插畫家。繪製了許多以槍械或軍用裝備搭配人物主題的插畫。

P072-073

| X | @nyandgate_mil |
| pixiv | 17539098 |

舷

喜歡槍、摩托車與大胸部，時常以這些為主題進行創作。這次可以畫到各種槍械，真的很開心。喜歡的間諜電影為《不可能的任務 2》。

P074-075 / P078-079 / P104-105

| X | @_black_factory |
| pixiv | 16534 |

Samaru

喜歡武器與兵器，最近畫的圖，主題都是槍與女孩子。
作品公開在 X 上，有興趣的話請來看看。

P076-077 / P080-081

| X | @Samaru_ASGL |

U2D

我是平時主要以拿著槍的女孩子為創作主題的 U2D！在繪製時是以畫出介於現實和創作間，方便其他創作者使用的姿勢為目標。

P082-099

| X | @U2D14 |
| pixiv | 2962469 |

GEAR

喜歡畫槍械、汽車和機車等機械，以及女孩子的動作場面。

P100-103 / P106-109

| X | @gearBA50 |
| pixiv | 27612410 |

中村 淳一

自由插畫家。現居豐島區。參與製作許多 SF、恐怖與奇幻類別的作品。

P112-122

| X | @atomicbrain_j |
| HP | http://home.att.ne.jp/delta/atomic/ |

WRITERS

文 / 構成協力
伊藤龍太郎

自由作家 / 遊戲腳本作家
日本文藝家協會會員。
自 90 年代起，為家用主機 RPG 撰寫腳本，在 2010 年代時則為智慧型手機 RPG 撰寫腳本。也替歷史雜誌、模型雜誌與軍事雜誌等刊物撰稿。

文 / 時尚監修
井伊あかり

文化學園大學副教授。
於東京大學研究所及巴黎第一大學學習服飾文化，於《哈潑時尚》編輯部工作後，以時尚記者的身分活動。共同著有《ファッション都市論》，譯作有《モードの物語》等。

參考文獻

小山内 宏（著）『拳銃画報（写真で見る世界シリーズ）』（秋田書店 1967 年）／キース・メルトン（著）『CIA スパイ装備図鑑（ミリタリー・ユニフォーム）』（並木書房 2001 年）／上田 信＋毛利元貞（著）『コンバット・バイブル〈4〉情報バトル編』（日本出版社 1999 年）／竹内 徹（著）、佐藤 宣践（監修）『ワールド柔道 世界で勝つための極意書』（ベースボール・マガジン社 2022 年）／サミー・フランコ（著）、尾花 新（訳）『ザ・街闘術』（電子本ピコ第三書館販売 2005 年）／マーク・マックヤング他（著）『ザ・秒殺術』（電子本ピコ第三書館販売 2002 年）／『DVD＆動画配信でーた別冊 完全保存版 007 ジェームズ・ボンドは永遠に』（KADOKAWA 2021 年）／『SCREEN 5 月号増刊 ぼくたちのスパイ映画大作戦』（ジャパンプリント 2020 年）／リチャード・プラット（著）、川成 洋（訳）『スパイ事典（「知」のビジュアル百科）』（あすなろ書房 2006 年）／スタジオ・ハードDX（著）『武装キャラの描き方』（廣済堂出版 2015 年）／スタジオ・ハードDX（著）『描ける！銃＆ナイフ格闘ポーズ スタイル図鑑』（MDNコーポレーション 2012 年）

TITLE

間諜角色的繪製技巧

STAFF

		ORIGINAL JAPANESE EDITION STAFF	
出版	瑞昇文化事業股份有限公司	[企画編集]	株式会社ジェネット
編著	株式會社GENET		木川明彦
譯者	林芸蔓	[装丁／デザイン]	株式会社ジェネット
			下鳥怜奈　西河璃子
創辦人／董事長	駱東墻	[執筆]	伊藤龍太郎　井伊あかり
CEO／行銷	陳冠偉		
總編輯	郭湘齡		
責任編輯	徐承義		
文字編輯	張聿雯		
美術編輯	謝彥如		
國際版權	駱念德　張聿雯		
排版	曾兆珩		
製版	印研科技有限公司		
印刷	桂林彩色印刷股份有限公司		

法律顧問	立勤國際法律事務所　黃沛聲律師
戶名	瑞昇文化事業股份有限公司
劃撥帳號	19598343
地址	新北市中和區景平路464巷2弄1-4號
電話／傳真	(02)2945-3191／(02)2945-3190
網址	www.rising-books.com.tw
Mail	deepblue@rising-books.com.tw
港澳總經銷	泛華發行代理有限公司
初版日期	2024年7月
定價	NT$400／HK$125

國家圖書館出版品預行編目資料

間諜角色的繪製技巧：掌握帥氣儀態與動作的靈魂 = How to draw spies／株式會社GENET編著；林芸蔓譯. -- 初版. -- 新北市：瑞昇文化事業股份有限公司, 2024.07
144面；18.2x25.7公分
ISBN 978-986-401-756-0(平裝)
1.CST: 插畫 2.CST: 繪畫技法

947.45　　　　　　　　　113008190

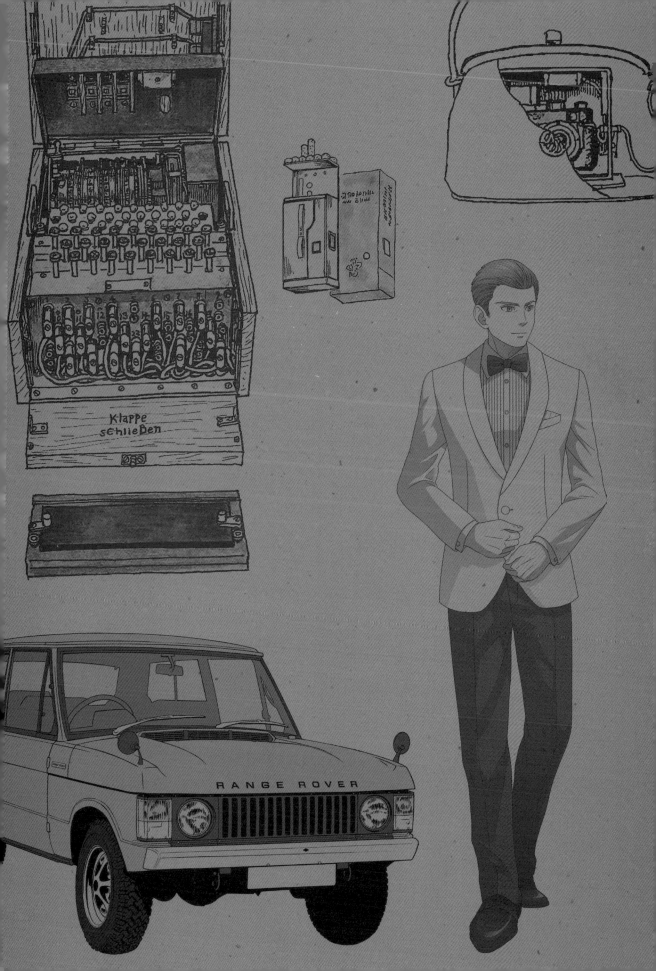

Klappe
schließen

RANGE ROVER

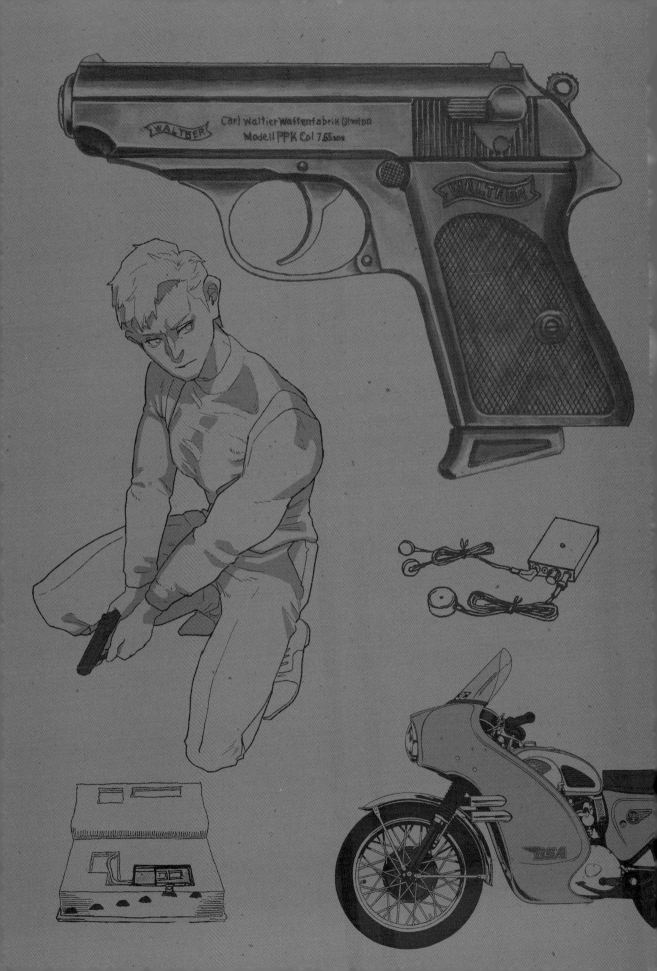